KB045855

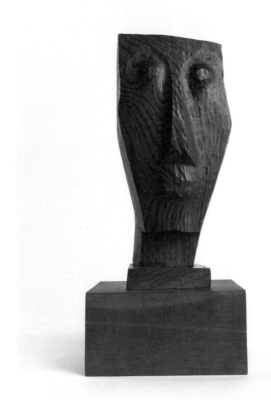

조각가 김종영의

글과 그림

불각不刻의 아름다움

김종영 지음

金
鍾
瑛

SIGONGART

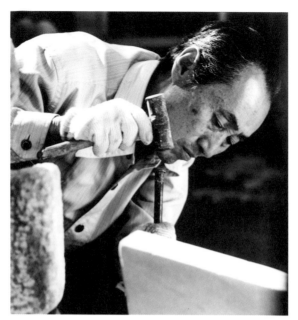

작업실에서의 김종영

일러두기

- 이 책에 실린 우성 김종영 선생의 글들은, 일부 집필 연도가 밝혀진 것을 포함하여 1930년대 말 동경 유학 시절부터 1970년대 사이에 쓰인 것이다.

- 글의 배열은 집필 연도와 관계없이 내용에 따라 분류하여 실었으며, 일부 내용이 중복되는 글도 모두 수록했다.

- 저자의 호흡이 느껴지도록 가능한 한 원문을 그대로 수록했고, 외국 인명, 지명 등의 고유명사는 한글의 외래어 표기법에 따라 바꾸었으며, 필요한 경우 괄호 속에 원어를 병기해 주었다.

- 원문에 제목이 없던 것은 내용을 감안하여 원고의 일부를 제목으로 달아 주었다.

- 본문 중 '*'가 달려 있는 문장은, 내용상 연결은 부자연스럽지만 원문 해독상의 문제가 없기에 고치지 않고 그대로 실었음을 표시한 것이다.

증보판 출간을 축하하며

이 책은 김종영 선생께서 돌아가시고 다음 해에 준비해서 1983
년에 처음 출판이 된 것을 2005년에 보완해서 새롭게 만들었고
지금 세 번째로 나머지 글들을 찾아 색다른 감각으로 펴내는 것
입니다. 생각해 보니 40년이란 세월이 번개같이 흘러갔습니다.
그동안에 조각가 김종영 선생은 한국현대미술사에서 가장 높은
조각가로 평가되었을 뿐만 아니라 문장을 통해서 예술가의 사
상과 인품에 관하여 세상이 주목을 더하고 있습니다.

김종영 선생의 말씀 가운데 우리가 흔하게 쓰지 않는 몇 가
지 희귀한 단어들을 발견할 수 있습니다. 초월, 창조, 사랑, 통찰,
불각 등이 그러합니다. 한발 비켜서서 전체를 관조한다는 뜻이
있습니다. 인생은 한정된 시간에 무한의 가치를 생활한다는 것
입니다. 동양이라는 것 서양이라는 것 그런 지역성도 넘고 학문
과 예술을 하나로 승화시키는 원대한 사상을 읽을 수 있습니다.

그의 형태, 고결한 아름다움이 어디에 기인했는가를 볼 수 있습니다.

　아무쪼록 이 책이 더 널리 읽혀서 한국미술문화가 보다 풍부해지기를 바라는 바이며 이 책을 아껴서 거듭거듭 새롭게 펴내시는 미술관 이하 여러분들의 정성에 감사합니다.

<div style="text-align:right">

2023년
김종영미술관 명예관장
대한민국예술원회원
조각가 최종태

</div>

새 책을 만들면서

조각가 김종영金鍾瑛 선생께서 작고하시고 그 일 주기를 추념하는 뜻으로 1983년 수상집 『초월과 창조를 향하여』를 출판했습니다. 공개되지 않은 노트 한 권이 있다 해서 찾아 읽어 본즉, 고치고 고치고 해서 더 손볼 데가 없이 문장으로서 완전했습니다. 선생의 심중을 그때그때 정리한 것으로, 후학들에게 전하고 싶은 깊은 뜻이 있다고 생각되었습니다. 한 자도 수정하지 않고 쓰신 그대로 옮겨서 한 권의 책으로 엮어 편 것입니다. 출판이 되자 예상대로 한국 젊은 미술가들의 교과서처럼 읽혔습니다.

그 뒤 이십 년 세월이 흘렀습니다. 김종영미술관이 생겼습니다. 그 참에 모든 유품들을 정리하는 과정에서 생시에 여기저기 발표된 많은 글들이 나왔습니다. 새로 한 권의 책으로 만들려다가 하나로 묶는 것이 좋겠다고 의견이 모아졌습니다. 그래서 먼저 책의 글들과 새로 찾은 글들을 합쳐서 김종영 선생의 예술

7

사상이 총집약된 '조각가 김종영 예술론'이라 할 수 있는 새로운 한 권의 책이 만들어진 것입니다.

아무쪼록 미술학도들에게 정신적인 언덕이 될 것을 믿으면서 기쁜 마음으로 이 책을 펴내는 바입니다. 희대의 천재, 그의 속마음과 무수한 소묘, 조각에서는 보이지 않는 것, 김종영 조각 작품이 어디에 근거하고 있는가를 이 책은 보여줄 것입니다. 새 책으로 꾸며 주신 이기웅 사장님과 편집실 여러분들의 정성에 진심으로 감사드리는 바입니다.

2005년 2월
김종영미술관장
조각가 최종태

초판 서문

예술가가 기록해 놓은 말은 그가 남긴 작품들 못지않게 중요합
니다. 한 작가의 정신적인 배경을 이해하는 데에도 크게 유익하
며, 그것은 조형의 언어로는 형용키 어려운 것으로서 철학이라
든가 사상이라든가 하는 삶의 구체적인 골격을 이루고 있기 때
문입니다. 레오나르도 다 빈치의 기록들, 들라크루아의 일기, 반
고흐의 편지, 로댕의 어록들 하며 석도石濤와 완당阮堂의 예술론
들은 너무도 유명하여 누구나가 익히 다 알고 있는 사실입니다.
하여 여기 우성又誠 김종영金鍾瑛 선생의 유고를 펴내는바 그의 탐
구의 역정과 조형의 근거를 세상에 알리고자 함입니다.

우성 선생은 해방 전후의 난국과 육이오의 비극, 격동하는
사일구, 오일륙의 와중을, 또 심각한 외래문화와의 갈등 속을 살
면서 몸소 예술의 대도大道를 실천하셨으며, 후진들의 갈 길을
개척하셨습니다. 참으로 놀라운 기량과 덕망을 겸비하신 선비요

예술가요 교육자이셨습니다.

이 글들은 1964년부터 1980년까지의 기간에 쓰인 것으로 생각됩니다. 다시 말하자면 선생의 나이 오십이 되는 첫날부터 시작이 되고 있습니다. 예술의 길에 나서는 사람이면 누구나가 생각하고 해결해야만 될 문제들이며, 특히 한국 사람이면 더없이 절실하게 당면하는 것들에 대한 명쾌한 견해인 것입니다. 배움의 길이란 끝없이 넓고 깊은 것이어서 초심자는 헤아려 정신을 가누기가 매우 어렵습니다. 그래서 선생은 자신이 터득한 바를 기록하여 후학들에게 지름길을 제시하고자 뜻하였을 줄로 믿습니다.

우성 김종영 선생은 동서양의 문화를 총체적으로 분석하고 종합하여 어디에 구애됨이 없습니다. 완당의 실사구시實事求是의 정신을 온몸으로 실천하신 것으로 생각됩니다. 속박과 자유, 인간의 자각, 개체성과 전체성의 문제들이며 무한의 질서를 향한 끝없는 탐구입니다.

여기 덧붙여서 소묘의 일부를 수록하는 바입니다. 그의 소묘는 다양하고 관심의 폭이 매우 넓습니다. 소묘라는 영역을 넘어서서 회화의 경지라고 말해야 옳을 것 같습니다. 이루 다 정리하기가 어려워서 우선 자연의 관찰 쪽에 초점을 맞추고 육십년대와 칠십년대의 것을 많이 가려 뽑았습니다. 형태가 추상적 경향으로 무르익어 갈 무렵에 오히려 그는 현실을 준엄하게 응시하고 있습니다. 조각가로서는 탁월하고 특이한 솜씨이며 감추어진 중요한 일면을 볼 수가 있습니다.

끝으로 한록閑鹿 박갑성朴甲成 선생의 「인간 김종영론」을 얻

어 실을 수 있었던 것은 또한 큰 기쁨입니다.* 한록 선생은 휘문 중학 때부터 동경 유학 시절, 서울대학교 교수 시절을 같이 지내시면서, 한 분은 조각으로 한 분은 철학으로 남달리 많은 사연을 가지고 있습니다. 구구절절이 사려 깊은 시각으로 그려진 한 편의 아름다운 소묘라 하겠습니다.

이 책이 나올 수 있게끔 용기를 주신 이기웅 사장님과 격조 있게 꾸미느라 애써 주신 북 디자이너 정병규 님과 그 밖에 수고해 주신 동문 여러분들께 감사드리는 바입니다.

1983년 12월 15일
전 국립현대미술관장
조각가 김세중金世中

• 초판에 박갑성 선생이 쓴 "인간 각백刻伯을 말함"이라는 글이 수록되었다.

목차

1부 예술가, 시대의 거울 **2부** 통일·조화·질서

3부 예술, 그 초월과 창조를 향하여

○

예술가는 누구나가 관중을 염두에 두게 되며, 예술가가
생각하는 관중은 그것이 많고 넓을수록 좋다. 시대를 초
월하고, 지역을 초월하고… 그러나 진정한 관중은 자기
자신이다. 왜냐하면 자신을 기만하면 관중을 속이는 셈이
될 것이고, 자신에게 정성을 다하면 그만큼 관중에게 성
실하게 되기 때문이다. 결국 작품은 자신을 위해서 제작
한다고 말할 수 있겠다.

예술가, 시대의 거울

金鍾瑛

나의 작업관을 밝힘

나는 일찍이 주로 인체에 한정되어 있는 조각의 모티프에 대해서 많은 회의를 가져 왔다. 예술이란 일상생활에서 경험하는 감동을 자유롭게 표현할 수 있어야 한다고 믿어 왔다. 그 후로 오랜 세월의 모색과 방황 끝에, 추상예술에 관심을 갖게 되면서부터 내가 갖고 있던 여러 가지 숙제가 다소 풀리는 듯하였다. 사물에 대한 관심과 이해의 폭이 넓어지고, 참으로 실현하기 어려운, 지역적인 특수성과 세계적인 보편성과의 조화 같은 문제도 어떤 가능성이 있어 보였다.

그동안 약 삼십 년간의 제작생활은 이러한 여러 가지 과제에 대한 탐구와 실험의 연속이었다고 하겠다. 그래서 나는 완벽한 작품이나 위업을 모색할 겨를도 없었고, 거기에는 별로 흥미도 갖지 않았다. 나는 복잡하고 정교한 기법을 싫어하는데, 그 이유는 숙달된 특유의 기법이 나의 예술 활동에 꼭 필요하다고 생각지 않기 때문이다. 가능한 한 표현과 기법은 단순하기를 바란다.

작품의 생명감이라는 것을 나는 하나의 저항력이라고 본다. 존재는 바로 저항력이기 때문에….

〈자화상〉, 34×41cm, 종이에 수채, 1964년 11월

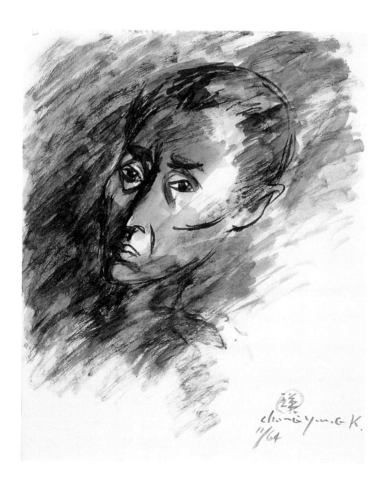

작품을 위한 구상에서 규모에 따라 재료를 선정하고 공간적인 효과와 아울러 작품이 완성될 때까지 조심성 있게 다룬다. 작품의 구성, 부분과 전체와의 관계, 비례, 균형, 면의 방향, 선의 경사와 강약, 표면의 처리 등 모든 작업은 전체의 스케일 안에서 항상 제약을 받으면서 질서를 갖게 한다. 여기에는 별다르게 복잡하고 어려운 기술이 따르는 것이 아니다. 작품의 성패는 처음 얼마 동안의 작업 과정에서 결정되고, 나머지 작업은 적절한 도구만 있으면 힘들이지 않고 처리한다.

　　작품이란 작가의 예술적 충동을 그때그때 기록한 것으로 생각한다. 작품의 모든 세부는 구성의 통제 안에 있게 되는 것이다. 작품이 하나의 전체로서 있게 하고 작품을 정착시키는 방법이기도 한 것이 구성이다. 따라서 예술가의 사상, 역사적인 자각, 개성 있는 창의성, 이런 모든 것들이 작품의 구성 속에 나타난다고 생각한다.

　　나는 작품의 유기적인 구조와 더욱 효과적인 입체를 위해서 시머트리symmetry를 깨뜨리기에 힘쓴다. 시머트리는 작품을 평면화시키고 운동성과 입체의 생기를 잃게 한다. 생명의 동적인 상태는 항상 에이시머트리asymmetry이다.

　　예술가는 누구나가 관중을 염두에 두게 되며, 예술가가 생각하는 관중은 시대와 지역을 초월해서 많고 넓을수록 좋다. 그러나 진정한 관중은 자기 자신이다. 왜냐하면 자신을 기만하면 관중을 속이는 셈이 될 것이고, 자신에게 정성을 다하면 그만큼 관중에게 성실하게 되기 때문이다. 결국 작품은 자신을 위해서 제작한다고 말할 수 있겠다.

아름다운 것이 무엇인지 나는 알고 있지 못하다. 그렇기 때문에 미를 알고서 그것을 추구한다는 것은 지극히 허황된 일이라고 생각한다. 절대적인 미를 나는 아직 본 적도 없고, 그런 것이 있다고 믿지도 않는다. 그것은 전지전능의 조물주에 속하는 문제이다. 예술가가 미를 창작하는 능력이 있다고 믿는 것은 미신에 불과하다.

나는 창작을 위해서 작업한다고는 생각하지 않으며 나에게 창작의 능력이 있다고는 더욱 생각지 않는다. 따라서 개성이나 독창성에 대해 지나친 관심을 갖기보다 자연이나 사물의 질서에 대한 관찰과 이해에 더욱 관심을 가져 왔다. 자연현상에서 구조의 원리와 공간의 변화를 경험하고 조형의 방법을 탐구하였다. 그리하여 무엇을 만드느냐는 것보다 어떻게 만드느냐에 더욱 열중하여 왔다. 작품이란 미를 창작한 것이라기보다 미에 근접할 수 있는 조건과 방법을 이해하는 것이라고 생각한다.

일반적으로 작가의 개성이나 창의에 대한 개념이 너무도 단순하여 한 작가의 작품이 지니고 있는 종합적인 역량이나 예술성을 면밀히 이해하지 못하는 경우가 많다.

현대의 예술에서는 자연이나 인간의 현실이 옛날과 같이 단순하게 반영되지 않는 데에서 여러 가지 어려운 문제가 발생하는데, 그중의 하나가 예술의 단절현상이라 하겠다. 사회적인 관습이나 예술에 대한 일반적인 통념은 물론이고, 자연과 현실과의 단절도 서슴지 않는다. 비록 이러한 현상이 예술의 순수성이나 개성을 위한 것이라 하더라도 우리를 궁지에 몰아 숨 막히게 하고 있는 것만은 사실이다. 하기는 근대미술이 낭만주의나 그

리스 전통과의 단절에서 비롯되었고, 어느 시대를 막론하고 그 시대의 새로운 예술은 기성旣成관념으로부터의 단절을 뜻하는 것이라고 본다면, 이 단절이라는 것이 예술에 있어서 하나의 속성이라고도 할 수 있겠다.

그러나 여기에 대해서 다른 각도로 다시 한번 생각해 보면, 우리가 역사나 현실이나 모든 자연에 대해서 전혀 무관심하고 완전히 단절이 된다면 우리의 생활에 남아 있는 것은 아무것도 없으며, 우리에게 가능한 것이라고는 그 어디에도 존재하지 않을 것이다. 설사 전진과 창작을 위해서 기성관념이나 생활 주변의 여러 가지 현실을 부정하는 일이 있다 하더라도 우리들의 의식 속에 깃들여 있는 자국과 그림자는 결코 지울 수 없을 것이다.

사실상 작품을 형성하는 모든 요소가 다른 사람의 작품과 조금도 관련됨이 없이 완전하게 자기 창안創案에 의한 것은 있을 수 없다고 하겠다. 만약 그러한 작품이 있다고 하여도 특이하다는 것만으로 높이 평가될 수는 없는 것이고, 오히려 작품의 형식에 있어서 사회성을 볼 수 없을 뿐 아니라 기법이나 정신 면에 있어서도 시대성을 잃게 되어 고아가 되어 버리지 않겠는가. 예술이라는 것이 사회나 시대에서 유리될 수 없는 것이라면 항상 남의 영향을 받으면서 이루어지는 것이고, 또한 자기의 이념에 따라 끊임없이 변모해 가는 것이라 하겠다. 예컨대 사상을 공유한다거나 남의 이념이나 기법을 더욱 추궁함으로써 새로운 예술을 창출할 수 있음을 보아 왔다. 지금까지 이어져 내려온 예술사라는 것이 대체로 이러한 과정의 연속이었다 해도 지나침이 없을 것이다.

전통이라는 것도 자기의 외부가 아닌 내부의 문제로 삼아야 할 것이며, 과거에 있었던 역사적 사실이나 풍속, 유물, 기법의 전승 등에 의존하는 것으로 착각되어서는 안 될 것이다. 지구상에는 실로 장구한 역사와 산더미 같은 유물을 갖고 있는 국가도 많지마는 그것으로 전통문화를 갖추었다고는 하지 않는다. 오히려 보잘것없는 역사를 가진 약소한 국가에서 몇 사람의 천재에 의해 영원히 빛나는 전통문화를 세운 예를 볼 때, '전통'이란 단순한 전승이나 반복에 있는 것이 아니며 끊임없이 이어지는 새로운 탄생과 인격의 형성을 뜻하는 것이다. 전통이라고 하는 것이 현실을 어떻게 생활하느냐는 문제와 따로 있을 수 없는 것이라면 역사적 자각, 다시 말해서 과거, 현재, 미래를 동시에 생활하는 노력과 더불어 부단한 반성과 비판의 지속이 없이는 진정한 전통은 존재할 수 없다고 보아야 할 것이다.

　　전통이라는 말 속에는 시간이나 공간을 초월한다는 뜻도 포함되어 있다. 예술 창작도 하나의 초월적 행동이라고 볼 수 있는데, 우리는 역사상 위대한 초월자들을 많이 보아 왔지마는, 인간은 누구나 일생을 통해서 제 나름대로의 초월적 행동을 하고 있다. 현세를 초월하여 영원을 구하고, 대아大我를 위해서 소아小我를 버리고, 명분을 위해서 이해를 초월하는 것이다. 이러한 초월적 행동은 물론 인간생활의 보다 나은 발전을 뜻하는 일종의 평가 활동이라고 할 수 있는데, 이 초월이라는 것에 대해 잘못 인식하면 부정이나 관념으로 그치기 쉽다. 초월이라고 해서 피초월체를 기피하거나 부정하는 것이 되어서는 안 되며, 오히려 그에 대한 깊은 이해와 통찰을 통하여 비로소 초월할 수 있는 것이

다. 그리하여 초월은 어디까지나 성실과 노력이 수반되어야만 관념과 허구에 그치지 않고 진정한 초월이 될 수 있는 것이다.

예술의 세계에서도 동서양을 막론하고 많은 초월이 있는데, 형체나 색채에서부터 기법상의 여러 가지 규범을 초월하기도 하고, 심지어는 시대를 초월하고 예술 그 자체를 초월할 수도 있는 것이다.

인생 · 예술 · 사랑

- 「무한한 가치」 이것은 인간의 자각이다.
- 인생은 한정된 시간에 무한의 가치를 생활하는 것.
- 인생에 있어서 모든 가치는 사랑이 그 바탕이다.
- 예술은 사랑의 가공.
- 예술은 한정된 공간에 무한의 질서를 설정하는 것.
- 예술의 목표는 통찰이다.

김종영, 『김종영 작품집』,
도서출판 문예원, 1980년, 184-187쪽

예술가와 농부

우리는 예술가와 농부의 말을 굳이 들으려 하지 않는다. 그들이 수확한 열매를 맛보면 그만이다. 그들의 수확은 인간에게 삶의 기쁨과 희망을 갖게 한다. 부지런히 일하고 정직한 것은 예술가와 농부의 미덕이다.

〈44세 자화상〉, 15×19cm, 종이에 색연필, 1958년 10월

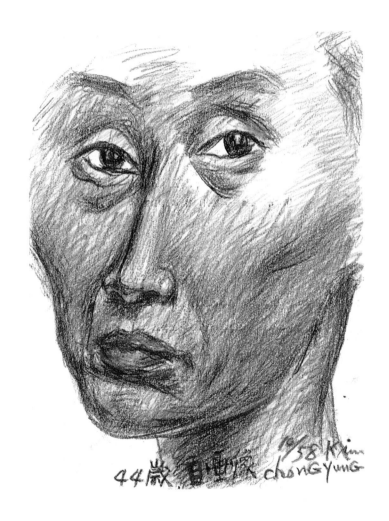

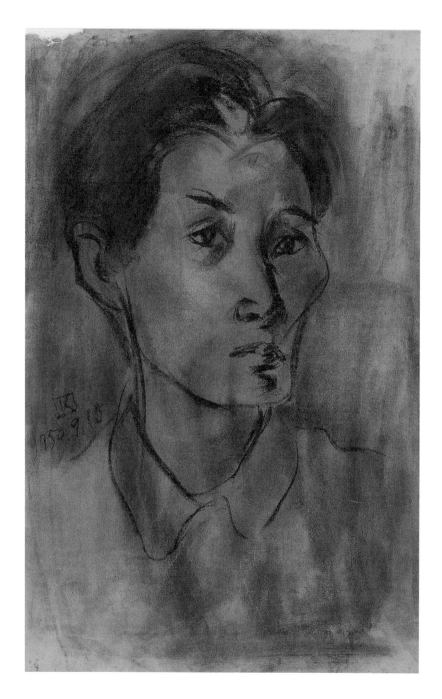

〈자화상〉, 43×63cm, 종이에 콩테, 1950년 9월 15일

예술가의 꿈

우리는 일상생활에서 현실적인 행동이나 나날이 전개되는 모든 현상의 틈틈이, 또는 그 뒤인지 밑인지 어딘지 모르게 어떤 환상이라든가 사랑이며, 미감美感이며, 생명감이며 또는 순간적으로 발전되는 직관의 세계며, 어떤 잠재의식이며, 인상이며, 추억이며… 이러한 극히 애매하고 막연한 마음의 작용을 비교적 풍부하게 경험한다.

그러나 이러한 마음의 세계는 도시 그것이 비실제적이며 너무도 깊이 자기의 것이기 때문에 매양 유성과 같이, 연기와 같이, 그늘과 같이 쓸쓸하게 마음속에서 사라지기도 하고 나타나기도 하여 이 알지 못할 세계는 때로는 별과 같이 빛나고 바다와 같이 넓고 멀기도 하고 강물과 같이 유유히 흘러 어딘지 모르게 우리의 생활과 마음의 공허를 채우고 있는 것 같다.

나는 이러한 마음의 작용을 통틀어서 편의상 꿈이라고 해둔다. 꿈은 그것이 꿈이면서도 매양 우리의 의지를 앞서 가끔 우리의 현실과 왕래하여 생활에 변동을 주기도 하고, 무의식 가운데 잠재하는 기억의 지층에 묻혀 있는 모든 것을 환기시켜 '잃어버린 시간'이나 '기억의 심상'을 시간과 공간을 초월하여 소생

시키기도 한다.

내가 어릴 때 조부가 사다 준 장난감에서 얻은 기억은, 그것이 무엇인지 어떻게 형용해야 할지 모르며 다만 지극히 아름답고 기뻐 그것을 생각할 때마다 내 뇌세포는 그 유리 구체球體 속에 들어 있는 알롱알롱한 채색으로 변하고 온 마음은 거기서 오는 마치 오존이나 라듐이 풍기는 기체와 같은 세계에 휩쓸리고 만다. 그 장난감은 유리 구체 속에 채색이 들어 그것이 돋보이는, 극히 간단한 것이었다. 그리고 육칠 세 때 서당에서 쓰던 서산의 그 보랏빛은 아직도 꿈과 같이 내 머릿속에 스며 있어 가끔 알지 못할 그 세계가 되살아나기도 한다.

누구나 어릴 때의 이러한 기억이 갖고 있는 불가사의의 세계가 있겠지만, 우리는 현재에도 나날이 꿈의 현실을 실천하고 있다. 거리에서 옆을 지나는 사람은 기억 속에 어떤 인영印影을 남기고 어떤 정신적인 인상을 주는 용모를 통해서 생명 이상의 생명이나 인류를 생각게 되고, 소녀의 명모明眸에서 호수와 같은 깊이를 느끼고, 새벽이나 저녁 하늘에서 이상하게도 우주의 호흡이 느껴지기도 하고, 바다에서 인간의 모든 정신적인 것을 발견하며 거수巨樹의 침묵이며 광야의 교훈이며 태산의 존엄이며— 이것은 다 그날그날 우리의 꿈의 실천이 아닐 수 없다. 이러한 꿈의 현실은 확실히 인간생활의 일면을 차지하여, 가장 순수한 직접성이며, 무한의 가능성이며, 위대한 보편성이며, 영혼이며, 죽음이며, 사랑이며, 영원이며, 생명이며— 하는 이러한 인간에서도 가장 고귀하고 풍부한 것을 우리는 이 꿈의 하상河床에서 체험하고 있는 것도 사실이다.

과연 그것이 비실리적이고 비구체적이고 비실체적이란 이유에서 거기에 등한하고 그 하상에서 나와 강변에 앉아 있기만 할 수 있을까. 그리고 그것을 제 것으로 알지 않고 멀리서 바라보고만 있을 수 있을까. 만약 그것의 실천이 없는 인간(사회)을 생각해 보라. 그것은 완전히 사막과 암흑의 세계가 되어 버리고 말 것이다. 인간은 이 꿈을 실천하는 데서 신을 보고 영원에 통하고 인류를 사랑하여 자기를 키우고 완성시키는 것이다.

대체로 생명이라든가 아름다운 것이란 하나의 꿈으로서, 신이며 자연이며 인류라고도 할 수 있는 신비와 불가사의를 가지고 우리의 생활에 범람하고 어디든지 붙어 다니는 무엇이기는 하나, 도대체 그것이 무엇인지 우리는 그 정체를 알 도리가 없다. 그런데도 이것을 발견하고 실천하느라고 애쓰는 예술가의 생활은 완전히 꿈으로 일관하고 있는 셈이다.

그러나 꿈은 결코 허무한 환상으로만 그치는 것이 아니다. 우리의 순수한 노작勞作을 거쳐 체계와 형식을 갖추어 그것이 구체화할 때는 뚜렷한 현실이 되고 마는 것이다. 이집트인들은 피라미드나 스핑크스에 그들의 꿈을 쌓아 올렸고, 페이디아스는 파르테논에다 그의 꿈을 새겼고, 단테는 「신생新生」에서 그의 아름다운 꿈을 노래하였고, 〈최후의 심판〉은 미켈란젤로의 꿈이며, 〈조콘다〉는 다 빈치의 꿈이며, 더욱이 현대의 발달된 항공기도 다 빈치의 꿈이었던 것이다. 라파엘로는 성모를 통해서 그의 영원한 꿈을 살렸고, 베토벤의 장엄한 교향악들은 그대로 그의 꿈이며, 피카소는 그의 고국에 대한 꿈을 〈게르니카〉에서 살렸으니, 꿈은 이렇게 위대한 천재들의 초월한 기술과 풍부한 사랑

에서 길러져 영원한 빛을 가지고 인류의 복리를 돕는다.

이러고 보면 인생이란 완전히 꿈속에서 꿈을 꾸다가 마치는 셈이며, 인간의 모든 활동과 거기에 따르는 공간이나 시간은 다 이 것이 꿈이라고 보겠다. 꿈이 다소 헛쳐진 것 같으니 다시 돌아가 꿈의 본질을 검토하여 우리의 생활에 가까이 두고 보기로 하자.

꿈은 원래 제각기 제 것으로서 순수하고 무한의 가능성과 매양 원시적으로 직접적으로 마음을 비약시키며 또한 무한대로 마음을 발전시키는 성질을 가졌기 때문에, 전통의 중압에서 신음하던 끝에 반전통 외에는 전통의 길이 없다고 본 영리한 현대 예술가들은 이십세기가 시작되자 그들의 활로를 개척하는 데 있어 일찍이 꿈의 효능을 발견하였으며, 꿈을 제대로 살리는 방법으로 가지가지 새롭고 기발한 기교를 광범한 범위와 진지한 태도로써 창안했던 것이다. 그들은 미개인들의 소박한 토속예술품에서 대담하고 원시적인 단순으로 직접적으로 생명과 영원과 신비를 실현하는 방법을 배우기도 하고, 또는 기하학 정신과 동양예술을 통해서, 극히 자연스럽게 말하자면 직관에 의해 면적의 새로운 전개의 가능성을 발견하여, 그들이 말한 소위 '제사차원'은 일정의 순간에 모든 방면으로 무한히 뻗는 공간의 광대무변을 표현했던 것이다. 그들의 꿈은 다시 비약하여 관능적이기보다 지력적知力的인 작업을 통해서 형이상학적 형체의 장엄성을 표현하기 위해 눈의 착각과 국부적인 비례와 묵은 예술에서 점점 멀어졌다. 이리하여 그들의 노력이 어떤 일정의 종교적 신앙의 직접적인 발상이 아니면서도 종교적인 몇몇 특성을 갖게 되었다는 것은 놀라운 성과로 보지 않을 수 없다. 이러고 보면 우

리의 이십세기는 꿈의 재발견이고 꿈의 부흥이라고 하겠고, 현대예술의 무수한 이즘들은 결국 꿈의 변모이고 꿈의 탐구에 지나지 않으며, 씩씩한 현대의 아방가르드들은 마치 꿈의 화신처럼 느껴지기도 한다.

고금을 통해서 위대한 예술가들은 확실히 꿈의 천재이며 그들의 수명이 다할 때까지 그들의 꿈이 퇴색하지 않았다는 것은 주목할 만한 사실이다. 그러나 우리는 구태여 꿈을 찾을 필요는 없다. 꿈을 사랑할 필요도 없다. 오직 신선新鮮한 감각을 갖고 씩씩한 관념과 윤택한 마음의 생리를 가지면 우리는 언제나 꿈의 하상에서 그 실천자가 될 것이다.

우리의 정신이 위대해질 때는 그만큼 우리의 행동이 자유로워진다. 자유로운 행동에는 항상 빛나는 꿈이 따르는 것이며, 그리고 우리의 생활에는 언제나 가능과 행복만이 있을 따름이다.

"정열에 망동하는 자의 행복이여. 무기력이 아니면 정신의 범용凡庸에서 이성을 떠나지 않는 이 세기에 있어 사랑을 위해서 이성을 버리는 자의 몇 백 배의 행복이여." 이것은 스탕달이 한 말이다.

여행과 꿈

건강과 꿈

일기日氣와 꿈

연애와 꿈

꿈과 사랑

꿈과 보편성

- 원래 꿈은 사랑에서 발효되기 때문에 연애는 가장 풍부한 꿈을 제공한다.

 그러나 꿈의 변체變體. 변해서 달라진 모습로서 유머, 증오, 질투… 사랑의 반대는 증오가 아니며, 그것은 무관심에서 오는 사막이며 암흑이다. 유머는 마음의 비약이며 직관이며 사랑이다.

- 예술의 진실을 자연의 법칙에서 구하는 것은 좋은 일이다. 그러나 자연의 법칙을 사색(꿈)에서 얻는 것은 더욱 좋은 일이다. 결국 예술은 「자연의 법칙을 통해서 나타나는 개성」에 지나지 않기 때문에.

〈자화상〉, 15×20cm, 종이에 콩테, 1948년

〈자화상〉, 16×23cm, 종이에 펜, 1976년

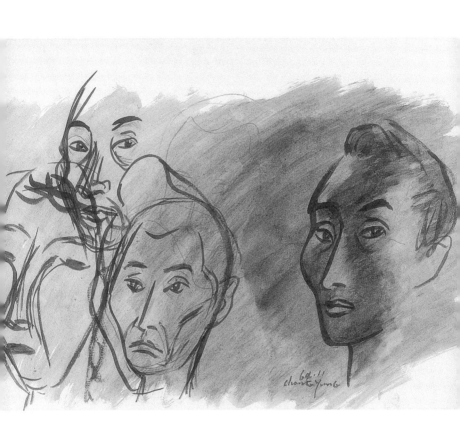

〈자화상〉, 53×36cm, 종이에 먹과 수채, 1964년 11월

예술가와 작품

최근 우연한 기회에 내 작품이 사회적으로 어떤 사명을 갖게 되는 데 대해서 수긍할 수 없는 유혹을 받은 동기에서, 예술작품의 현실적인 용도며 사명에 따르는 사회적 운명에 대해 새삼스러운 관심을 갖게 되었다. 대체로 이러한 문제는 예술가의 순수한 제작생활에서는 아틀리에 내에까지 들어올 성질의 문제가 아니라고 보는 것이 타당할 것이다.

예술가로서 그의 예술품에 오는 대중의 박수갈채나 욕이 무엇인지를 매양 모르고 있으며 또한 애써 그것을 밝히려고도 하지 않는다. 그의 작품이 왕관을 쓰든지 불우에 처하든지, 작가로서는 그 작품이 어떻게 제작되었느냐, 다시 말하면 예술가의 전 생활 기능을 통해서 어떻게 완성되었는가 하는 문제보다 관심이 더할 수도 없을 것이고, 작품의 사회적 처우 문제를 두고 지나친 관심을 갖는다면 이것은 예술가의 무모한 허영이거나 망상에 속하는 것으로밖에 볼 수 없을 것이다. 우리는 이미 허다한 예술품과 그 작가에 따르는 대중의 반향이며, 위대한 예술품이 현대의 결정적인 영광을 획득하기까지의 기구한 운명을 잘 알고 있지 않은가. 폴 세잔의 작품이 루브르 박물관의 유리장 안

에 들어 있다는 사실은, 그가 회화를 통해서 일생을 두고 탐구한 조형의 근본문제며 그의 진지한 생활이 인류에 미친 복리福利라 든가 그의 비장한 의지와 준열한 고집 아래서 결정結晶된 예술의 순수성에 대한 교훈이라거나 하는 것과는 아무런 관련을 갖지 않는 문제이다. 로댕의 발자크상像이 당시 프랑스 문필가협회로 부터 거절을 당했다는 사실은, 그 작품이 로댕의 일생을 두고 쌓 아 온 과업의 총결산이란 중요성이며 탁월한 예술가의 손에서 이루어진 순수한 작품이란 매양 수십 수백 년을 앞둔 수수께끼 며 예언이 된다는 이러한 중대성에 비하여 문제가 되지 않는 이 야깃거리에 불과하다.

　이러한 예는 역사상에 허다하니, 대체로 세기를 획劃하는 예술품이 그 작가의 생존 시에 진가가 알려진다는 것은 대중의 능력이 천재를 따르지 못한다는 사실에 비추어 불가능한 일이 거니와, 작품이 세상에서 그 가치가 알려진다거나 또는 어떠한 대우를 받게 된다거나 하는 것보다 작가의 제작생활이 무엇인 가를 냉정히 반성하는 데서 이 문제는 스스로 밝혀질 것이다.

　나는 예술가의 제작생활을 모성애에 비교해서 생각한 일이 있었다. 어머니가 그의 자식을 길러 인간으로서 완성시키려는 노력은 어머니로서 자식에 대한 최대의 사랑과 욕망이 거기에 있을 것이니 지혜 있는 어머니라면 자식의 머리에 왕관이 씌워 지는 것을 구태여 바라지 않을 것이다. 어머니가 그의 자식을 두 고 세상을 두려워하는 것과 같이 세상은 예술가에 있어서도 항 상 거친 바다이다. 작품에 대한 세상의 반향은 대개가 그것이 오 해이기는 하나 늘 작가를 유혹하고 현혹시키는 것도 사실이다.

그러나 예술가는 항상 대담한 선택과 집중과 인내와 금지로써 자기 예술의 모든 안이安易와 거기에 따르는 행운의 결과를 물리치고 일종의 금욕적 수행에 의해 절대의 환락을 구하며 오로지 자기를 키워 가는 데 노력해야 할 것이다.

예술가를 키우고 완성시키는 것은 기성의 작품이거나 또는 그것의 외관이나 세상에서의 효과에 있는 것이 아니며, 작품이 완성하기까지의 제작과정과 노력의 농도에 있는 것이라고 보는 것이 타당하다. 수목의 생장은 땅에 떨어진 과실에 있는 것이 아니며, 역시 열매가 가지에 머물러 있을 때까지의 수목의 생리 그것이 아닐 수 없을 것이며, 과실이 가지에서부터 떨어질 때는 벌써 제 자신의 생활이 시작되는 때다. 과실이 식탁에 오르든 땅속에서 영원한 생명을 꿈꾸든 이것은 수목의 알 바가 아니며, 그의 모체는 제 자신의 생리에서 여전히 성장을 계속하고 있을 따름이 아닌가.

완성된 작품은 예술가의 생리와 성장의 결과로서 제대로의 어떤 운명을 갖고 있다. 이것을 그 작가가 관심을 가져 본들 작가 자신의 소망이 이루어지는 것도 아니고, 관심이 지나치면 매양 더 큰 손損을 보게 될 것이다. 이보다도 예술가는 항상 자기의 생활권에서 성장과 완성을 위한 끊임없는 노력의 반복이 계속되어야 한다.

<div align="right">1952년 10월 18일</div>

〈자화상〉, 20×25.5cm, 종이에 콩테, 1940년

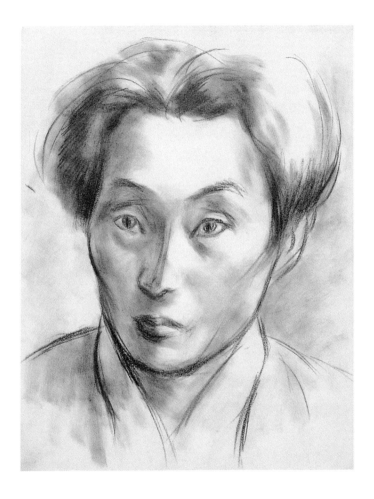

예술의 질을 높이는 사람

예술의 미명을 팔아서 예술가의 흉내를 내는 사람이야 말할 나위도 없거니와, 제법 비장한 결의와 노력을 쌓아 가며 예술에 정진하고 있는 사람일지라도 견식이 얕거나 편협한 고집으로 지향하는 바가 무엇인지 이념이나 사회적 자각 없이 단지 속된 기술이나 형식에 얽매여 진전을 보지 못하는 것도 딱한 일이다.

적어도 그 사회에서 존경을 받을 수 있는 예술가라면, 예술에 대한 높은 식견은 물론이려니와 확고한 세계관과 더불어 문화의 역사적인 이해와 자각이 있어야 하겠고, 거기에 천부의 재능을 충분히 빛낼 수 있을 만한 노력이 있어야 할 것이다.

이러한 예술가의 노력은 그 사회, 국가의 문화수준을 높이는 데 이바지하게 되는 것이니, 모름지기 예술가의 정진이란 예술의 질을 높이는 것이 아니어서는 안 된다.

진실한 거짓만이 예술이다

예술이란 거짓에 기초를 둔다. 그러므로 작가는 거짓이란 것을 철저히 인식하고 확고한 거짓 위에 자기의 예술이 되어지도록 해야 한다.

저능한 작가는 작품이란 것이 무엇인지도 모르고 대상을 무의미하게 모사하는 것이 진실이라고 생각한다. 이것은 예술이 아니다.

예술의 진실은 어디까지나 가공적인 거짓에 있는 것이고 진실한 거짓만이 예술이다.

촉감을 느낄 수 있도록 철저히 거짓말을 해야 한다.

1958년 11월 1일

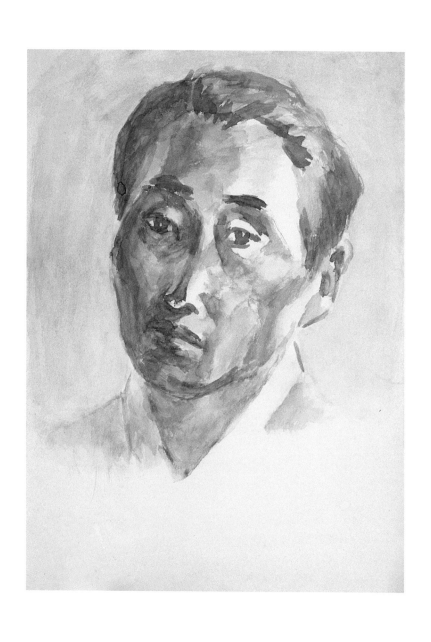

〈자화상〉, 25×32cm, 종이에 수채, 1950년대

작가와 대중

적어도 예술을 말할 때 자기를 속이고 남을 속이지 않는 한, 무엇을 위한 예술이란 있을 수 없다. 그래서 옛날부터 동서양을 막론하고, 예술을 실용적 가치 이전에 하나의 유희로 보았던 것이다. 남을 웃기고 울리기 전에 먼저 자기가 울어야 하고 웃어야 하는 것이 예술이다. 작품을 누구를 위해서 제작하느냐고 물었을 때 진실한 예술가라면 서슴지 않고 자기 자신을 위해서라고 말할 것이다. 진실로 남을 위하려면 먼저 자신에 충실해야 하기 때문이다.

비단 예술가만이 아니라 사람의 참된 행위란 자신을 기만하지 않는 데서 이루어지는 것임에도 불구하고, 예술이란 이름을 팔아서 자기를 속이고 남을 속이는 가식적인 예술이 범람하는 것은, 예술을 특정의 실용 목적을 위해서 이용하려는 때문이다. 이러한 계획에는 그것을 위촉하는 쪽이나 받아들이는 쪽 모두가 무지無智 아니면 기만이다. 예술이 사랑의 행위인 이상 결국 남을 위하는 것이 되는 것이니, 그러기에 베토벤은 후에 "…나는 인류를 위해서 포도주를 빚었노라"고 한 것이 아니겠는가. 예술가는 그 시대 그 사회의 문화를 높이기 위해서 노력해야 하며

여기에 창작의 가치가 있는 것이다. 대중의 문화는 위대한 천재에 의해서 항상 그 수준이 높아지는 것이다.

　우리는 역사상에서 국가 사회를 통치하는 세력이 그들의 통치이념이나 체제에 일치하지 않는 예술 활동을 금지하고 국가와 민족정신을 앞세워, 학문과 예술이 봉사와 맹종을 강요당한 예를 많이 보아 왔다. 나치 독일은 인류 역사에 유례를 볼 수 없을 만큼 학문과 예술에 대한 박해를 심히 했고 그 통제와 감시의 조직과 방법 또한 철저했던 것이다. 그 당시 바우하우스의 멤버인 오스카어 슐레머는 나치의 강압에 항거하여 "예술은 궁극적으로 최고의 의미에서 봉사하는 것이다. 그러나 처음부터 그런 것은 아니다. 그렇지 않으면 노예의 봉사와 다를 바 없다. 예술에 있어서 유희와, 말하는 것과, 자유로운 제작과, 묘사의 즐거움을 박탈당하면 사실상 예술은 죽고 마는 것이고, 무성하기는 하나 살아서 자라지는 못할 것이다"라고 하소연했던 것이다.

〈드로잉〉, 30×22cm, 종이에 먹과 수채, 1958년 1월

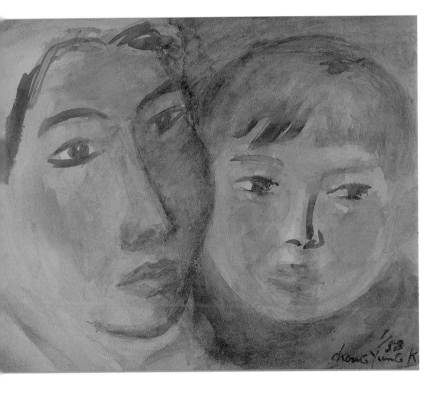

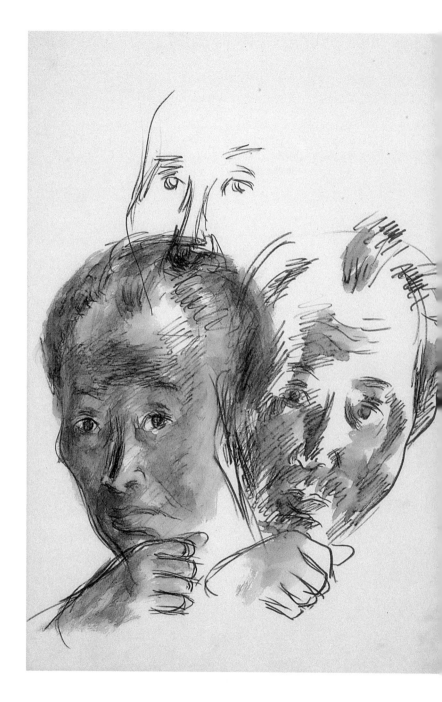

〈자화상〉, 38×53cm, 종이에 사인펜과 먹, 1974년경

예술의 발전

국가 사회적 규범이 강해지거나 경제 수준이 높아지면 오히려 사람의 순수한 정신적 활동이 둔해지는 것을 우리는 역사에서 흔히 본다. 유럽 제국들이 국가로서 그 기반을 확립한 것은 대개 중세기 이후이고, 풍요한 경쟁력과 사회생활의 모든 질서가 고도로 발달된 것은 르네상스 이후라고 할 수 있겠다. 그런데 르네상스에서 근대에 이르기까지의 미술의 대부분이 풍속예술이거나 기록화로서, 오늘에서 볼 때 저속한 경지를 벗어나지 못했다.

사물에 대한 순수한 관조가 극에 이르면, 동서양은 물론이고 어느 민족이나 서로 상통하는 것이다. 서양미학의 유희관遊戲觀이 아니더라도 일찍이 완당阮堂 김정희金正喜는 예술을 유희라고 갈파하였고, 노자老子나 장자莊子의 사물에 대한 원리나 질서관秩序觀이 현대적 사고에도 부합되는 것이 적지 않음을 볼 때, 사람의 정신이나 예술이 역사와 함께 발전되는 것은 아닌 것 같다. 어떤 사회적 계기에서 예술이 그 정도正道를 벗어났을 때 백 년이고 이백 년이고 타락의 길을 헤매는 예를 집단으로 또는 개인으로도 볼 수 있으니, 철두철미 순수한 소산이어야 할 것이다.

우리는 예술이 한 사회에서 집단적으로 오랜 세월을 두고

타락의 길을 걷고 있던 예를 바로 이웃 나라 일본에서 보아 왔다. 소위 '일본화日本畵'라는 기치 아래서 근 백 년을 두고 일본사회에서 얼마나 번창했던가. 그 예술성이란 것은 고작해야 저속한 기법의 장난에 불과했던 것이다. 그러나 일본의 군벌 세력의 비호 아래서 그들의 국수國粹 관념의 상징으로 길러졌고, 그것으로 해서 많은 양심적인 예술이 수없이 박해를 받았던 것이다. 그 말로가 일본군벌과 함께 운명을 같이한 것은 물론이다. 패전 후에 '일본화' 아닌 동양화라고 해서 들고 나온 것은 오랜 세월을 두고 햇빛을 보지 못하고 먼지 속에 묻혀 있던 도미오카 뎃사이富岡鐵齋였으니, 이러한 웃지 못할 난센스는 비단 일본뿐만 아니라 역사상에서 우리는 더 많은 예를 찾을 수 있을 것이고, 이 지구상에는 이와 유사한 현상이 현재에도 진행 중일 뿐 아니라 미래에도 얼마든지 있을 수 있는 일이다.

역사에서 볼 때 어떤 개인이나 권력을 가진 집단이 예술을 특별히 애호하여 기른 예가 없지 않으나, 대개는 그러한 권력의 간섭이 오히려 예술을 망치는 결과가 더 많았던 것이다. 그래서 역사에 빛나는 명작들은 외부의 부당한 횡포에 항거하는 열정에서 생겨났고, 예술가는 항상 그의 자유와 지조를 부르짖었던 것이다. 이러한 학문, 예술의 절대적 자유는 민족주의 사상이 확립된 근대 이후에 뚜렷하게 된 것은 물론이다. 그러고 보면 학문이나 예술이 건전하게 계승되고 좋은 작품을 낳게 하는 데에는 외부의 힘보다 작가 개인의 견식과 용기에 달렸다고 보는 것이 가장 타당할 것이다.

누구를 위해 창작하는가

예술가는 누구나 관중을 염두에 두게 된다. 예술가가 생각하는 관중은 그것이 많고 넓을수록 좋다. 시대를 초월하고, 지역을 초월하고…. 그러나 진정한 관중은 자기 자신이다. 자신을 기만하면 관중을 속이는 것이 될 것이고, 자신에게 정성을 다하면 그만큼 관중에게 성실한 것이 될 것이다. 그러면 관중이 없고 자기만 있으면 된다는 결론이 되고 만다. 결국 작품은 자신을 위해서 제작하는 것이라고 하지 않을 수 없다.

〈드로잉〉, 25×35cm, 종이에 연필과 수채, 1967년 12월

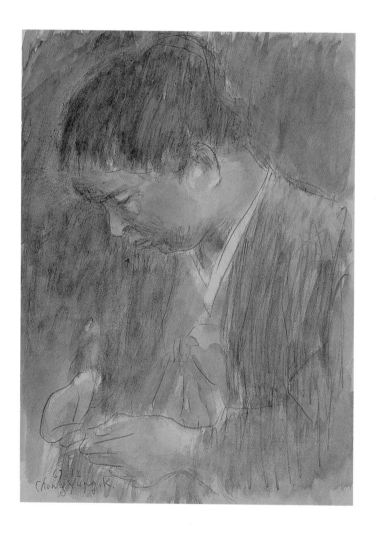

자성력 自省力

자신을 고무풍선처럼 가볍게 허공에 띄워 놓고 그것을 바라보는 사람이 있는가 하면, 납덩어리같이 무거워서 겨우 앞뒤도 살피지 못하는 사람도 있다. 창작에 종사하는 사람은 항상 자기의 일과 생활을 투철하게 반성할 수 있는 소탈한 태도를 가져야 한다.

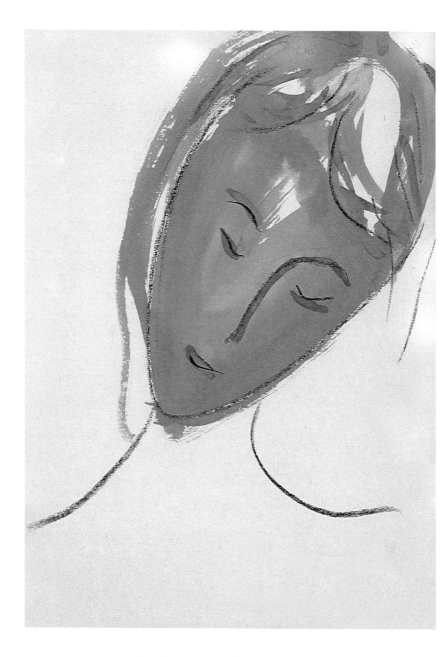

〈드로잉〉, 25×34cm, 종이에 펜과 먹, 1970년대 말

생활과 예술

역경逆境이 예술가의 창작생활을 저해하고 있는 것만은 사실이다. 그러나 창작에 수반되는 의지력이나 초월적 감정과 같은 정신적 충동은 매양 생활의 번뇌에서 작용하고 있는 것이다. 그리고 창작의 직접 동기가 생활의 고뇌에서 오는 수가 또한 허다하다. 예술가들은 생활의 역경을 창작활동으로써 극복하면 전화위복이 될 것이다. 미켈란젤로의 생애는 이것을 웅변하고 있다.

> 得趣不在多 盆池拳石間
>
> 煙霞具足 會景不在遠
>
> 蓬窓竹屋下 風月自賒•

• 정취를 얻음이 많은 것에 있는 것이 아니고 쟁반만 한 연못과 주먹만 한 돌멩이에도 연기와 안개가 모두 깃들어 있도다. 좋은 경치는 먼 곳에 있지 않으니 쑥대 창 대나무 기둥 오막살이에도 맑은 바람과 밝은 달빛이 절로 넉넉하다.

채근담 후집菜根譚 後集 5

제작과 반성

무지와 교활이 범람하고 있는 이 사회에서 진리를 논하고 엄한 원칙을 따지는 것은 피하고 있다. 주위에 이러한 말을 주고받을 교우도 거의 없어졌거니와 때와 곳을 얻지 못한 고담준론高談峻論이 일에 방해가 되고 신변을 고독하게만 만드는 것 같다. 차라리 자성自省과 명상을 벗 삼아 일에 몰두하는 편이 나으리라. 대체로 예술가를 훈련시키는 것은 제작과 반성으로 족하다. 겸양과 용기와 사랑의 미덕을 길러 주는 것은 오직 제작의 길뿐이다.

〈자화상〉, 31.5×36cm, 종이에 수채, 1975년

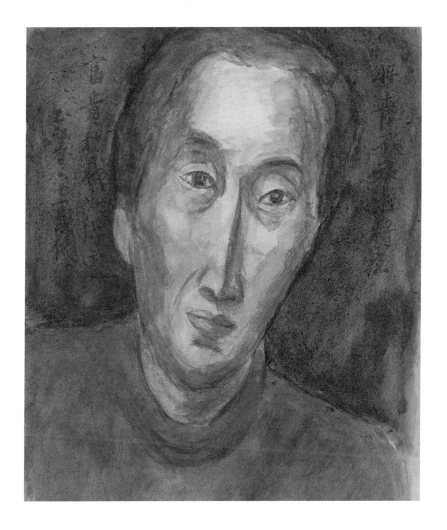

〈가족의 초상〉, 47×63cm, 종이에 먹과 수채, 1954년

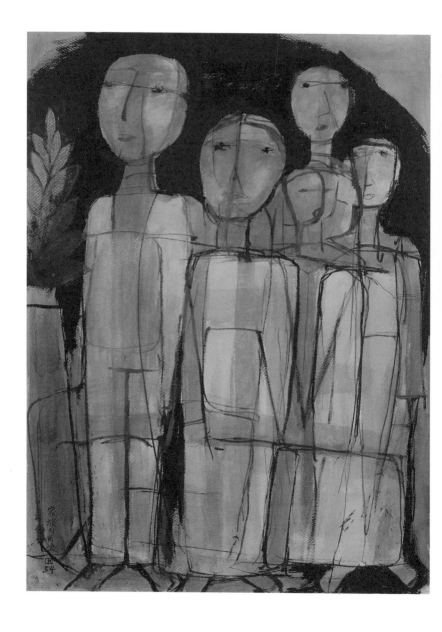

작품의 목적

대중이 예술가를 '사역使役'하거나 또는 그를 아틀리에에 있게
하거나, 그것은 별로 중대한 의의를 갖는 것이 아니다. 그것은
다만 외부적인 사정에 불과하다. 작품의 용도―작가만이 작품
의 용도를 만든 것이다. 그는 자기로서 충족한다. 그뿐이다.

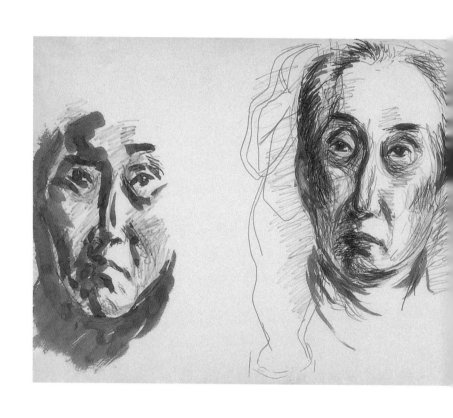

〈자화상〉, 53×38cm, 종이에 사인펜과 먹, 1975년경

거짓과 진실, 그리고 자유

"모든 사람은 거짓을 보았을 때 어디서든지 이 거짓과의 협력을 단호히 거부해야 한다. 말하도록 강요당하거나 혹은 서명, 단순한 투표 그리고 어떠한 강요를 당하든 간에."

이 말은 알렉산드르 솔제니친이 모스크바에서 저항하고 있을 때, 그가 외국 기자들에게 보낸 성명의 한 구절이다. 어디서든지 들을 수 있는 평범한 말이고 당연한 말이다. 그러나 폐쇄된 사회에서 자유를 갈망하며 부르짖은 말이라는 것을 생각할 때 이 간단한 한마디의 말은 그대로 정의와 용기의 결정체와도 같이 들린다. 거짓과 자유를 동시에 표현한 이 정직한 소련 예술가의 말은 온 세계의 지식인 예술가들의 뇌리에서 잊혀지지 않을 것이다.

지역사회에서나 국제사회에서 인간의 양심이 짓밟히고 문화, 예술에 먹칠을 하는 여러 가지 세력이 날로 더해 가고 있는 이때, 참된 문화와 인간의 행복을 위해서 지식인 예술가들은 누구보다도 거짓을 물리치고 진실과 자유를 길러 가야 할 것이다. 불과 이 주일 동안에 두 개의 국가가 지구상에서 없어지고 수십만 명의 국민이 정처 없는 망명의 길을 헤매고 있는 인도차이

나의 참상은 인류의 비극이 아닐 수 없다. 이러한 비극은 지금도 식량난으로 아사 상태에 놓여 있는 아시아와 아프리카의 국민들에게서도 볼 수 있다. 이 밖에도 인간의 참혹한 불행은 세계 도처에서 계속되고 있다.

참으로 놀라운 것은, 전 세계의 수많은 시인 예술가들이 단 한 편의 서사시나마 읊었다는 말은 아직 듣지 못했다. 과연 현재는 서사시가 없는 시대인가. 실은 나의 예술에서도 인간의 자취는 사라진 지 오래다. 인간의 문제는 종교나 과학에 맡겨 버리고 싶은 심정이다. 그리고 예술은 오로지 아름다움만을 찾기로 하고 말이다.

〈자화상〉, 23×34cm, 종이에 먹, 1975년경

〈자화상〉, 24×34.5cm, 종이에 먹, 1974년

작가의 이기심

무엇을 나 혼자만이 가지고 싶다는 소원은 나쁜 인간만이 품을 수 있는 소원이다. 어떤 일이 참된 행복에 가까이 가면 갈수록 그 행복을 남에게도 나누어 주고 싶다는 소원이 더욱더 절실해져 갈 것이 아닌가.

현대예술이 개성이란 것을 숭상한 나머지 독창적인 개성이라기보다 일인일기一人一技로 되어 버린 것은, 작가의 천박한 이기심에도 책임이 있겠지만 현대의 사회적 책임도 있다고 보겠다. 예술작품이 상품으로 거래가 되려면 남의 모방이나 유사성이 없이 특이해야 할 것이다. 그러므로 예술가는 작가의 도덕성보다도 상인적 이기심에 기울고 있다.

대예술가의 개성이나 독창성이란 것은 기법의 특이성에 있는 것이 아니고 오랜 수련과 경험에서 이루어진 자각과 달관의 경지라고 하겠다. 세잔의 예술은 그의 개성에 의해서 평가되는 것이 아니며, 그의 인격과 의지와 성실성에 가치가 있다고 보겠다. 오히려 그가 터득한 기법은 그의 사후에 많은 사람들에 의해서 계승되어 마침내 큐비즘이 생기게 된 것이다.

만약 세잔의 예술이 남이 근접할 수 없는 기발한 개성이었

다면 폭넓은 세계적 기여란 없었을 것이다. 이와 같은 위대한 예술의 덕성에 비하면 오늘날의 소위 전위예술이란 것이 얼마나 교활하고 천박한 이기심에서 벗어나지 못하고 있는가를 알 수 있다.

위대한 천재가 보는 눈은 만인의 눈을 대신하는 것이다.

진실과 자연

이 대비적인 두 상태 이외에 예술가와 공중公衆 사이에는 어떠한 연결도 있을 수 없다. 예술가는 그의 안구眼球 안에 있는 것이다. 대상은 다른 곳에 있다.

진실한 노력을 하는 예술가는, 그와 자연의 사이에 음밀陰密한 모험이 항상 계속되는 것이다. 또한 예술가는 수백만의 동료 가운데서 그 중심축상에 있는 한 사람이며, 그 중심축 밖에서는 중심축을 벗어나서는 존재할 수 없을 것이다. 만약 그가 중심축을 벗어나 '광인'이 된다면 그의 존재는 아무런 흥미도 없을 것이다. 오직 그가 중심축상에 있다는 것, 그의 중심축이 다른 모든 그것과 같으며 자연의 중심축이고 공통한 중심축이란 것을 느끼는 데서만 그의 활동은 그의 무상無上의 위안이 되는 것이다. 그러므로 예술가의 개인적 사실 속에는 항상 다른 모든 사람의 현존이 있다. 예술가의 체온 속에는 수많은 사람들 혈액이 흐르고 있는 것이다.

예술가는 그가 자연인 데서만 진실한 예술가이다. 법칙의 밖에 있는 광인이라면 그는 편집광 이외에 아무것도 아니며 그는 결코 실재할 수 없을 것이다.

○

미술작품은 물론 자연의 풍경을 관망할 때도 조화라든가 통일이라든가 하는 질서를 구하게 되는 것이며 우리의 마음을 만족시키는 어떤 질서를 발견했을 때는 인간으로서 공감을 느껴 더욱 흥겨워 한다. 이와 같이 우리에게 공감을 주고 있는 것이 자연이 갖고 있는 통일이고 조화이고 질서인 것이다.

2부

통일·조화·질서

金鍾瑛

형체 및 표현의 명확성

이념이나 표현을 명확하게 한다는 것은 모든 예술에 있어 가장 기본적인 요건이다. 동서고금을 통하여 위대한 예술치고 그 표현이 명확부동하지 않은 예는 없다. 신념이 굳고 기법에 장구한 수련을 쌓은 결과라고 볼 수 있겠다. 글씨를 논할 때 획이 지배紙背를 뚫는다는 말도 이 명확성을 가리키는 것이다.

조형예술에 있어 형체가 명확하게 되려면 첫째, 물체에 대한 관찰과 인식이 철저해야 하며, 형체에 덧살이 붙어 있는 한 결코 명료할 수 없다. 철두철미 덧살이 제거되기까지 추궁하는 집요한 노력이 필요하다. 말하자면 형체와 공간 사이에 불필요한 것이 없어야 된다. 사물을 이렇게 명확하게 표현하는 태도는 아무래도 동양 사람은 서양 사람만 못한 감이 있다. 의지와 행동에 있어 적극성이 부족하고 사물을 인식하는 데 과학성이 부족한 까닭이 아닌가 한다.

초기 르네상스의 거장 조토의 작품은 그 명료성 때문에 높이 평가되고 있다. 그의 명료성은 르네상스의 자각이며 신념이며 과학성인 것이다. 아무튼 회화에서 촉감을 유발하는 근대미술의 창시자로 볼 수 있다.

〈드로잉〉, 16×56cm, 종이에 펜과 수채, 먹, 1955년 2월

데생에 대해서

'데생'이 무엇인가 하는 데 대해서 이십세기 들어와 상당히 철학적 해석을 하고 있는 것 같다.

　현대미술이 손의 기술로써 이루어진다기보다 두뇌의 역할을 더 중요시함에 따라 '데생'을 단순한 '소묘'라고 보지 않게 된 것 같다. 미술이 사물의 객관적 묘사에 치중하였을 때는 작품이 되기 전에, 혹은 색채를 칠하기 위해서 연필이나 목탄으로 그린 소묘를 데생이라고 불러 왔다. 그러나 오늘날 우리들의 일은 작품 제작에 있어 손이 작용하기 전에 작품에 대한 여러 가지 계획이며 사물에 대한 이해와 판단이 수없이 반복되고 결의와 용기를 고조시키는 정신력에 의존하는 도가 높아짐에 따라, 작품 이전에 진행되는 이 모든 정신적 과정을 요약한 것이 데생의 본질이다. 그러므로 좋은 데생은 정확한 해답이나 결정적인 의도(아이디어)를 설정하기보다는 사물에 대한 이해의 심도를 볼 수 있고, 많은 조형造型 가능성과 더불어 정신의 무한한 생동력을 갖는 데서 더욱 가치가 있는 것이다.

　그런데 요즘의 작가들은 데생에 대한 수련이나 이해가 없기 때문에 데생의 기초 위에 작품이 이루어지지 않고 있다. 이러한

현상은 캔버스나 점토에 의한 작업으로 시종하기 때문이다. 작가의 생명력이나 모든 정신적 과정에서 작품이 이루어지는 것이라면, 거기는 반드시 데생이 존재하는 것이다. 이러한 의미에서 작품에 데생이 없다는 것은 생명이 없는 박제표본과 다를 것이 없다.

"형체를 다듬어 만드는 것보다도 조형하는 태도가 더 중요하다."

파울 클레

"데생한다는 것은 무엇인가. 어떻게 해서 터득하는 것일까. 이것은 느낄 수 있는 것과 할 수 있는 것 사이에서 눈으로 보이지 않는 철벽을 뚫는 작업이다. 이 벽을 어떻게 뚫을 것인가. 왜냐하면 이 벽을 두들겨 보았자 아무 소용이 없기 때문이다. 서서히 줄질을 하여 인내와 지혜로써 구멍을 뚫어야 할 것이다."

빈센트 반 고흐

〈드로잉〉, 27×37cm, 종이에 콩테, 1949년

인체라는 것

여기에는 공간과 시간이 갖는 인간의 모든 정서情緒와 대자연의 질서를 다 지니고 있다. 이러한 요소를 가장 상징적으로 표시하는 것은 십자가이다. 하지下肢의 수직선과 상지上肢의 수평선은 각 공간과 시간을 뜻한다고 보겠으며, 이는 동시에 천상과 지상을 말해 준다. 즉 형이상形而上과 형이하形而下를 다 갖추었다.

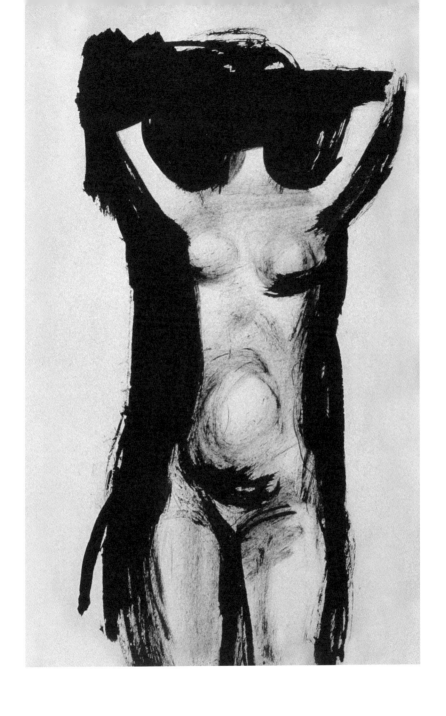

〈드로잉〉, 21×31cm, 종이에 먹과 콩테, 연도 미상

〈드로잉〉, 19×28cm, 종이에 먹과 수채, 1955년

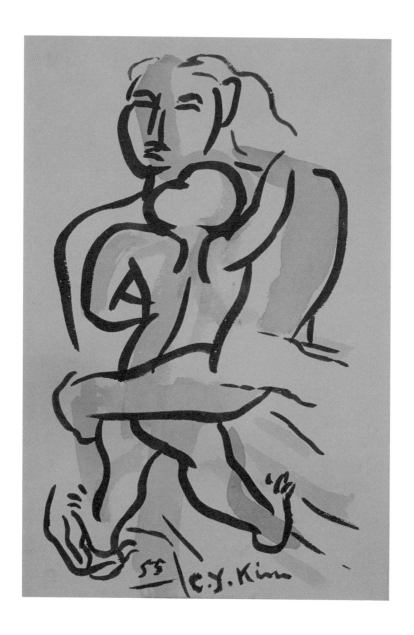

인체에 대해서

나체裸體가 문화재로서 인류의 생활을 빛나게 한 것은 이미 오랜 역사를 가졌다.

1 나체를 종교적인 목적에서 생산이라든가 풍양豊穰을 상징하여 표현한 민족은 그 예를 허다히 볼 수 있으나, 그 것을 아름답게 보고 미를 위해서 표현한 것은 그리스인 의 특성이었다.

2 인체를 취급할 때는 먼저 골격을 알라. 체구는 골격에 의지해 있으며 그 길이와 위치를 정한다. 작품이 완성되 는 최후까지 옮겨서는 안 되는 중요한 거점들이 여기에 있다.

3 인간의 정신이 문필가의 재보財寶라면 육체는 예술가의 재보이다.

4 인체미에 있어서 남체와 여체를 비교하여 그 우열을 말 하는 것은 부당하다. 양자는 다 같이 인간의 다른 한쪽 씩을 갖고 있으며 따라서 미도 각각 특성을 갖는다. 완 미頑味한 어떤 미학자는 여자의 지나친 대퇴골의 경사와

견대肩帶의 빈약은 비운동적이며 수직의 균형을 깨트리는 것이라고 하여 비난하나, 여체의 미는 달리는 데 있는 것이 아니며 골반은 반드시 분만을 위해서만 폭이 넓은 것도 아니다. 여자의 좌상坐像을 보라! 골반은 피라미드의 저변으로서 안정과 지속의 기초가 되는 것이다.

정靜은 그것이 죽음이 아닌 한 겁劫을 의미하는 것이 아닐 수 없으며, 여성의 정은 인류의 모든 겁의 총화이다.

5 그리스 예술가들은 인체미는 사지의 비례, 즉 수지手指에 대한 수지, 수지와 수장手掌, 수장과 수경手頸, 수장과 수경에 대한 전박前膊, 전박에 대한 상박, 상지와 하지와의 관계에 있는 것이라고 생각하였다.

그리고 그 비례의 기본은 수지의 근부根部인 수장의 폭이고 발의 길이는 이의 세 배, 하지는 여섯 배, 대퇴도 여섯 배, 이러한 비례를 정하기는 하였으나 이것이 결코 모방의 척도가 아니었고 노력의 지향이었으며, 그 지시를 따르는 그들의 노력이 매너리즘에 그치지 않고 어떤 범주 안에서 그들은 자유와 선택을 가졌던 것이다. 이것이 그리스적인 소위 '카논canon'이었다.

6 나체에서는 예의와 사교의식에서 오는 표정이 일시에 사라지고 다만 육체로서 힘의 작용이 있을 뿐이며, 자기의 행동 이외에 사상을 갖지 않은 고독의 인간이 되고 만다.

7 손은 저 자신의 생명을 갖는다. 인체에서 얼굴 다음으로 인간적인 것, 정신적인 것을 작용하는 부분은 손이라고

할 수 있다. 아담이 조물주로부터 그의 생명을 받은 것도 손과 손이었다. 각 시대의 대가들의 작품을 보라! 손의 표정이며 그 생명을 모호하게 취급한 예가 있는가.

손이 그때그때의 감정을 보여주는 것이라거나 예의의 상징으로서 여러 가지로 작용하며 때로는 인간의 전모를 대행하는 것이라든지, 어떤 습성을 말해 주는 것이라든지, 직업이며 체질이며 또는 성격, 혈통, 교양, 심지어 운명까지도 손에 쥐어지고 있다는 것은 우리가 일상으로 경험하는 바이다. 또한 이것이 대내적으로 작용하여 광범한 촉각의 세계를 이루어 미각을 돕고 청각을 대신하고 시각을 대신하여 소위 시촉視觸의 작용을 하며 사랑과 평화의 충실한 사도가 되는가 하면 적을 일격에 죽여 버리는 용감한 투사가 되기도 한다.

손의 운명도 가지가지라 하겠다. 일생을 범죄에 종사하는 손이 있는가 하면 진 데 마른 데를 가리지 않고 부지런히 일하는 갸륵한 손도 있고, 혀와 눈과 귀로 팔리기도 하는 운명의 손이 있고, 허영虛榮에 떠어 얼굴에만 붙어 다니는 얄미운 손이 있고, 전신이 때투성이가 되어 아틀리에에서 봉사하는 거룩한 손도 있다. 「미켈란젤로」의 긴장과 의지의 손, 「다빈치」의 지성의 손, 「라파엘」의 경건한 사랑의 손, 「부르델」의 동방적인 예찬의 손, 「로댕」의 애욕적인 생리의 손, 「고흐」의 소박한 소심의 손, 「마티스」의 피로한 관능의 손, 「피카소」의 고독과 절망의 손— 이것은 다 손의 수많은 생명들이다.

이러고 보면 인체에서도 손은 가장 보편적인 기능을 가졌으며 또한 마음의 충실한 집행자일 뿐 아니라 손과 지성과의 긴밀한 관련을 인정하여 「칸트」는 손을 「외부의 뇌수腦髓, 뇌」라고까지 하였다.

8 소녀의 초상을 제작할 때는 오월의 정원을 연상하라! 뺨은 볕을 담뿍 받아 빛나야 하고 머리는 신록과 같이 부드러워 투명한 이마에 엷은 그늘을 깃들이는 것도 좋다. 눈은 호수와 같이 빛나게…. 그들은 힘과 생명이기는 하나 우리는 그 지향하는 바를 알지 못한다.

9 근육은 그 수대로 다 명칭과 형태와 기능을 외우기는 어렵다. 그러나 평소에 될 수 있는 대로 많이 친해 둘 필요가 있다. 친하는 데서 절로 그 변화와 기능을 이해하게 된다.

10 인체의 자세에는 두 개의 부분으로 나눌 수 있다. 이것은 광의의 대조다. 각 부분 간의 균형, 전체에 대한 조응, 그리고 정신에 조화된 운동 균형은 양과 운동의 관계를 말하는 것이다.

11 모델을 대할 때는 먼저 그 운동이 무엇인가를 판단하라. 그리고 두부頭部가 견대肩帶에 놓여 있는 모양과 동체胴體가 요대腰帶에, 요부腰部와 견부肩部가 족부足部에 연결된 모양을 정확하게 관찰하라.

12 안면은 전체의 운동과 체격과 체질, 정신들이 최후로 결정 지운다.

13 지체는 몸의 운동이 보여주는 표정과 더불어 전체와 아름다운 조화를 가져야 한다.

14 발은 전신의 중량과 운동의 마지막 거점이고 또한 중심이 된다. 발의 모양에 있어서 발등의 족근부를 정점으로 하여 전단과 후단으로 삼각형을 형성하고 있다는 것을 잊어서는 안 된다.

15 이耳, 귀와 비鼻, 코는 동장同長, 같은 길이, 양안兩眼, 두 눈 간은 한 개 동瞳, 눈동자의 폭에 같다. 측면에서 코는 두頭, 머리의 중앙에 있다.

16 관골, 비익, 하안검下眼瞼을 연결한 뺨의 전면은 용모 미를 결정하는 중요한 곳이다. 그 면이 확실하여 많은 광선을 받으면 눈을 더욱 빛나게 한다.

〈무제〉, 48×63.5cm, 종이에 유채, 1950년대

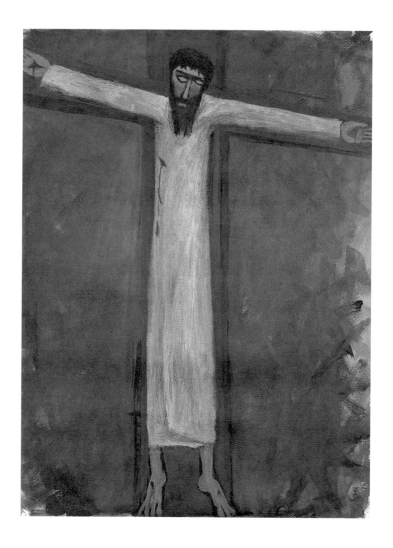

〈드로잉〉, 34×42cm, 종이에 연필, 수채, 1961년

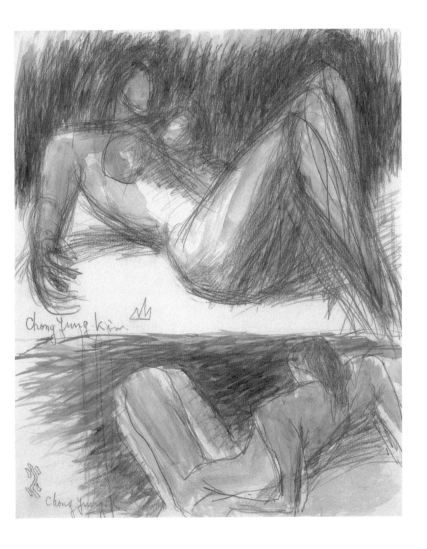

여성과 장식

완성한 여성에는 매혹하는 힘, 열중하는 힘, 생산의 힘이 반드시 있다.

이 세 가지 능력이 그 완성을 이루게 한다. 여성의 육체는 그의 운명의 핵심이 되고 있다. 이 육체는 감동시키고 스스로 감동하고 잘 생산한다는 것이 사명이기는 하나, 이 목적을 이루는 데는 또한 정신이 필요하다고 보겠다. 이 육체를 구성하는 자연은 반드시 원하는 대로의 육체를 만들어 주지는 않는다. 더욱이 관습이며 풍토 관계로 육체를 가리고 덮지 않으면 안 되게 한다. 그 때문에 본능은 불만不滿하고 정신은 혼란하다. 결국 기교란 것이 나타난다.

모든 의상의 우미優美란 이 귀중한 육체를 우리들의 눈으로부터 가리게 한다. 그러한 의상들로 기교가 나체를 살리는 기략機略의 교활한 수단 방법을 꾸미고 있다. 주름으로, 천의 바탕으로, 또는 선의 매력에 의해서 눈에 뜨이게 하고 감추게 하는 미묘한 기교로써 결국 단순 명백한 사실인 하나의 신체가 형이상학적인 대상이 된다. 우리들의 비합리적인 생각은 이러한 계산을 하고 있다. 가치 있는 것은 모두 가려진다. 따라서 가려지고

있는 것은 고가高價라고.

　여성들이여, 남의 눈에 들지 않으면 안 될 것이다! 만약 당신들이 우리들의 눈에 들지 않으면 세계는 파멸되고 말 것이다.

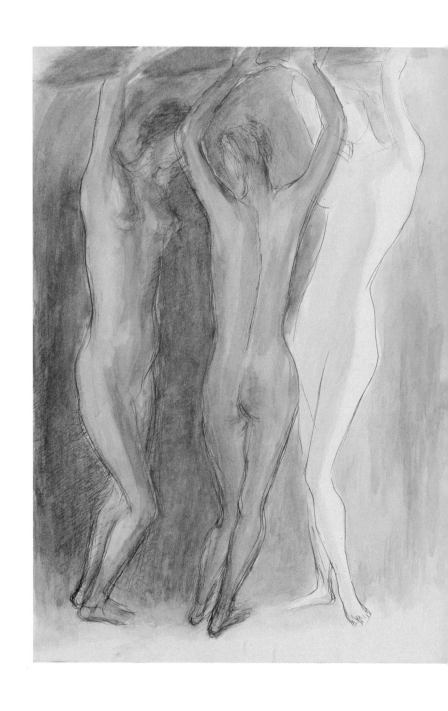

〈드로잉〉, 38×53cm, 종이에 펜과 수채, 1961년경

인체와 자연

고대 그리스 사람들은 인간을 만물의 척도로 삼아, 우주의 질서로부터 인간생활의 모든 현상을 항상 인간 중심으로 생각하였다. 인체를 소우주라 하였다. 건축, 조각의 형식이 인체에서 출발하였고, 철학, 문학 그리고 모든 예술과 학문의 주제가 인간이었다. 이러한 사상은 오늘날까지 서구인들의 문화 전반에 걸쳐 계승되고 있다.

한편 고대 동양(중국)에서는 인체의 기능과 조직을 우주의 그것과 동일시하여 음양과 오행의 질서 속에서 보았다. 인체의 생리를 오행상생五行相生과 오행상극五行相剋의 원리에서 이해하려고 하였다.

그리고 보면 인체와 자연의 관계를 생각하는 태도가 동양인이나 서양인이나 주종관계는 달리하였을지라도 동일한 질서와 불가분의 유기성을 인정한 점에 있어서는 다를 바가 없다고 보겠다.

동서양 간에 인간의 지혜와 모든 지식의 출발은 인간을 이해함으로써 비롯하였다.

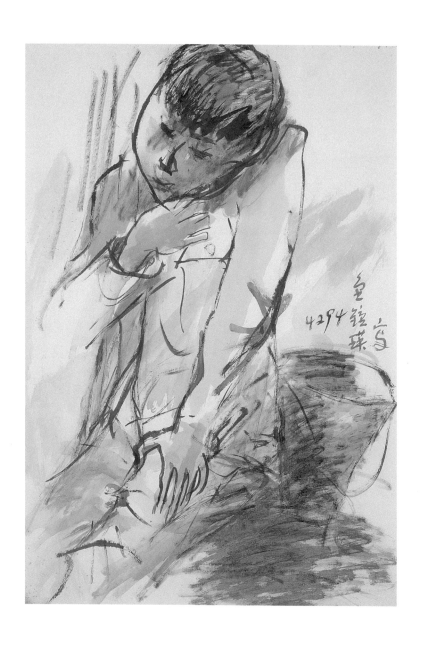

〈인체 소묘〉, 27×33cm, 종이에 먹과 펜, 수채, 1961년

그리스인의 예지 叡智

하지下肢의 수직선은 지면의 수평선과 대조되어 높이에서 느끼는 공간적 효과를 갖는 것이고, 상지上肢의 수평선은 넓이에서 느끼는 시간적 효과를 갖는다. 의지적이고 이상주의적인 표정을 하지에서 본다면 감정적이고 낭만주의적인 표정은 상지에서 볼 수 있을 것이다. 여기에다 머리의 지혜를 합치면 인체의 세 부분은 각각 지智, 정情, 의意를 말하는 것이 된다. 인체의 표정은 지, 정, 의에서 파생되는 무한한 변화를 뜻하는 것이다.

인체가 갖는 이러한 의미를 명확하게 식별한 것은 고대 그리스인들이다. 그리스 조각에서 지체肢體의 아름다운 표정은 누구나 다 아는 바이지마는, 특히 눈의 표현에서 명확하고 강조된 효과를 유의해서 보는 사람들은 드물다. 실상 그리스 조각의 특징은 눈의 표정에 있는 것이다. 인체를 관찰함에 있어 인간의 정신적 표정에 가장 유의한 고대 그리스인들의 예지에 경탄하지 않을 수 없다.

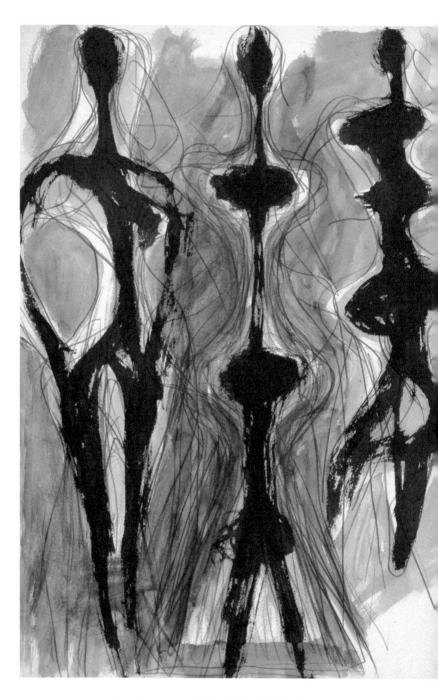

〈드로잉〉, 39×53cm, 종이에 연필, 먹, 수채, 연도 미상

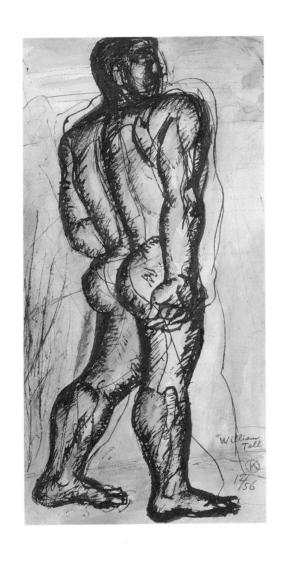

〈윌리엄 텔〉, 24×47.5cm, 종이에 먹과 펜, 수채, 1956년 12월

〈드로잉〉, 35×42cm, 종이에 먹과 수채, 1955년

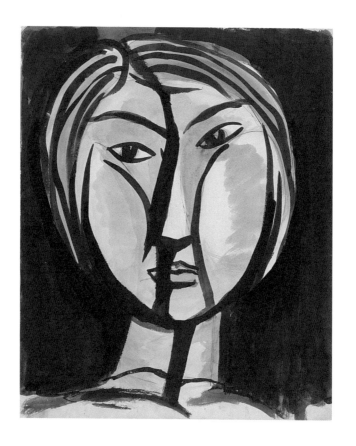

표정

표정이란 외부에서 어떤 자극을 받았을 때 그것이 다시 외부로 반사되는 신체의 에너지를 말하는 것이다. 생명력을 튕기는 외부의 자극은 쉴 새 없이 연속된다. 이의 반사작용은 영혼의 발로이고 신체의 에너지가 총동원된다.

표정은 지, 정, 의로 대별할 수 있다. 그리고 협의의 표정과 광의의 표정으로 나눌 수도 있을 것이다.

안면의 감각기관에 의한 희로애락에서부터 신체의 모든 운동자세에 이르기까지 실로 표정 아닌 것이 없다.

지적知的 표정에는 주의, 응시, 사고.

정적情的 표정에는 환희, 미소, 폭소, 분노, 불만, 모멸, 고통, 공포, 비애, 읍비泣悲, 쾌락, 만족, 애정.

의적意的 표정에는 득의, 실의, 결의.

인간사회는 표정의 상호작용에서 이루어지는 것이고, 이러한 습성이 인간 아닌 자연물에 대해서도 인간적 표정을 묘사하고 있다.

햇빛을 받고 있는 수면에서 미소를 보고, 부딪치는 물은 불만·분노, 샘물은 방종, 인간의 요람인 계곡은 목가적이고, 비옥

한 평야는 단조하나마 교훈적이고, 산은 침묵, 금은 위대한 탄생, 철은 고통의 신성과 대성大成을 말하고, 야자는 사막의 여왕, 귤은 귀인의 탄생, 카네이션은 배신, 장미는 여자, 입술은 조가비, 키스는 진주.

우리의 상상력과 관습은 소위 시각언어란 것을 가지게까지 되었다.

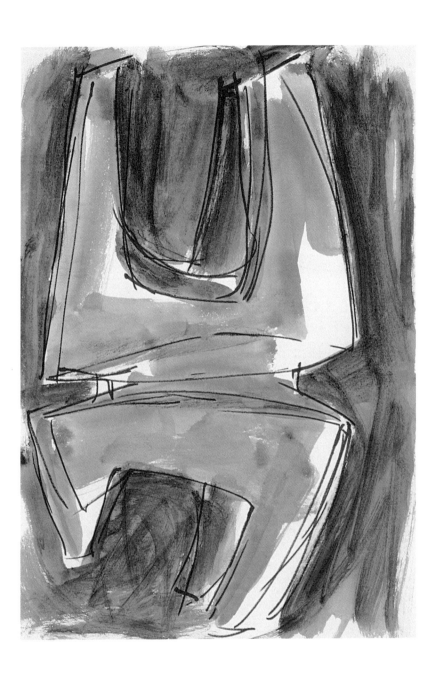

〈드로잉〉, 24.5×35cm, 종이에 먹과 펜, 1977년

면, 면과 선의 관계, 선

면面, space

물체와 물체와의 관계, 선에 의한 면적, 모든 방향의 전개와 발전성.

회화에 있어서 어디까지나 공간space은 다른 무엇과 같이 현실적이고 물질적이다. 공기는 물질이 아닌가.

선ー 면ー 괴塊 = 운동과 시간의 저장.

면과 선의 관계

시간과 위치의 변화.

화면에서 시간인식의 기초는 두 점을 갖는 것이며 이 두 점을 순차로 인식하는 데서 시간과 운동을 느낀다.

동시synchronization.

선線, line

선의 발생은 면의 전개이다.

괴ー 면ー 선 = 운동. 시간.

선의 상징성. 색채에 비하여 그 상징하는 원형으로부터 이

탈할 가능성이 많다. 이것이 선으로 하여금 추상적으로 취급되는 원인이다.

선은 색채보다도 음音에 가깝다. 순수한 선이란 가장 순수하게 운동을 보여주는 선이다. 운동을 방해하는 모든 조건을 제거한 선이다. 이 운동성에 의한 무한의 변화는 선의 고유 감정을 더욱 풍부케 한다. 이러한 풍부성과 초월적인 성질은 형체를 고답적으로 자유롭게 또는 절실히 묘사할 가능성을 제공한다.

점點, point

선이 집약된 점은 점이면서도 운동을 갖는다.

〈드로잉〉, 35×43cm, 종이에 연필, 1955년 5월

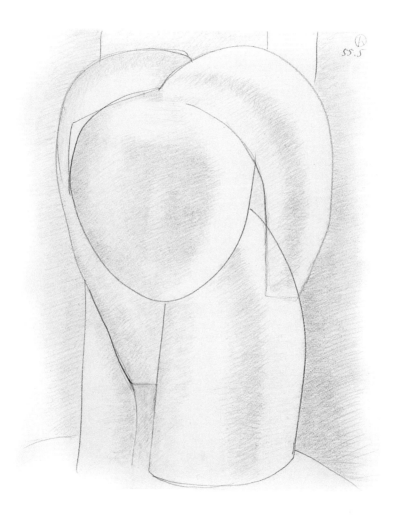

공간 1

조형예술에 있어 공간이라는 것은 동서양을 막론하고 상당히 중시되어 왔다. 예술에서뿐 아니라 공간은 철학의 문제로서 많은 사람에 의해 논의되어 왔으며, 이는 동양에서도 다를 바가 없다.

서양미술에서 공간은 대개 물리학적 대상이 되었고, 동양미술에서의 공간은 여백으로서의 무無의 상태였다. 동양 사람들은 일찍부터 무에 대한 사고가 깊어, 노자는 '有生無'라고 하였고, "無形者 形之大宗 無聲者 音之大宗"이라고 하였다. 서양미술에서도 공간은 왕왕 무無로 취급되어, 이십세기에 들어와서는 화면의 공간을 무의 대상으로서 형이상학적 회화가 생기기도 한 것이다.

그런데 동양에서의 무는 무가 아니라 절대 능력자로서 모든 존재의 근원으로 본 데 반해, 서양에서는 무는 어디까지나 무 자체이지 유의 근원으로서는 생각지 않았다. 다만 무를 인식하기 위해 유가 무의 상대는 되기도 하였다. 그러고 보면 동양에서는 무를 물리학적 공간과 동일시한 것 같고, 서양에서는 물리학적 공간과 무는 엄연히 구별하고 있는 것이다.

이십세기에 들어와 서구미술에서 무가 화면에 등장하여, 소

위 '형이상학적 형태form-metaphysics'가 생기고, 때로는 화면 전체 공간이 무가 되어 불안과 끝없는 탐구의 대상이 되기도 하였다.

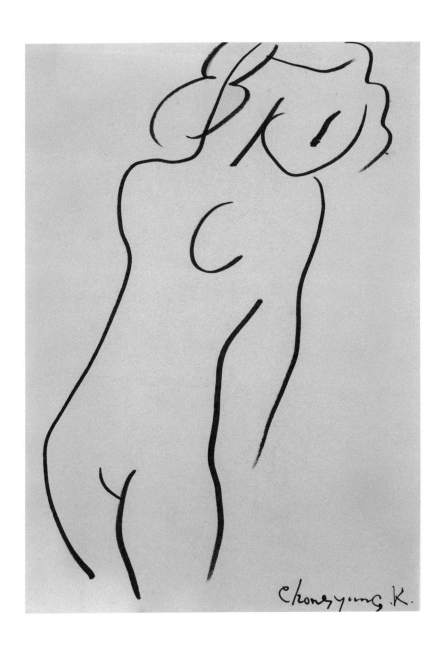

〈드로잉〉, 36×52cm, 종이에 펜, 1972년

공간 2

회화예술이란 것이 평면상에 공간을 설정하는 작업인 것과 같이, 조각은 입체로써 공간을 설정하는 작업이다. 완벽한 매스와 견고한 재질로써 적절한 공간을 평면상에서나 입체로서 창작한다는 것은 결코 쉬운 일이 아니다. 공간은 조형예술의 본질적 요소인 만큼 여기에 따르는 사상적 발전이나 기법의 수련은 미술가의 궁극적 목표이기도 하다.

우리는 역사상에서 예술의 양식과 정신적 변천의 중심이 공간의 처리방법에 있었다는 것도 잘 알고 있다. 르네상스가 투시법에 의해서 공간표현의 방법을 발견한 동시에 공간에 관한 비교적 명확한 이념을 갖게 되었다는 것도 잘 알고 있다. 르네상스 이후로 큐비즘에 이르기까지 사백 년간은, 르네상스의 유산으로 미술가들은 안일한 세월을 보낸 셈이다. 근대미술은 무엇보다도 퍼스펙티브를 거부한 데서 면목을 새롭게 하였다.

그러나 공간에 관한 이미지나 기술 문제에 있어서는 미술사상 어느 시대보다도 진지한 노력을 쌓았다고 볼 수 있고, 예술가들은 개성이라는 것을 걸고 예술의 본질에 관한 책임과 자각에서 벗어날 수 없게 되었다. 이러한 의미에서 이십세기는 역사상

어느 시대보다도 공간에 대해서 명확한 자각 아래 있다고 보겠는데, 기술 면에서는 새로운 애로와 제약에 부딪치고 있다.

투시법은 자연을 재현하는 데 적절한 방법이었다. 그러나 자연의 모방이나 재현을 거부하는 작가들의 자유로운 표현에 있어서는 많은 제약이 따르고 있다. 이러한 기술적 난관과 제약을 극복하지 못하는 데서 많은 미술가들이 조형예술의 대도大道를 이탈하여 방황하고 있는 것은 안타까운 일이다. 회화나 조각에서 투철한 공간이념을 갖는다든지, 재질에 대한 감성을 기른다든지, 매스에 대한 예민한 판별력을 기른다든지 하는 수련이 없이 형식의 모방만을 일삼고 있는 한 조형미의 본질에 접근하지 못할 것이다.

〈드로잉〉, 36×52cm, 종이에 펜과 먹, 1970년대

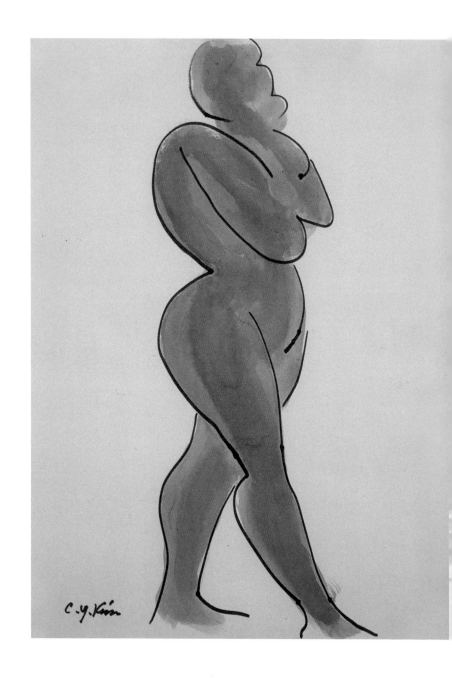

부분과 전체

예술가는 그의 작품에서 항상 전체를 획득하기 위해 노력한다.

우리의 시각적 현실自然은 무엇이건 부분이다. 이러한 부분을 통해서 전체를 보는 것은 결국 이성적인 활동에 지나지 않는다. 무한한 공간 — 영원한 생명 — 은 예술의 사차원의 세계다. 완성된 예술작품은 어느 경우에나 부분일 수는 없다.

작품의 구성 요건을 한마디로 말한다면 일부분과 전체의 관계에 지나지 않는다. 조화, 율동, 비례 따위는 작품이 전체로서 있을 수 있는 요건들이다. 다시 말하면, 모든 부분의 통일이고 질서라고 할 수 있다. 풍경의 일부, 인체의 일부, 이런 것을 대상으로 했을 때도 작품은 항상 전체로서 있는 것이고, 자연의 일부 그것이 아니다. 우리는 두상頭像이나 흉상胸像과 같은 인체의 부분을 대상으로 한 작품을 보고도 불쾌감을 느끼지 않고, 다만 아름다운 형체나 영원한 생명감을 보는 것으로 만족하지 않는가.

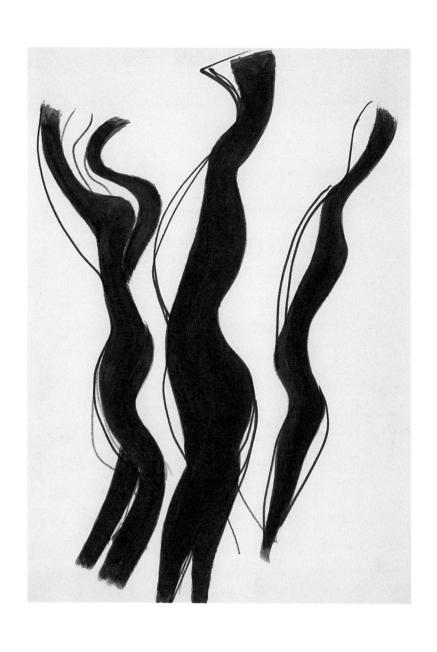

〈드로잉〉, 38×52cm, 종이에 펜과 먹, 1976년

조형예술의 추상성, 통일·조화·질서

인류는 석기시대부터 회화와 조각을 통해서 자연을 이해하기에
힘써 왔다.

　지금까지의 미술의 역사는 형체, 색채, 명암, 선, 면… 이러
한 시각언어의 끊임없는 진화의 연속에 지나지 않는다. 그러나
인간의 시각요소에는 명확한 법칙이 없으므로 시대에 따라 몇
몇 천재들의 손에서 항상 새로운 발견과 완성을 보게 되어 현재
와 같은, 복잡한 기법과 변화에 한이 없는 미술의 세계를 이루게
된 것이다.

　그러나 기하학에 공리公理가 있듯이 인간의 시각언어에도
몇 개의 법칙이 있어 모든 미술체험에 부합되고 있다. 미술작품
은 물론 자연의 풍경을 관망할 때도 조화라든가 통일이라든가
하는 질서를 구하게 되는 것이며 우리의 마음을 만족시키는 어
떤 질서를 발견했을 때는 인간으로서 공감을 느껴 더욱 흥겨워
한다. 이와 같이 우리에게 공감을 주고 있는 것이 자연이 갖고
있는 통일이고 조화이고 질서인 것이다.

　그러나 자연은 늘 변하는 것이다. 춘하추동에 따라 풍경이
변하고 사람의 용모나 신체도 변하는 것이며, 또는 보는 사람의

심리상태나 건강에 따라서도 달라질 수도 있다. 그러므로 미술은 이러한 불안정한 요소를 될 수 있는 대로 제거해서 안정된 조건 아래서 작품이 제작되어야 하며, 누가 보아도 거기에 통일이 있고 질서가 있고 조화가 있는 것을 인정하지 않을 수 없게 시각언어의 구성을 엄격히 할 필요가 있다. 그러나 작품을 대했을 때 우리가 제작자와 더불어 갖는 공감은 자연의 경우와는 다소 다른 점이 있더라도 그 본질은 같은 것이다.

통일이며 질서며 조화며 하는 말은 너무도 추상적이어서 이것을 구체적으로 밝히기 위해서 좌우대칭, 균형, 비례와 같은 용어를 사용한다. 그러나 이것이 왜 아름다운 것인가 하는 설명은 아직 밝혀지지 않아 현재로서는 기하학의 정리와 같이 하나의 법칙으로 사용되고 있으며, 원래 자연 속에 들어 있는 것을 인간은 장구한 세월에 거기서 배운 것이고 그와 같은 법칙이 자연현상에 어떻게 나타나 있나 하는 것을… (이하 원고 소실)

〈드로잉〉, 39×53.5cm, 콜라주, 1979년

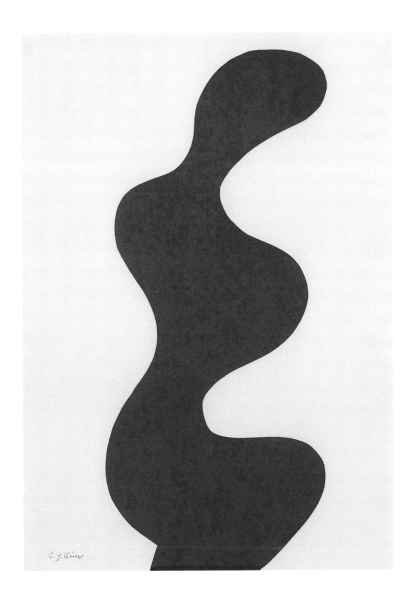

○

아름다운 것이란 무엇인지 나는 잘 모른다. 미를 알려고
하거나 그것을 추구하는 것은 지극히 허황한 일이다. 절
대적인 미를 나는 아직 본 일도 없고 그런 것이 있다고 믿
지도 않는다. 다만 정직하고 순수하게 삶을 기록할 따름
이다. 그것이 희망이고 기쁨이기를 바란다.

예술, 그 초월과 창조를 향하여

金鍾瑛

로댕 소론小論

수 세기에 걸친 긴 동면에서 겨우 깬 현재 조각은 최근 처음으로 몇 가지 예술적 새로운 활동을 보게 되었다.

'르네상스 이후 프랑스 조각가는 다들 이탈리아 조각의 비호 아래 그것의 모방과 맹종에서 완전히 벗어날 수 없었고 19세기 전후를 대표하는 우동Jean-Antoine Houdon, 뤼드François Rude, 카르포Jean-Baptiste Carpeaux 파리에 이르기까지 대단한 움직임이라고 할 만한 것은 전혀 볼 수 없었다.'

그런데 이 사람들을 보고 그 후계자가 될 만한 위치에 있던 로댕은 지금까지의 동면冬眠에 대해 견딜 수 없는 고민을 하며 불같은 의지로 그의 주변에 대해 반기를 든 유일한 사람이자 조용한 암야暗夜에 깨어남의 포탄을 속속 발사했다. 이윽고 그의 존재는 오랫동안 압박받아 온 이탈리아 세력으로부터 프랑스 조각의 해방을 의미하고, 겨우 프랑스는 자신의 감각에 의한 조각을 가진 기쁨을 처음으로 느낀 것이다.

로댕이 나온 뒤에는 이미 조각은 장식적인 배치물이 아니라, 생명을 잃은 수 세기 동안의 조각에 생명을 주고 소생시키고 그때까지는 인생과 관계가 없었던 조각이 더욱 인생에 가까워

졌다. 그리고 가장 위대한 예술적 의의는 살아 있는 인간 사이에서 호흡하면서, 우리와 함께 기뻐하고, 우리와 함께 슬퍼하면서 게다가 우리 인간보다 훨씬 고답적인 삶을 가지고 우리 인간에게 힘센 인생의 암시를 준 것이라고 생각한다.

이렇게 해서 프랑스를 중심으로 온 세계의 조각 정신은 오랜 동면에서 완전히 깨어서 1917년 유럽 대전의 폭풍이 아직도 가라앉지 않는 와중에 그는 자신의 수많은 작품을 통해 인류 영겁의 수수께끼를 남기고 이 세상을 떠났다. 그가 떠난 오늘날 그의 업적을 가만히 생각해 볼 때 그 대단한 위대함에 새삼스레 경탄의 마음을 감추지 못한다. 그의 업적은 날마다 발전을 계속하고 있었고, 그의 예술에 있어서 많은 암시는 속속 그 실제를 보게 된 것이다.

그의 자연에 대한 통찰은 오늘날 어떠한 새로운 예술적 활동도 완전히 포괄할 수 있다고 생각한다. 과거에 있어서 수많은 조각가가 로댕의 영향에서 벗어나기 위해 오랫동안 적지 않은 신고辛苦, 고생를 겪었다는 것은 사실이지만 시야를 넓혀 현재 조각계의 동향을 관찰할 때 대부분의 소위 예술적 새로운 활동이라고 할 만한 것은 결국 그 시작점이 로댕이라는 것을 누구나 쉽게 인정할 수 있다고 생각한다. 결국 로댕을 싫어하는 사람도 좋아하는 사람도, 옳다正고 보는 사람도 틀렸다不正고 보는 사람도 모두 로댕의 영향 없이는 있을 수 없었다.

나는 로댕의 예술을 예술 전부라고는 하지 않는다.

당시 폭풍과 같은 로댕의 세력에 대립하고 로댕과 전혀 다른 자기 예술에 의한 조각 원리를 완전하게 지켰던 북北의 힐데

브란트Hildebrand의 존재도 인정한다.

　　로댕의 일은 어떤 이즘을 적용하려면 안 된다고 생각한다. 그는 어떤 주의도 포섭할 수 있는 일을 이룬 사람이기 때문이다. 굳이 말하면 힐데브란트의 형식주의에 대해 생명주의 혹은 자연주의라고도 할 수 있을까? 거기에 로댕으로서의 절대적인 위대성을 나는 인정한다. 역사적으로 볼 때 로댕의 출현은 필연이자 역사를 연결하는 쇠사슬의 거대한 원이다.

　　르네상스 이후 프랑스 조각계에 혜성처럼 나타난 로댕에 대해 그의 심대한 업적과 함께 시대적 위대함을 칭찬하는 것을 그칠 수 없다.

1937년 12월 연말

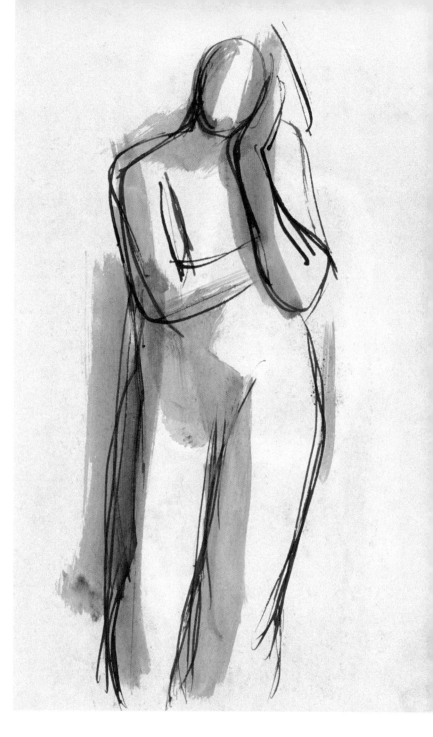

〈드로잉〉, 18.5×30cm, 종이에 펜과 먹, 연도 미상

문부성전람회 조각실 관람 소감 文展彫刻室所感

올해 문전은 시국으로 인해 무엇보다도 나는 사변(중일전쟁)의 반영에 큰 흥미를 걸었다.

물론 이번의 사변은 우리에 있어서 사회생활의 모든 각도에서 각각 적절한 인식을 가질 수밖에 없으리라 생각한다. 우리 미술계도 미술을 통해서 사변관 내지는 그것에 의한 생활에서 엄숙한 감정이 없지 않으면 안 된다는 것은 말할 나위도 없다.

과연 십수 점에 이른 많은 사변색 작품을 볼 수 있었다는 것은 필연이었다고 생각한다. 그러나 그 작품 대다수는 단지 전쟁터의 눈물겨운 사실을 그대로 설명한 것에 지나지 않았고 그 이외에는 아무것도 없었다는 것이다. 결국 신문 삼면기사를 재현한 것과 무엇이 다를까? 어떤 것의 설명에 급급해서 말하는 것이 없다는 것은 우리들의 일에 있어서 정말 무의미한 것이 된다. 설명은 어디까지나 사실의 설명이고 우리 인간생활에 아무 행복도 줄 순 없다.

다음으로 느낀 것은 소위 대가급大家級에 위치한 작가들의 부진인데 이것은 뭐니 뭐니 해도 그들 생명의 위축을 의미하는 것이다. 적어도 예술가에 있어서 자유와 진보란 그 생활 전체의

목표여야 한다. 신이 준 자기 능력을 최선으로 다하고 발휘하는 것은 우리 인류사회에 있어서는 그것은 사명이었고 의무일 것이다. 그것에 의해서만 우리 삶은 무한하게 발전될 수 있는 것이다. '신성神性에 가까워지고 그 빛을 인류 위에 펼치는 일 이상에 아름다운 것은 아무것도 없다.' 이것은 베토벤Beethoven의 말이다. 참으로 사랑에 가득 찬 말이랄까. 모든 예술가는 이 정도의 교양이 있으면 좋겠다.

1938년 만추

『채근담(菜根譚)』「후집(後集)」, 43×32cm, 종이에 먹, 1966년

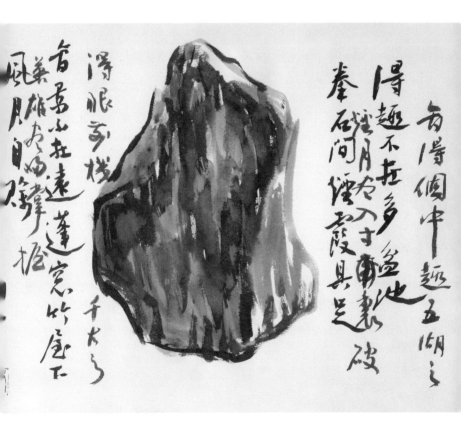

119

1964년 1월 1일 수요일(일기)

오전 10시에 교수회관에서 예년과 같이 신년 하례가 있었다.

권중휘 총장 이하 각 단과대학 교수들이 매년 그 얼굴들이었다. 해마다 늙어가는 모습이 완연했고 정신적인 광채는 볼 수 없었다.

식이 끝난 뒤 그 자리에서 교수협의회의 이사들이 모여 연구비 요구에 대해서 대책을 논의했고 학교에서 준비한 점심을 마치고 참석 교수 거의 전원이 떼를 지어 우석兩石, 장발 선생을 예방하고 그 길로 마포 박 학장박갑성 집으로 가서 저녁을 들었다.

이것이 오늘의 의례적인 일과였으나 의례라는 것은 생활지반과 의지에서 이탈되지 않으려는 타성적인 의례가 아닌가.

을묘생乙卯生은 50이라는 나이를 嘆息탄식한다. 생각하면 50은 노인으로 행세하는 나이다.

어언간 50이 되었고 덧없이 50이 된 셈이다.

지금까지의 제작생활을 실험과정이었다고 하면 이제부터는 종합을 해야 할 것이다. 조형의 본질, 형체의 의미 등에 관한 그동안의 실험을 종합할 수 있다면 50이란 연령은 결코 헛된 세월은 아닐 것이고 목표에 한걸음 가까워지는 셈이 될 것이다.

늘어지는 것이 한편으로 얻어지고 목적에 도달하는 도정으로 되어야 할 것이다.

아름다운 것

아름다운 것이란 무엇인지 나는 잘 모른다. 미를 알고 그것을 추구한다는 것은 지극히 허황한 일이다. 절대적인 미를 나는 아직 본 일도 없고 그런 것이 있다고 믿지도 않는다. 다만 정직하고 순수하게 삶을 기록할 따름이다. 그것이 희망이고 기쁨이기를 바란다.

나는 작품을 창작한다는 것 — 아름다운 예술품을 만드는 것 — 이런 따위의 생각은 갖고 싶지 않다. 기술과 작품의 형식은 예술을 위해서 사용되는 방법이기 때문에 가능한 단순한 것이 좋다.

표현은 단순하게 —

내용은 풍부하게 —

〈드로잉〉, 37×51cm, 종이에 먹, 수채, 1970년대 중반

초월

우리는 역사상에 위대한 초월자超越者들을 보아 왔지마는, 인간은 누구나 그의 일생을 통해서 자기 나름대로의 초월적 행동을 하고 있다. 현세를 초월하여 영생을 구하고, 물질을 초월하여 정신을 구하며, 대아大我를 위해서 소아小我를 초월하고, 명분을 위해서 사소한 이해를 초월하는 것이다. 이러한 초월적 행동은 물론 인간생활의 보다 나은 발전을 뜻하는 일종의 평가활동이라고도 할 수 있다.

그런데 이 초월이라는 것에 대해서 잘못 인식하면 부정이나 관념으로 그치는 경우가 많다. 초월이라고 해서 피초월체被超越體를 기피하거나 부정하는 것이 되어서는 안 되며, 오히려 그에 대한 깊은 이해와 통찰이 있지 않고는 초월할 수 없는 것이다. 초월은 어디까지나 성실과 사랑의 노력이기 때문이다. 이러한 성실한 노력이 수반되지 않으면 관념으로 그치는 허구에 지나지 않을 것이다.

예술의 세계에도 동서양을 막론하고 허다한 초월이 있다. 작게는 형체나 색체에서부터 기법상의 여러 가지 규범을 초월하기도 하고, 크게는 시대를 초월하고 예술 자체를 초월할 수도

있을 것이다. 이십세기에 들어와 개인의 사회적 활동이 크게 보장됨으로써 과거 어느 때보다도 예술가들의 초월적 행동을 보게 되어, 소위 현대예술이라는 이 천태만상의 양식이 공존하게 되었다. 동양미술에 있어서는, 특히 남화南畵에 있어 회화 자체를 초월하는 고답적인 생활태도를 볼 수 있는데, 그림을 초월하여 글씨가 되고 글씨를 초월하여 그림이 되어 결국 서화일체 사상이 이루어진 것이다.

이렇듯 예술의 세계에서도 개인의 의지나 사회적 약속에 의해서 여러 가지 초월적 활동을 하게 되는데, 여기에도 초월의 본질적인 노력이 결여될 수 없다는 것은 두말할 필요가 없다. 탄소가 굳어서 다이아몬드가 되는 것 같은 초월은 예술사에서도 그리 흔하지 않다.

〈드로잉〉, 37×42cm, 캔버스에 유화, 1955년

예술에 있어서 기술이라는 것

예술이 표현이라는 의미에서 기술적 작업이 아닐 수 없겠지마는, 어떤 주제를 묘사한다든가 작업의 세련을 추구하는 시대는 이미 지났다. 그러면 현대에 있어 기술이라는 것은 정신적 행동이라고 보는 것이 타당할 것이다. 그만큼 현대예술은 표현이 직접적이고 정신적인 활동이 되어야 한다고 본다.

예술이 타락한 어떤 시대에서는 정신적 내용보다도 기술의 세련에 열중하였고, 마치 세련된 기술 자체가 예술인 양 착각하기도 했었다. 불행하게도 우리 사회에서는 아직도 이러한 그릇된 예술관에 사로잡힌 사람들이 너무도 많다. 옛날 우리 조상들도 완당과 같은 우수한 예술가의 작품은 그 기술이 매양 정신의 직접적인 동기에 근거를 두었던 것이며, 기술을 수련하기에 앞서 정신을 기르기에 더욱 힘써, 기술은 바로 그 정신의 기록이었던 것이다.

기술은 단순하고 소박할수록 좋고 내용과 정신은 풍부할수록 좋은 것이다.

〈드로잉〉, 35×24.5cm, 종이에 먹과 펜, 1977년

예술은 말로 되는 것이 아니다

예술은 이야기가 되는 것이 아니다. 도시 예술에 관한 강의가 있다는 사실은 예술이 변변치 못하거나 또는 전혀 그것이 불가능하다는 것을 말하는 것이다. 진정한 화가는 자기의 예술에 관해서 결코 수다한 말을 하지 않는다. 또한 많은 말을 한 예도 없다. 최대의 예술가는 전혀 말이 없다. 레이놀즈까지도 그 예에 빠지지 않는다. 그는 자기로서 되지 않는 일에 대해서는 쓰기도 했으나 자신이 한 일에 관해서는 전연 입을 봉했던 것이다.

사람은 누구나 자기 일이 실제로 가능할 때는 거기에 대해서 말이 없어진다. 어떤 말이고 어떤 이론이고 그에게는 다 쓸데없는 일이다. 새가 제 집을 짓는 데 대해서 무슨 말이 있겠으며 집을 지었다고 해서 그것을 자랑할 것인가? 어떤 일이거나 이와 같이 주저와 곤란과 자랑이 없이 되는 것이다. 그리고 가장 좋은 일을 하는 사람들은 동물의 본능에 흡사한 내부의 무의식적인 능력이 있는 것이다.

나는 확신한다. 가장 완전한 예술가에 있어서는, 이성은 본능으로서 작용하는 것이 아니고, 오히려 사람의 신체가 하등동물의 그것보다 아름다운 거와 같이 하등동물의 본능보다 더욱

신성한 본능을 도와주는 것을. 대성악가는 꾀꼬리보다 그 수가 적지 않은가. 말하자면 그 이상의 본능을 가지고 그 이상으로 많은 변화며 응용자재應用自在로 조화된 목청을 가지고 노래 부른다는 것을. 그리고 대건축가는 수달피나 밀랍보다 얕은 본능으로써 집을 짓는 것이 아니고, 그 이상의 본능을 가지고 모든 미를 다 포함하는 천재적인 균형감과 즉석에서 일체의 구조를 생각해내는 신기한 재조再?를 가지고 집을 짓는 것이다. 그러나 그 본능이 하등동물의 본능보다 못하거나 낫거나 또는 그와 같거나 같지 않거나 간에, 여하튼 인간의 예술은 먼저 이 본능에서 다음으로 숙련과 지식과 사상으로 훈련된 상상력의 다과多寡에 의하는 것이다.

그리고 이와 같은 상상력을 참으로 가진 사람은 자기의 말을 가지고 전할 수 없다는 것을 잘 알고 있으며 유능한 예술평론가는 다년의 노력을 거치지 않고서는 설명이 되지 않는다는 것을 또한 잘 알고 있다. 산 너머 산이고 첩첩이 쌓인 이 필생의 길—이 길을 남에게 말만 가지고 고통도 없이 쉽게 도달시킬 수 있을 것인가? 이 얘기만 가지고는 단 하나의 고개도 넘길 수 없는 것이다. 한 걸음 한 걸음 손을 잡고 오르기는 할 수 있으나 그 외 도리라고는 없을 것이다. 그러한 경우라도 묵묵히 이끌어 가는 것이 가장 좋은 방법일 것이다. 등산을 해 본 사람이면 누구나 잘 알겠지만, 서투른 안내자는 수다한 말과 몸짓을 하여 '여기를 디디라'든가 '잘 주의하여 넘어지지 않도록 하라'든가 이러지마는, 익숙한 안내자는 말이 없이 앞서 갈 따름이며 다만 필요할 때는 눈을 준다거나 급할 때면 철봉鐵棒 같은 것을 빌릴 따

름이다.

예술도 이와 같이 서서히 가르쳐야 할 것이다.

예술과 과학

동양 사람의 사고나 자연관찰에는, 논리가 부족하고 과학성이 없는 데서 세계적인 문화에서 뒤떨어졌다.

우리의 민족적 감성이나 예술의 역사적 전통을 계승함에 있어, 적어도 오늘날에 있어서는 세계적인 관점에서 우리의 결점이 무엇인가를 자각해야 할 것이고, 모자란 것을 채우기 위해서는 적극적인 노력이 있어야 할 것이다. 사물에 대한 객관적인 관찰력과 표현력이 있어야 할 것이고, 과학적인 이해가 투철해야 할 것이다.

현대의 구미예술은 그들의 혈액 속에 이어받은 과학적 자질에서 발전된 것이다.

생명을 파악하는 박진력이 없다든가, 구성이 없는 형체라든가, 자연의 질서를 모르는 화면 처리와 같은 결함은 모두가 동양인의 과학성이 부족함에 기인된 것이라고 볼 수 있다. 동양 사람의 취미와 예술적 특성을 살리기 위해서는 먼저 우리의 부족한 역량을 길러야 할 것이다. 그러지 않고서는 세계적 문화 대열에 참가하지 못한다. 현대예술이 과학을 초월하고 있다는 것은 과학문명에 대한 예술의 태도에 불과한 것이지 과학을 무시한다

거나 인연이 없다는 것으로는 볼 수 없다.

리얼리티와 예술

"예술은 리얼리티를 확인하는 것이 아니고, 리얼리티와는 다른 무엇을 창조할 수 있는 인간의 능력을 확인하는 행위다. 현실이란 결코 아름다운 것이 아니다. 미는 상상력의 세계에 있는 것이며, 그것은 현실에 존재하는 모든 실상에 대한 부정의 뜻을 갖는다. 예술은 리얼리티를 판정하기 위한 가치를 창조하는 행위이다."

허버트 리드*

* 김종영이 허버트 리드 저 增野正衛 역으로 동경 이와나미쇼텐岩波書店에서 1956년에 출간한 『藝術の草の根』의 일부를 번역한 것이다. 국내에서는 『예술의 뿌리』라는 제목으로 1998년 김기주 번역으로 현대미학사에서 출간되었다.

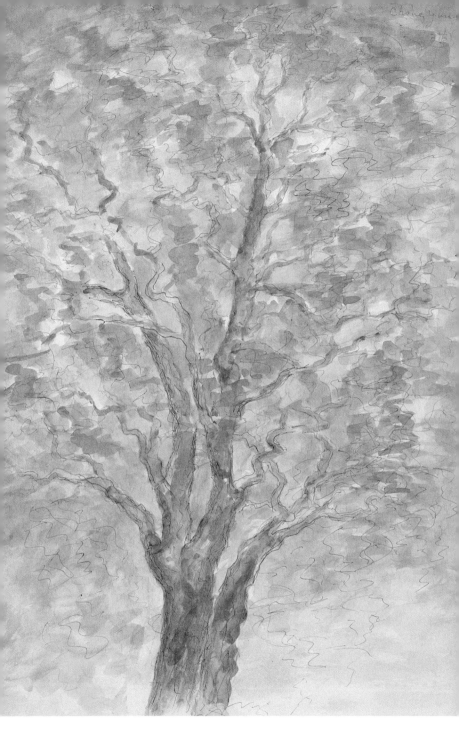

〈드로잉〉, 37×51cm, 종이에 수채, 1976년

현실과 표현

"예술의 목표는 통찰이며 감정의 본질적 생명의 이해이다. 그러나 모든 이해는 추상화를 필요로 한다. 문자에 의한 언어의 추상화는 이 특수한 주제에는 소용되지 않는다. 언어는 생명력과 감각성에 대한 우리의 관념을 전달하기보다 오히려 그것을 혼란시키고 변질시킨다.

그러나 상징화를 수반하지 않고서는 이해란 것이 있을 수 없고, 추상화를 수반하지 않는 상징화도 있을 수 없다. 실재에 관한 모든 것은, 그것을 표현하고 전달하기 위해서는 실재에서 추상화하지 않으면 안 된다. 실재를 그대로 전달하려는 노력은 무의미한 것이다. 경험 자체까지도 그렇게는 되지 않는다. 우리는 이해하는 사실을 지각하는 것이고 지각 작용은 항상 정식화, 표시, 추상화를 수반한다."

수전 K. 랭어 부인•

우리는 언어를 통해서 조형예술의 사상의 소재를 알고 기법의 이해를 촉진시킨다. 언어를 통해서 예술에 관한 모든 지식을 넓힌다. 한 시대의 예술을 이해하고 그의 정신적 활동에 관한 것

을 이해하기 위해서는 그에 관한 저술이 있어야 한다.

• 김종영이 S.K 랑거 저, 池上保太, 矢野萬里 역으로 동경 이와나미쇼텐岩波書店에서 1967년에서 출간한 『PROBLEMS OF ART藝術とは何か』의 일부를 번역한 것이다. 국내에서는 『예술이란 무엇인가』라는 제목으로 1977년 박용숙 번역으로 문예출판사에서 출간되었고, 1984년 재판하였다.

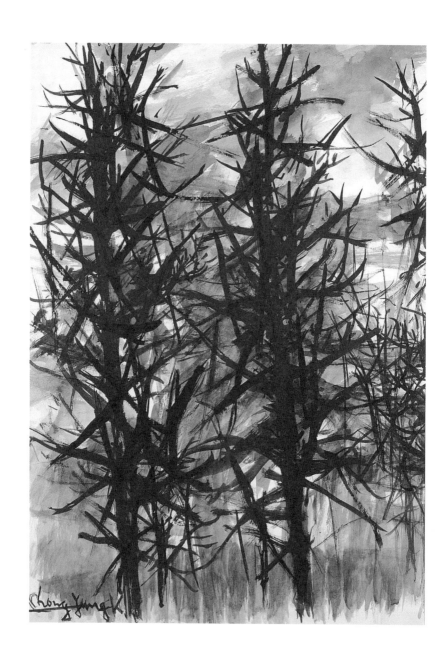

〈드로잉〉, 37×52cm, 종이에 먹과 수채, 1961년

'미술'이 아닌 '조형예술'

미에 대한 개념이 지난 세기와는 전연 달라진 현대에서 '미술'이란 용어를 그대로 쓴다는 것은 불합리하다. 조형예술에서 달성하려는 예술적 기도가 아름다운 것을 실현하려는 것이라기보다는 감동적인 것이라든지 인간성을 확대시키는 시각적 현상을 확인하려는 노력이라고 보는 것이 타당할 것이다.

우리의 마음을 감동시키고 일깨워 주는 것은 작가의 우수한 자질과 확고한 의지와 숙달된 기술과 명철한 지성 등이 보여주는 명확한 조형적 사실일 것이니, 이것은 아름다운 것과는 관계가 없는 것이다. 현대예술에서 우리가 감상하는 것은 아름답지 않은 것을 감상하고 있는 것이다.

저속한 작가들이 시대에 뒤떨어진 관념에서 미를 표현한다는 무지한 행위가 얼마나 불결한 결과를 보여주고 있는가에 대해서 대중들은 아직도 분별을 못하고 있다. 미를 그린다는 것이 불결한 추함을 보여주는 난센스가 되고, 오히려 아름다움과는 무관한 조형적 노력에서 미의 생태를 볼 수 있다는 역현상을 경험한다. 현대예술의 성격이 대체로 이러고 보니 '미술'이라기보다는 역시 '조형예술'이라고 하는 것이 타당하겠다.

영원의 사상事象을 통역하는 예술

현대의 정교한 기계는 조형예술에 대한 대중의 회의와 미신을, 그리고 예술가에 대한 부당한 지배를 일소하였다. 유사類似라는 것은 기록의 존재이유다. 조형예술─회화와 조각─은 오랜 세월을 두고 형상image을 정착하며 감동시킨다는 이중의 역할을 해 왔던 것이다. 그러나 현대에 와서는 이 완고한 관습이 변하고 말았다. 이미 수천 년을 두고 헤맨 조형예술의 주기적 첨단인 대물렌즈─사진과 영화─는 이 이중의 우상을 파괴하였다. 따라서 미술가의 생활이 파멸되고 집단이 깨어지고 대중을 놀라게 하고 엄숙한 활동을 공허로 만들고 그 뒤로부터 안이한 판단과 평가의 직접적 수단을 탈취해 버렸다.

모방에 관해서는 새로운 기술방법이 고안되고 상대적으로는 거의 정확에 가까워지고 있다. 이리하여 감동시킨다는 조형예술의 문제가 전체적인 그의 성격을 드러내기 시작했다. 여기서부터 조형미술의 존재이유는 감동시키는 기계가 되고 말았다. 이리하여 대중은 일거리가 없어진 데서 일대 실망이 아닐 수 없으며 작품의 필연적이며 숙명적인 내부에서 표현된 수수께끼를 제공하는 순수사실 앞에서 어찌할 바를 모르고 있다.

그러나 이러한 현상이 불안과 우려는 될 수 없다. 또한 이것
은 현대의 유행으로 되어 있다. 과연 예술작품은 민중을 가질 수
없는가. 그러나 이 민중이란 괴상한 미지의 존재는 용이하지 않
다는 것, 의식의 본질에서 접촉되는 것으로서 조직되어 있는 것
이다.

영원의 사상事象을 통역하는 예술!

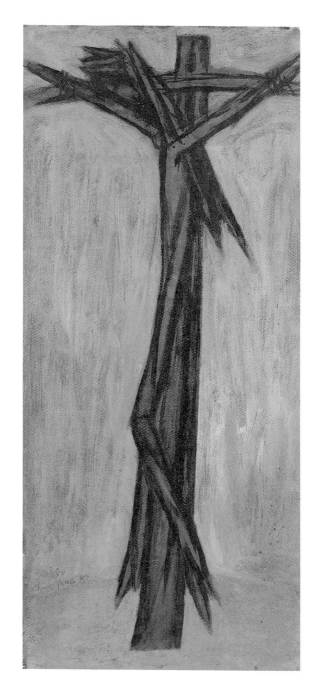

〈드로잉〉, 28×61cm, 종이에 유채, 1958년 3월

순수와 종합

지난 십 년 동안은 형체와 사물의 순수성을 탐구하기에 여념이
없었다. 이러한 실험적 노력을 계속했음에도 불구하고 얻은 것
은 사물의 전체와 종합성을 등한시했다는 데 불과하였으며, 지
나친 단순은 매양 단조單調와 빈곤으로 되어 버려 결과적으로 작
품은 사물의 전체성을 갖추지 못한 부분적 작위에 불과하였다.

그러나 나는 자연을 관찰하는 데 게으르지 않았으며 인체
나 식물에서 불순不純을 발견하지 못했다. 그러면서도 자연에는
언제나 풍부한 종합과 전체가 있지 않은가. 이러한 자연에 비교
하면 내가 만든 단순한 작품은 언제나 부분적이고 철저하지 못
한 것이 불만이었다. 그러나 종합을 위해서 자연을 모방할 생각
은 없다. 자연은 하나의 목적과 개개의 기능을 위해서 전체가 이
루어지고 종합되어 있는 것이 아닌가. 이것을 모방한다는 것은
우스운 짓이고 될 수도 없는 것이다. 그러면 종합과 전체를 위해
서 무엇이 가능한가. 아무런 목적과 기능이 없이 자연종합이 가
능한가. 대체로 자연에서는 반드시 각자의 기능과 목적을 위해
서 종합되어 있고, 전체성이란 것은 결국 개체적 존재를 보여주
는 데 불과하다. 다시 말하면 자연에서는 종합과 전체에 한계가

있다. 이러한 자연의 질서와는 달리 좀 더 종합할 수는 없을까. 추상에 의해서 개체적 한계를 초월하여 개체와 개체의 관계를 획득할 수 있고 개체의 기능 아닌 광범한 질서를 설정할 수 있을 것이다. 그러나 일정한 목적과 기능이 애매한 데서 언제나 작품이 무력하고 단조하다. 아무래도 하나의 목적을 설정하는 수밖에 없다. 가령 존재라든가 생성이라든가….

　이러한 목적을 위해서 기능을 갖게 하고 한계 없이 전체를 종합할 수 있지 않은가.

〈드로잉〉, 35×24cm, 종이에 펜, 먹, 색연필, 1970년 11월

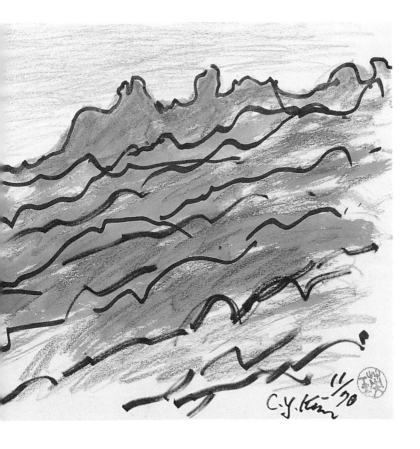

145

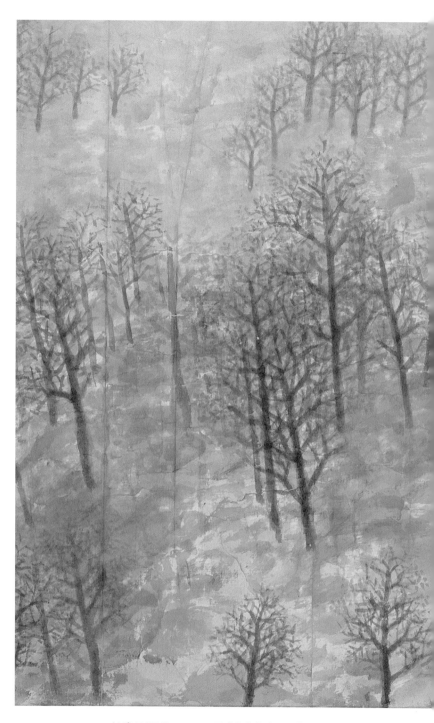

〈소림도(疏林圖)〉, 87×63cm, 종이에 먹, 수채, 1958년

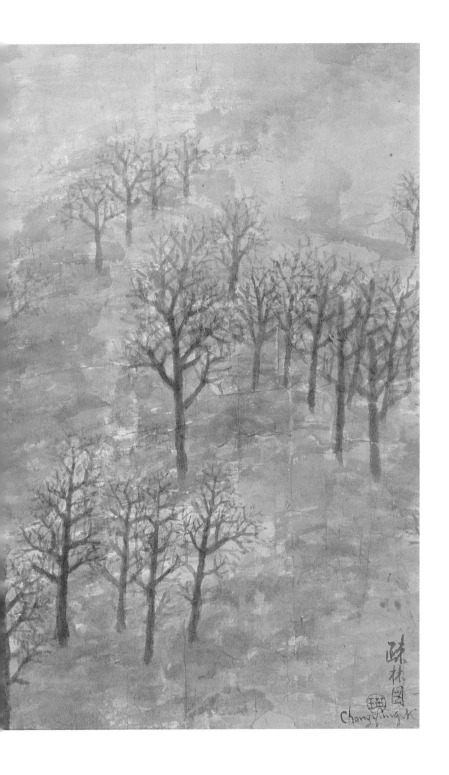

疏
林
图

Chongying.K

작품과 사진

내 작품을 촬영했던 어떤 사람이 무심히 내게 말했다.

"당신 조각은 도대체 사진발을 받지 않는다."

나는 작품과 관련시켜 이 말이 무엇을 뜻하는 것인지 여러 가지 각도에서 몇 번이고 음미해 보았다. 대체로 사진발을 받지 않는다는 것은 사진이 잘 찍히지 않는다는 말이겠고, 작품의 모든 효과나 특성이 완전하게 나타나지 않는 것을 말한 것이겠다. 가령 조각에 있어서 돌의 무늬나 광택, 색조, 질감 같은 것이 사진에 잘 나타나지 않았는지도 모른다. 더욱이 브론즈의 경우는 그 강한 반사광선과 금속 특유의 광택은 좀처럼 작품의 실체를 포착하기 어려울 것이고, 잘못하면 무엇인지 알아보기 어려울 만큼 엉뚱한 것이 되어 버릴 것이다.

그런데 솔직히 말해서 나는 내 작품이 어떠한 무엇으로나 기록되지 않고 설명되지 않기를 바라고 싶다. 실제로 작품 처리에 있어 터치를 깨끗이 지워 버리기도 하고 질감을 살리기 위해서도 많은 신경을 쓴다. 이렇게 해서 깎아 만든 조각으로서의 모든 흔적을 지워 버리고 될 수 있는 대로 하나의 객관체로서 자연스럽게 또는 필연적으로 작품이 있게 하고 싶었다. 이렇게 해서

자연의 묘사가 아닌 작품으로서의 생명감을 갖게 되기를 바란다. 공간에 있으면서 공간을 호흡하고, 언제든지 공간에서 죽어 없어질 수 있는 이러한 생명을 갖기를 권한다.

꽃을 그린 그림에서 나는 가끔 이런 것을 느낀다. 시들 수 있는 꽃과 시들지 않는 꽃. 샤갈이나 르동의 꽃은 전자에 속할 것이고 고루한 사실寫實로 그려진 많은 꽃들은 후자에 속하는 것으로 본다. 무엇이나 생명이 있을 때 그렇지 못한 것보다 사진발을 받지 않을 것이다. 조화造花가 아닌 생화를 사진 찍었을 때 그 생명을 어떻게 포착할 것인가.

나는 작품에 대한 불안과 학문에 대한 불안을 따로 생각지 않는다. 제작과정에서도, 면과 선의 효과라든지 양이나 모든 부분의 연결에 있어서 공간을 생각지 않고는 처리되지 않는다. 이러한 이념이 나의 작품에 반영된 데서 '사진발'을 잘 받지 않았는지 정확히는 모르겠지만, 그러기를 바라고 싶은 것이 나의 솔직한 심정이다.

〈삼선동 풍경〉, 30×37cm, 종이에 펜, 수채, 먹, 1973년경

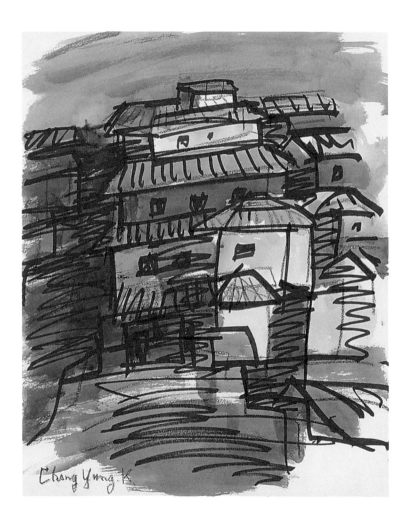

〈삼선동 풍경〉, 30×37cm, 종이에 매직과 펜, 1973년경

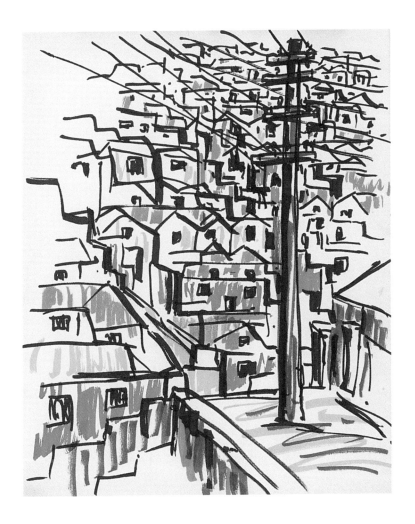

회화와 조각

무슨 물체에든지 형과 색이 있다. 물체를 색으로써 표현하는 것이 회화이며 형으로써 표현하는 것이 조각이다. 다시 말하면 회화는 형을 보고 색으로 그리고, 조각은 색을 보아 형을 새긴다고 할 수 있다. 우수한 화가가 조각을 할 수 있으며 우수한 조각가가 동시에 회화를 그릴 수 있는 것이 이 까닭이다.

굳이 나라는 것을 고집하고 싶지는 않다. 또한 시대에 한계를 두고 싶지도 않다. 지구상의 어느 곳에도 통할 수 있는 보편성과 어느 시대에든지 생명을 잃지 않는 영원성을 가진 작품을 만들고 싶다. 말하자면 인류의 생존을….

형태에는 강도의 저항성이 있어야 한다. 이 저항성은 결국 예술가의 역량을 보여주는 것이다. 사물에 대한 이해의 심도라든가 조형상의 전반적인 기술적 문제에 있어 해결의 양을 간직하고 있는 형태는 다량의 에너지를 가지고 강력한 저항성을 발휘하게 되는 것이다.

이러한 형태를 획득하기까지에는 기술의 수련은 물론이려니와 정신의 비약을 의미하는 결의가 필요하다. 따라서 형태를 이루고 있는 모든 선조線條는 언제나 모험을 해야만 되며 생사의

경계에서 왕래하게 되는 것이다. 생명을 걸고 있는 무서운 책임!
영광은 오직 그들에게 있는 것이다. 항간에 비무장지대에서 어
리대는 무책임한 사기적 예술이 얼마나 범람하는가!

자연은 언제나 인류문화의 모체다

지난 역사를 볼 때 새로운 문화가 이루어지는 과정에 있어 그 토대가 되는 것은 언제나 자연이었다는 것을 알 수 있다. 하나의 기성문화 형식이 어느 기간 동안 계속하다가 그것이 쇠폐衰廢하는 동시에 새로운 문화가 발생하는 데 있어 그 문화의 발생동기며 정신의 배경이 되는 것은 매양 산 현실이나 자연에 대한 또 하나의 발견이었다는 것을 알 수 있다. 가령 고대 그리스 문화에 대한 르네상스의 휴머니즘이 그러했고 르네상스 이후로 형식문화에 대한 근대의 과학정신이 그러했다고 볼 수 있는 것이다.

이러한 견지에서 현대미술이 이루어진 경과를 인상파 이후로부터 살펴보기로 하면 신고전주의, 낭만주의니 하여 미술사상에서 몇 가지 경향의 변천을 볼 수 있으나, 이것은 다만 시대기호에 따르는 취재(테마)의 선택에 불과한 것이고 미술의 근본적인 정신의 발전(화면의 변화)이라고는 볼 수 없는 것이다. 이러한 문화적인 환상의 꿈이 계속하고 있을 때 인상파의 출현은 확실히 화면의 혁명이 아닐 수 없었을 것이다. 그것은 광선과 색채를 통한 자연의 재발견이었고 무대와 같은 화면의 드라마를 보는 것보다 생생한 광선과 색채로 표현된 자연의 진실성에 그들

은 황홀했던 것이다.

그들의 감격은 이 외에도 비근한 신변의 주위와 일상생활에 있었던 것이다. 실내에서, 정원에서, 교외에서, 바다에서, 그들은 광선과 색채의 생태를 발견했고 태양을 구가했다. 그러나 이것을 다시 현대의 우리로서 볼 때는 자연의 표면적인 관찰의 일단에 지나지 않는 것이다.

후기 인상파에 속하는 세잔은 물체의 표면현상인 색채나 광선에 그치지 않고 물체의 조직과 형태의 본질을 구명하는 데까지 이르게 되었으며 세잔의 정신은 후일 피카소 일파에 의해서 제창된 입체파의 출현에서부터 현대미술이 이루어진 직접적인 계기가 된 것이다. 인상파의 피사로, 모네, 세잔에서부터 현대의 피카소, 몬드리안, 마티스에 이르기까지의 일면의 노력은 이것이 다 자연의 이해와 재발견에 불과한 것이다. 이러한 노력으로 획득한 자연에 대한 이해와 지식은 현대문화(예술)의 소성素性이 된 동시에, 예술 표현의 미적 현상에만 그치지 않고 공예, 건축, 기계에 이르기까지 우리의 생활 면에 걸쳐 실로 광범한 분야에서 인류의 생물학적 요구를 충족시켰다. 그리고 과학이 계기가 되어 자연의 질서와 인간의 근본적 요구에 있어 많은 해결을 보게 된 것이다.

〈식물〉, 36×36cm, 종이에 수채, 1958년 7월

〈드로잉〉, 28×35cm, 종이에 먹과 수채, 연도 미상

조형문화에 있어 추상성이란 것

조형문화에 있어 추상성이란 것은 자연에 대한 이해와 조형의 방법에 따라 정도의 차는 있을지라도 거의 모든 민족과 모든 시대에서 볼 수 있는 문제이다. 원시예술이 기하학적 추상도안에 가까운 것이라든지 이집트, 비잔틴, 중국, 인도의 예술은 특히 그의 추상적 성격에서 현대인의 관심을 끄는 바 있으니, 인류의 추상행위는 인간 본래의 욕구에 근거를 둔 하나의 정신적 현실이라 하겠다.

현대 조형예술이 유사 이래로 전례를 보지 못할 만큼 추상성을 띠게 된 것은 단순한 형식의 유행이라고 볼 수 없으며, 소위 추상예술이란 것이 오늘날과 같이 고조되기까지의 과정을 살펴볼 때 현대인의 필연적 산물이란 것을 수긍하지 않을 수 없다.

과학의 발전은 우리의 정신의 포용성을 증가시키고 감각적 경험을 확대시켜, 우리는 전 시대와 같이 한정된 대상에 관심을 집중시키고만 있을 수 없게 되었다. 이러한 현상에서 현대인은 지성에 의존하여 생활의 방법을 구하지 않을 수 없게 되었다.

추상예술의 이론이 자연주의에서 인상주의를 거쳐 입체파에 이르기까지 응물적應物的 사실을 배척한 것은 단순한 새로운

취미도 아니었고 신형식의 탐구라는 일시적 슬로건도 아니며 어디까지나 현대적 지성의 자연스러운 명령이었던 것이다. 자연주의적 사실의 방법으로써 한 폭의 화면에 넣을 수 있는 대자연의 양을 우리는 정확히 계산할 수 있다. 그리고 화폭의 밖으로 뻗어 나가는 표현의욕이 너무도 큰 것을 탄식한다.

만약 화면에서 사실이란 것이 최후의 것이었더라면 현대의 화가들은 벌써 화면을 버렸을 것이다. 현대의 지성은 사실의 전 면적을 면밀히 측정했기 때문에….

그러나 지성은 그 성격에 무한의 계산이란 요소를 가졌기 때문에 화면을 버리기 전에 사실을 버리게 되었던 것이다. 여기서부터 생겨난 것이 추상미술을 포함한 소위 현대미술이다. 이러한 동기에서 발단한 현대인의 추상적 활동은, 예술의 전 분야를 비롯하여 생산부문에까지 파급하여 하나의 시대적 성격을 띠게 되었다. 따라서 금후의 예술이 추상적 관념을 기조로 할 것인지 또는 자연주관념自然主觀念이 어떻게 변질을 할 것인지에 대해서는 속단하기 어려운 상태에 있다고 본다.

〈삼선동 풍경〉, 40×29cm, 종이에 수채, 1960년대 말

인간은 기계가 아니다

교정에서 인사하는 학생에게 한마디 건네었다.

"요즘 무엇을 그리고 있는가?"

학생은 무심코 대답한다.

"모델을 그렸더니 하도 답답해서 추상화를 시작했습니다."

그럴 수 있는 일이다. 인체 묘사를 꼼꼼히 하기란 참으로 답답하다. 그래서 추상미술이 생겨난 것도 이유가 된다. 사실적인 묘사가 답답한 이유는 멀리 그리스 시대까지 거슬러올라갈 것이다. 전통적인 방법에 따라 제대로 화면에서 효과를 보기까지는 용이한 일이 아니다. 이 어려운 작업을 하려니 답답한 것이 아닌가.

젊은 학생들은 따분하고 답답한 것보다는 재미있고 자유로운 것을 택하는 것이 당연하다. 그러나 인간의 생활은 답답한 것을 견뎌야 할 일이 너무나 많은 것도 사실이다. 어떤 기술이 숙련되기까지는 답답한 초보기를 거쳐야 하는 것이고, 남을 용서하고 덕을 베푸는 어려운 인내와 답답한 가슴을 눌러야 한다. 임부妊婦의 십 개월도 답답한 것이다. 그러나 사랑과 희망으로 견디면 하나의 생명이 탄생하지 않는가.

환자의 안정이란 것도 답답한 것이다. 안정하지 않으면 탈이 생기게 되니 답답한 것을 견디면서 회복을 기다리는 것이다. 기계가 답답한 것은 못 쓴다. 기계는 인간이 답답하지 않기 위해서 만든 것이기 때문에.

나는 며칠 뒤에 그 학생을 다시 만났을 때

"인간은 기계가 아니다" 하고 다시 한마디 건네었다.

인생은 기다리는 것, 기다리는 것은 답답한 것.

예술교육

예술이 인간생활에 미치는 영향은 지적 수준을 높인다거나 도덕적 감정을 기르거나 또는 신앙을 고취시키는 데 있는 것은 아니다. 그보다도 더욱 깊은 인간의 심성에 미치는 영향을 생각해야 할 것이다.

인간의 감정이란 한계를 알 수 없는 유기체적 상태로 되어 있는 만큼 정서교육에 의해서 감정의 전체적 폭을 넓힌다거나 또는 그것을 순화시켜 유동성이라든지 확대나 집약과 같은 기능을 활발하게 할 수 있을 것이다. 연마된 감정은 물론 감수성이 풍부하여 창작활동의 원동력이 되기도 하려니와 작품을 감상하는 데 있어서도 어떤 환상에 쉽게 동화한다든지 예술적 형식에 대한 이해와 동시에 그것의 정서적 의미에 동감同感을 확인하기도 한다. 또한 예술작품의 형식에 의해 경험을 재생시키고 현실을 상징화시키고 상상력을 기르게 되는 것이다.

예술교육은 국민정서의 개발작업이며, 개발되지 않은 인간의 감정은 정서가 막연하고, 생명에 대한 모든 의욕이 약할 것이다.

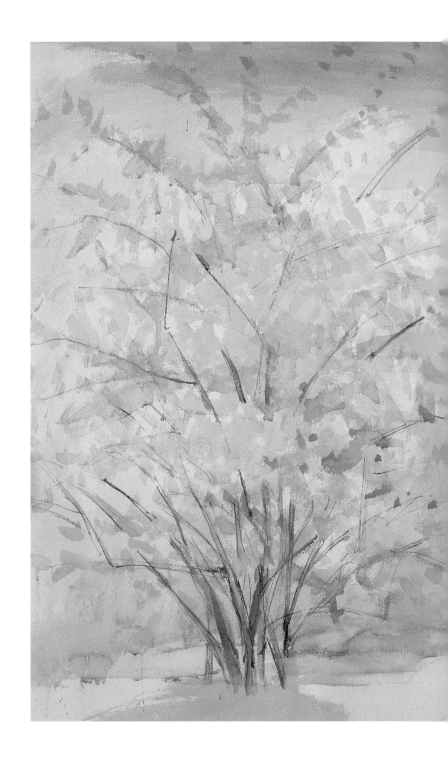

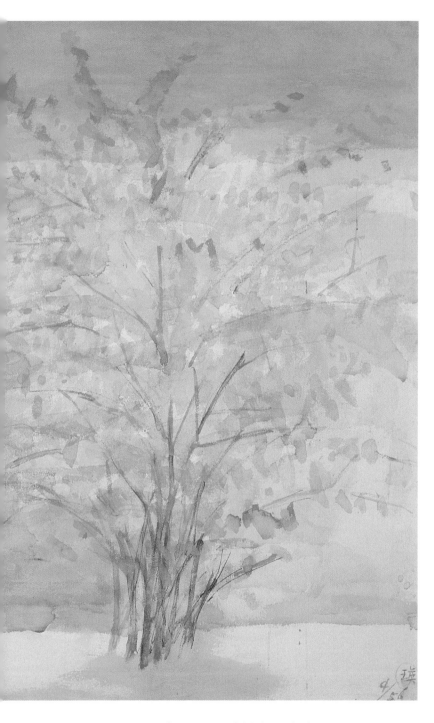

〈드로잉〉, 74×52cm, 종이에 수채, 1956년 4월

○

'전통'이란 단순한 전승이나 반복에 있는 것이 아니며 어디까지나 끊임없는 탄생이고 새로운 인격의 형성을 뜻하는 것이어야 하지 않겠는가. 역사적 감각 즉 과거, 현실, 미래를 동시에 생활하는 노력과 비판의 지속 없이 진정한 '전통'은 존재하지 않는 것으로 보아야 할 것이다.

전통과 창조

金
鍾
瑛

전통이라는 것 1

인간의 내부와 외부와의 관계를 두고 옛사람들은 비교적 명쾌한 판단을 하였다. 즉 '신외무물身外無物'이 그것이다. 이 단순한 표현은 전통이라는 것을 생각하는 데 있어 많은 암시를 주고 있다. 모든 사물은 자기로부터 있는 것이고 자기가 없을 때 사물은 존재하지 않는다는 뜻이겠는데, 실상 전통이라는 것도 자기의 외부가 아닌 내부의 문제로 삼아야 할 것이며, 과거에 있었던 역사적 사실이나 풍속, 유물, 기술의 전승 따위에 의존하는 것으로 착각되어서는 안 될 문제이다.

이 지구상에는 실로 장구한 역사와 산더미 같은 유물을 갖고 있는 나라도 많지마는, 그것으로 전통문화를 가졌다는 말은 별로 듣지 못하였다. 오히려 보잘것없는 역사와 약소한 국가에서 몇 사람의 천재에 의해 영원히 잊을 수 없는 빛나는 문화의 전통을 세운 예를 볼 때, '전통'이란 단순한 전승이나 반복에 있는 것이 아니며 어디까지나 끊임없는 탄생이고 새로운 인격의 형성을 뜻하는 것이어야 하지 않겠는가.

'전통'이라는 것이 현실을 어떻게 생활하느냐는 문제와 따로 있을 수 없는 것이라면, 역사적 감각 즉 과거, 현실, 미래를

동시에 생활하는 노력과 비판의 지속 없이 진정한 '전통'은 존재하지 않는 것으로 보아야 할 것이다.

〈드로잉〉, 19×28cm, 종이에 먹과 수채, 1955년

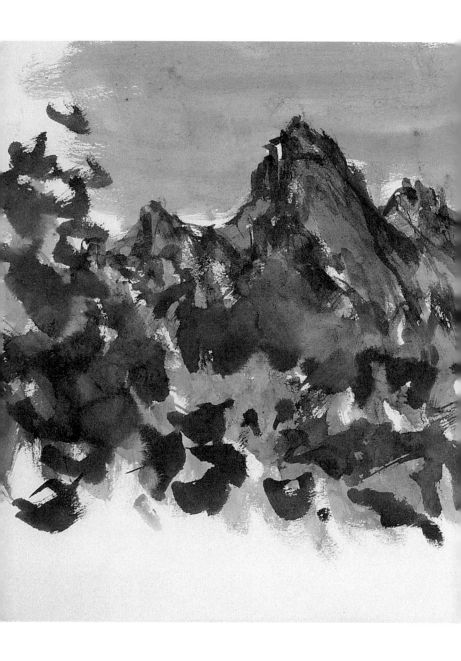

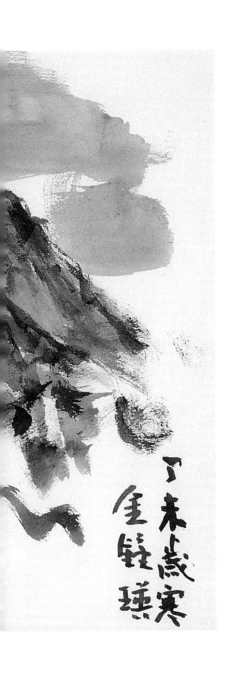

〈정미세한(丁未歲寒)〉, 34×25cm, 종이에 먹과 수채, 1967년

전통이라는 것 2

"전통이라는 것, 즉 전해지는 것의 유일한 형식이 우리들의 바로 전 세대가 거둔 성과를 묵수墨守하여 맹목적으로 또는 묵묵히 그 행방을 추후追後하는 데 있다고 하면 '전통'이란 것은 확실히 부정해 버려야 할 것이다.

우리는 이와 같은 단순한 흐름이 순식간에 토사에 묻혀 버리는 현상을 가끔 눈앞에 보아 왔던 것이다. 또한 신기新奇는 반복보다 나은 것이다. 전통이란 이보다 훨씬 넓은 의의를 갖는 것이다. 그저 상속되어 가는 것이라고 할 수도 없을 만큼 만약 그것을 바란다면 비상한 노력의 대가로 얻어야 할 것이다.

전통에는 무엇보다도 역사적 감각이란 것이 포함돼 있다. 그것은 이십오 세를 지나서 아직도 시인이 되겠다는 사람에게는 반드시 없어서는 안 될 감각이다. 그리고 이 역사적 감각에는 과거란 것이 지났다는 것뿐 아니라 그것이 현재한다는 것의 지각이 포함되는 것이다.

또한 이 감각을 가진 사람은 자기의 세대를 뼈저리게 느낄 뿐 아니라 호머 이후로 유럽 문학 전체가 — 또한 그 속에

들어 있는 자국自國의 문자 전체가 — 하나의 동시적 존재를 갖고 하나의 동시적 질서를 구성하고 있다는 생각으로 붓을 들지 않을 수 없는 것이다.

이 역사적 감각은 시간적인 것뿐 아니라 초시간적인 것에 대한 감각이며, 그리고 시간적인 것과 초시간적인 것과의 동시적인 감각이며, 바로 이것이 작가로 하여금 전통적이게 해주는 것이다.

그리고 이것은 동시에 또한 때시간의 흐름 속에 놓여진 작가의 위치, 즉 그 작가 자신의 현대성이란 것을 지극히 예민하게 의식할 수 있도록 해주는 것이기도 하다."

T. S. 엘리엇•

내 예술의 경력을 말하는 것은 내 연령과 함께 지속된 연륜이겠는데, 솔직히 말해서 이 나이가 될 때까지 작품의 형식이나 이념과 같은 것을 계속해서 발전시켜 오지를 못했다. 가령 르네 마그리트와 같이 이십육 세에 작풍作風을 고정시켜 이후 사십 년 이상 거의 같은 스타일을 변함없이 그려 왔다든가, 로댕이나 부르델, 마욜처럼 인체조각에만 국한하지를 못했다. 헨리 무어나

• 김종영 선생이 일어판 T. S. 엘리엇의 「전통과 개인적 기능」 중 일부를 번역한 것인데, 어떤 판본을 번역한 것인지는 확인할 수 없다. 국내에는 두 가지 번역본이 있다. 하나는 동국대 영문과에 재직했던 이창배(1924-2013) 교수가 1957년에 『T. S. 엘리엇 문학론』을 출간하며 이 글을 번역 게재했다. 다른 하나는 황동규 서울대 명예교수가 1978년 문학과 지성사에서 간행한 『엘리어트』에 게재했다.

자코메티가 그러했듯이 이십세기 작가는 대개의 경우 일생을 통해서 몇 번이고 작풍을 갱신하는 것이 상례이고 보니, 현대예술이 근대예술과 다른 점이 바로 여기에도 있는 것이다. 현대 작가의 작풍 경력을 보면 대개 처음 사실적인 기초교육을 거쳐 큐비즘이나 포비즘의 영향을 받아 다시 추상작가로 변모하는 것이 보통인데 개중에서 자코메티나 자크 립시츠와 같은 조각가는 이러한 과정을 겪는 동안 자연에 대한 풍부한 이해와 기법의 실험에 의해 독특한 스타일의 구상예술을 획득함으로써 지금까지의 여러 과정을 종합한 무게 있는 작풍에 도달한 예도 있다. 내 예술이란 것도 따지고 보면 이러한 이십세기 예술의 범주 안에 있는 것이고 지금으로서는 이 이상의 세계振幅를 생각하지 못하고 있다.

나는 일찍이 예술의 보편적 형식에 많은 관심을 기울였다. 그래서 특히 그리스 고전에 심취하였고, 부르델, 마욜을 숭앙하였다. 미술학교 시대에 지도한 사람들은 모두가 로댕 이전의 근대조각의 형식을 벗어나지 못한 사람들이었는데, 나는 이러한 지도자들의 예술을 별로 존경하지 않았다. 그보다 부르델, 마욜, 데스피오, 아르키펭코와 같은 조각가들의 작품에 더욱 관심을 가졌다.

따라서 모델에 의한 학교 과제에서도 다른 동료들이 하고 있는 사실적인 묘사에는 비교적 열중하지 않았고 기념비적 형태라든지 볼륨이나 매스에 특별히 신경을 썼다. 그래서 지도교수인 아사쿠라 후미朝倉文夫 씨는 언제나 내 작품을 가리켜 하리코張子, 종이인형와 같지 않느냐고 비꼬던 것을 기억한다. 그때의 이

러한 나의 성향은 역시 개체의 미보다도 보편적인 형식에 더욱 관심을 가졌던 것으로 보겠고 입체와 구조에 대한 논리적 추구에서 조각의 미를 찾으려고 한 것이었다. 그 당시 일본 문부성 주관의 관전官展이나 교수들의 작품을 보는 것보다 서점에서 서양 조각가들의 작품집을 보는 것이 더욱 흥미로웠고, 그 당시 외국 작가의 작품집이란 구하기도 어려웠을 뿐 아니라 가격도 상당히 고가였지만 이반 메스트로비치, 마욜, 부르델, 콜베, 아르키펭코, 데스피오 등의 작품집을 구입, 애장하였다. 비록 사진으로 보는 것이기는 하나 이들의 초월한 작품세계는 그 예술성에 있어 관전을 중심한 일본의 조각에 비할 바가 아니었다. 나는 서구 작가들의 작품집을 통해서나마 조각이란 인체를 조각하는 기법이 아니라 예술적 경지가 따로 있다는 것을 깨닫게 되었다.

〈드로잉〉, 52×38cm, 종이에 먹과 수채, 1976년

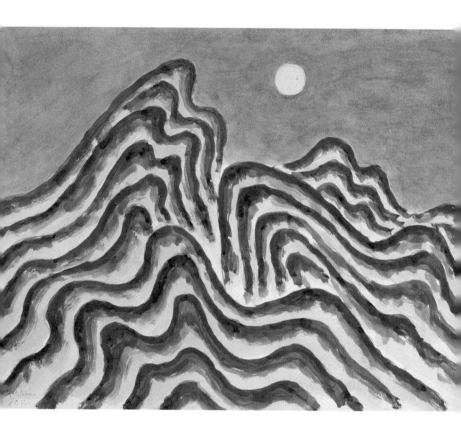

〈방겸재(倣謙齋) 금강산 만폭동도〉, 36×50cm, 종이에 사인펜과 수채, 먹, 1970년대 초

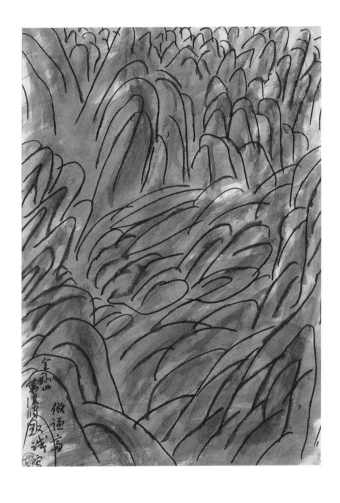

전통과 창작

내 작품의 모티프는 주로 인물과 식물과 산이었다. 이들 자연현상에서 구조의 원리와 공간의 미를 경험하고, 조형의 기술적 방법을 탐구한 것이다.

솔직히 말해서 나에게는 르네상스 이후의 모든 예술가들과 같이 무엇을 그리느냐 하는 것보다도 어떻게 그리느냐가 더욱 중요하였다. 기술의 전통에서 벗어나기 위해서 나는 항상 자연현상을 관찰하였다. 거의 습관처럼 되어 있는 전통적인 기법의 굴레에서 벗어나기란 결코 쉬운 일이 아니다. 그러나 이 굴레에 매여 있는 한 전진과 창작은 불가능한 것이라고 나는 항상 믿어 왔다.

지금 나는 이 굴레에서 벗어났다고는 믿지 않는다. 아마 일생 동안 노력해도 완전히 벗어나지 못할지도 모른다.

〈드로잉〉, 42×35cm, 종이에 연필과 수채, 1961년

온고지신 溫故知新

현대예술은 옛날의 영원한 예술의 본질과 정신을 기본으로 하여 혁명에서 생겨난 사상, 직관, 형식 등을 예술적으로 변경시키고 또한 승화시키는 데서 성립한다.

　현대예술은 그것이 눈에 보이는 형태와 의미와 형식과 과제와의 의의意義 깊은 적합適合에 몸을 던질 때, 비예술적인 모든 힘에 굴복할 것을 거부할 때, 인간적인 정신내용을 버리지 않을 때, 가치의 질서를 승인하고 여기에 자기를 편입시킬 때 비로소 인식될 것이다.

　※ 혁명 - Suprematism (절대주의)
　　　　　Constructivism (구성주의)

　능동적 형체
　수동적 형체

〈제단정수(題端正樹)〉, 38×52cm, 종이에 먹, 1973년

유희정신

완당阮堂 김정희金正喜는 '유희삼매遊戲三昧'란 말을 원용援用했다. 시서화詩書畵, 즉 오늘의 예술에 몰두하는 경지를 두고 한 말이다. 예술의 기원이 인간의 유희본능이란 학설도 있어 완당의 탁월한 달견達見에 새삼 놀라지 않을 수 없다. 인간의 예술적 활동에는 절대 구속이 없는 자유가 필요한 것이다. 일체의 구속으로부터 벗어나지 않고는 창작이 불가능하기 때문이다. 세속적 물욕과 공명심에 얽매여서는 생각과 행동이 자유롭지 못할 것이고 자유롭지 못한 정신상태에서 어떻게 남의 심금을 울리는 예술작품이 생겨나겠는가. 유희는 이 모든 구속을 수반하지 않는 데서 예술의 세계와 통하는 것이다.

그러나 구속을 배격하고 자유를 획득하기란 결코 쉬운 일이 아니다. 여기에는 용기가 있어야 한다. 예술가에게 무엇보다도 필요한 것은 용기다. 자유와 용기와 사랑을 겸한 '휴머니티' 없이는 예술이란 무의미한 것 아닌가. 이런 뜻에서 완당은 '유희'란 말을 원용한 것으로 본다.

그런데 오늘의 우리의 예술계에 절실히 필요한 것이 바로 이 유희정신이다. 작품을 팔아서 돈을 벌겠다! 이름을 얻겠다! 상

을 타겠다! 이러한 공리심에 사로잡히고도 예술을 하겠다는 생각은 '난센스'다. 물론 이러한 공리가 나쁠 것은 없다. 다만 예술가의 창작활동이 자유로운 정신바탕에 있어야 하겠다는 것이고 공리가 앞서서는 안 된다는 말이다.

우리는 외국 젊은 예술가들의 용기 있는 유희정신을 볼 때마다 우리의 비겁과 불순不純이 한스럽다. 기성관념에 도전하는 그들의 용기, 일체의 불순을 거부하는 그 자유! 방자무인傍者無人할 정도로 그들의 행동은 자신과 용기에 넘친다. 여기서 나타난 소위 전위예술은 타락이란 오명을 쓰면서도 인간의 정체를 밝히고 모든 허위와 가면을 고발하고 인간 본연의 성정性情에 호소하는 그 행동이야말로 진정 예술이고 창작이 아니겠는가. 어느 시대를 막론하고 용기 있는 천재들에 의해 새로운 예술이 나타날 때는 반발과 비난이 따르게 마련이다. 완당의 예술도 예외가 아니었다. 기상천외의 그 예술을 그 당시 이해했을 리 없었고 완당의 광기에 의해 경향京鄕의 서예를 망쳤다고까지 비난하였던 것이다. 이러한 악평 속에서도 완당이 그의 예술을 꿋꿋이 지켜나갈 수 있었던 것은 일체의 공리를 초월한 자유, 용기, 사랑의 정신이었다.

〈세한도(歲寒圖)〉, 53×38cm, 종이에 펜, 매직, 수채, 1973년

유희삼매 遊戲三昧

유희란 것이 아무 목적 없이 순수한 즐거움과 무엇에고 구애받지 않는 자유에서 이루어지는 것이라면 다분히 예술의 바탕과 상통된다고 보겠다. 동서고금을 통하여 위대한 예술적 업적을 남긴 사람들은 모두 '헛된 노력勞力'에 일생을 바친 사람들이다. 현실적인 이해를 떠난 일에 몰두할 수 있는 유희적 태도를 가질 수 있는 마음의 여유 없이는 예술의 진전을 볼 수 없다. 그리스 조각에 유희성이 없는 것은, 그리스 조각가는 공리功利가 없는 데는 노력을 낭비하지 않았기 때문이다.

〈드로잉〉, 38×53cm, 종이에 먹과 수채, 1973년

완당과 세잔

완당阮堂과 세잔은 한국과 프랑스의 근대미술에 많은 영향을 끼친 위대한 예술가이다. 약 오십 년의 연령 차이는 있으나, 십구세기 후반에서 이십세기 초에 걸쳐 생존했으니 거의 같은 시대의 사람들이라 할 수 있다.

나는 이 두 사람의 예술에 대해서 비록 동서는 다를지언정 이상하게도 많은 공통성을 발견한다. 세잔은 은행가의 아들로 일생 동안 경제적으로 아무런 불편 없이 오로지 예술에만 정진하였고, 완당은 명문名門의 후예로서 정치권력의 갈등에 말려들어 거의 일생을 유배생활로 마쳤으니, 다 같이 그들의 생애가 세속적인 것이 아니었다. 두 사람의 일생이 그렇게 된 데에는 가정환경의 탓도 있었겠으나, 한편으로 보면 그들의 염결廉潔한 성격의 탓도 있었지 않나 생각된다.

완당의 글씨의 예술성은 리듬의 미보다도 구조의 미에 있다. 그들의 예술은 그 당시로는 단연 새로운 경지를 개척했다고 보겠는데, 이것은 타협이 없는 그들의 초탈한 성격에 연유된 것으로 볼 수 있다.

내가 완당을 세잔에 비교한 것은 그의 글씨를 대할 때마다

큐비즘을 연상하기 때문이다. 우리나라뿐 아니라 중국에서도 유래를 찾기 어려울 만큼, 완당의 글씨는 투철한 조형성과 아울러 입체적 구조력을 갖고 있고 동양 사람으로는 드물게 보이는 적극성을 띠고 있다. 상식적인 일반 통념을 완전히 벗어나 작자作字와 획劃을 해체하여 극히 높은 경지에서 재구성하는 태도며 공간을 처리하는 예술적 구성이며 하는 것은 그의 탁월한 지성을 말해 주는 것이려니와, 고전을 결코 경시하지 않으면서도 종횡무진으로 풍부한 변화를 갖는 예술적 창의력과 넓은 견식은 족히 세잔에 비교하고도 남음이 있다고 보겠다.

　세잔의 화면에서는 유려한 리듬은 볼 수 없다. 그의 회화는 그렸다기보다는 축조했다고 보는 것이 더 어울릴 것 같다. 그리고 견고한 구성과 중후한 재질감에 있어 다른 누구보다도 뛰어나다. 이러한 세잔의 예술은 완당에게도 통하는 점이 많다. 일반적으로 서예의 미는 선의 리듬에 있는 것으로 보는데, 완당의 예술은 리듬보다도 구조의 미에 있다. 이것은 우리가 특히 주목할 만한 사실이다. 따라서 그의 예술은 예서隸書에서 가장 면목이 약동한다. 그리고 완당은 특히 먹을 중시하였다. "붓은 아무거나 쓸 수 있어도 먹만은 잘 선택해야 한다"고 했다. 서예를 하는 사람은 누구나 이 말의 함축성을 이해해야 할 것이고, 그가 얼마나 재질材質에 깊은 관심을 가졌나 하는 점에 있어서 그의 예술을 이해하는 데 크게 도움이 되는 말이다. 완당과 세잔이 직접으로나 간접으로나 그들의 예술이 서로 영향을 주고받았을 리 만무했지만, 비록 동서는 다를지언정 예술의 진실이란 점에서 많은 공통성을 지니고 있다는 것은 이 두 사람의 예술이 얼마나 위대

한가를 말해 주는 것이기도 하겠다.

소위 서예 대가라는 사람이 완당의 예술을 보편성이 없다느니 그 기이한 서법을 배울 수도 없다고 공언公言하는 것은 한심한 일이다. 예술의 보편성이란 것이 무엇인가조차 모르는 사람들이다. 진실한 노력과 순수한 정신에서 이루어진 예술은 인류가 공유할 수 있는 보편적 진리인 것이다. 완당과 세잔의 예술이 많은 공통성을 갖고 있는 것도 바로 이 보편적 진리에 있는 것이 아니겠는가.

큐비즘은 세잔에서보다도 후세에 더욱 그의 예술을 발전시키는 데서 많은 성과를 보게 되었으나, 완당은 세잔보다도 훨씬 자기의 예술을 완성시켰고 후세의 추종자는 다만 그의 아류에 불과하였다. 위당威堂 신관호申觀浩는 완당의 제자로서 다만 스승에게 배웠고 추종했을 뿐이지 완당의 예술을 더욱 완성시킨 것은 아니었다. 그래서 오히려 완당의 예술은 세잔보다도 더욱 이념이 뚜렷하고 지성과 정신력이 우수하다고 본다.

집요한 자연 추궁 끝에 기하학적인 몇 개의 기본형체로 모든 사물을 환원시킬 수 있다는 조형원리를 발견한 것은 세잔의 혜안慧眼이라고 할 수 있겠고, "서화감상에는 금강안金剛眼이어야 하고 잔혹한 형리刑吏의 손길같이 무자비해야 한다"고 한 완당의 예술감상 태도는, 두 사람의 비범한 예술정신과 사물에 대한 투철한 관찰력을 짐작할 수 있다.

추사(秋史) 김정희(金正喜) 〈옥순봉(玉筍峰)〉, 26×37cm, 종이에 먹, 1964년

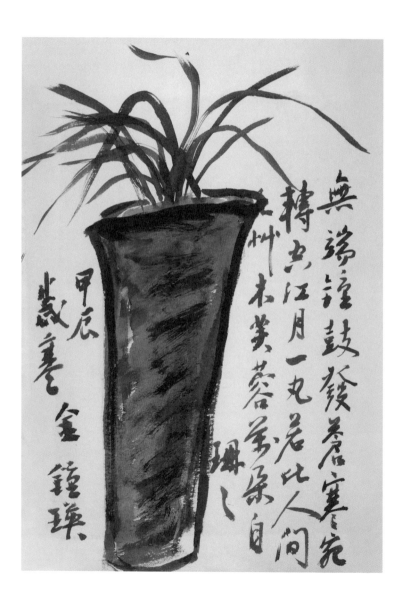

〈채근담(菜根譚)〉, 39×54cm, 한지에 먹, 연도 미상

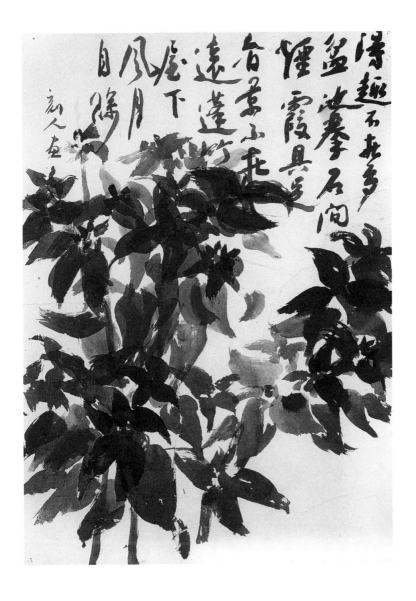

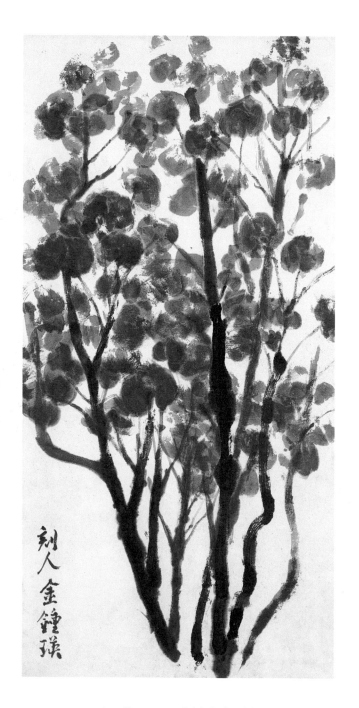

〈드로잉〉, 33×65cm, 한지에 먹, 연도 미상

창작에 대하여

작품이란 물론 작가의 개성과 창의에 의해 이루어져야 한다 함은 두말할 나위도 없다. 그러나 대개 예술작품에 있어 작가의 개성이나 창의에 대한 일반적 개념이 너무도 단순하여 한 작품이 지니고 있는 종합적인 역할이나 그 예술성을 면밀히 이해하지 못하는 경우가 많다.

　　작품을 형성하는 모든 요소가 (하나에서 열까지) 다른 사람의 작품과 관련됨이 없이 자기 창안에 의한 것이란 사실상 있을 수 없다. 설사 그런 작품이 있다고 해도 특이하다는 그것만으로 높이 평가될 수는 없는 것이고, 오히려 작품의 형식에 있어서 사회성을 볼 수 없을 뿐만 아니라 기법이나 정신 면에 있어서도 시대성을 볼 수 없다는 데서 하나의 고아가 되어 버릴 수도 있는 것이다. 예술이 사회나 시대에서 유리될 수 없는 것이라면, 항상 남의 영향을 받음으로써 이루어지는 것이고 또한 자기의 이념에 따라 끊임없이 변모해 가는 것이라 하겠다. 가령 사상을 공유한다거나 남의 이념이나 기법을 더욱 추궁함으로써 새로운 예술을 창출할 수도 있는 것이니, 대체로 지금까지의 예술사藝術史란 이러한 과정의 연속이라고도 할 수 있다.

그러나 매스컴이 고도로 발달된 현대사회에서 자기를 상실하지 않고 남의 영향을 받는다는 것은 무척 힘든 일이기도 하다. 더욱이 문화적 후진사회에서는 자기를 자각하고 설정해 볼 겨를 없이, 피할 수 없는 강력한 영향을 국내외로부터 받음으로써, 비판과 반성이라는 예술가의 정신적 생리가 결여된 채 영향 아닌 모방에 급급한 것이 오늘날의 현상이기도 하다.

옛날에는 하나의 권위의 그늘에서 제한된 기술과 정신을 다년간 연마한 다음 권좌에 오르게 되면 그것이 곧 창작이기도 하였지마는, 권위란 것이 없어진 오늘날에는 제약이 없는 대신 자유가 있어 좋기는 하나, 어깨에 지워진 책임은 더욱 무겁고 의지할 곳이란 오직 자신의 지성知性뿐이다. 여기서 지성을 닦고 비판력을 기르는 노력 없이 감각적인 모방에 지나지 않는, 극히 피상적인 남의 영향으로 일관하는 경향은 우리뿐 아니라 외국 사회에서도 볼 수 있는 현상이다.

하나의 기준이 있어 모든 예술가들이 그것을 추궁하고 연마하던 시대에서는 작품의 대상이나 기법이란 것이 지금으로 볼 때에는 대단히 소박할 뿐 아니라 작품의 가치란 것도 매양 세련도에 달렸었다고 볼 수 있다. 그러나 지금은 누구나 일인일기一人一技를 표방하고, 유일한 것이 아니면 창작으로서 행세 못하게 되었으니, 작가는 마치 광맥을 찾아 헤매듯이 유일唯一을 찾기에 쫓기지 않는가. 사실상 광맥이 흔하지 않듯이, 백만百萬의 권위도 있기 어려운 것이다. 그러니 자기의 위치에서 유일의 권위를 갖지 못한 많은 사람들은 결국 남의 모방으로 일관하든지 아니면 제작 활동을 포기하는 수밖에 없다.

국경이 없는 예술의 사회에서 냉혹한 이 경쟁을 의식할 때 후진사회의 예술가들은 서글픈 좌절감에 부딪히지 않을 수 없을 것이다. 그러나 상품이 국제시장에서 경쟁하듯이 예술작품은 국제사회에서 경쟁이 되어야 한다. 그리고 그 경쟁에 이길 수 있도록 작가는 정신과 기술을 닦지 않으면 안 된다.

문화수준이 비교적 낮은 국가에서 흔히 볼 수 있는 현상으로, 자기들만의 가치를 설정해서 유일한 가치인 것처럼 배타적인 안일에 잠겨 있다가 한번 국제적인 충격에 부딪쳤을 때 허무하게 꿈을 놓아 버리는 난센스를 가끔 본다. 우리는 일본의 소위 '일본화'라는 것의 소장消長 과정을 보아 왔다. 과거 그들 국수주의 이념의 상징으로 군벌의 비호 아래서 오랜 세월을 두고 번창하다가 제이 차 세계대전에서 붕괴된 군벌과 운명을 같이했던 '일본화'라는 것의 가치를 국제사회에서 누가 인정했던가. 그러나 고작해야 유치한 묘사에 지나지 않는 그 '일본화'가 그들 사회에서 엄청난 고가로 애장된 미신행위가 자행되었던 것이다.

어느 국가 사회에서나 광신적인 권력이 생겼을 때에는 그 부작용으로 문화예술에도 이와 같은 난센스가 있기 마련이다. 그러나 인류의 양심과 예술의 진정한 가치에 의해서 어느 시기에 가서는 반드시 말살되어 버리고 만다.

○

조각의 운동이란 끝이 없는 것. 남의 지지를 받지 않고 항상 어떤 한계를 넘어 밖으로 나아가려고는 하나 영원히 그 과오는 범하지 못한다. 설사 그것이 무한의 거리와 창공의 끝을 지향할지라도, 조각의 운동은 결국 조각 자신에 돌아가지 않으면 안 된다. 그리하여 조각은 밖으로 구하는 것이 없이 스스로 만족하여 자신에 전념할 따름이다.

조각, 정신과 물질의 결합체

金
鍾
瑛

조각에 대하여

1 어떤 조상彫像이 가진 동작(자태)을 극히 짧은 시간에 카메라에 캐치된 운동의 한 토막과 혼용할 수는 없다. 현실의 운동은 시간과 더불어 그것이 목적을 달達할 때까지의 발전을 보아야 한다. 그러나 조상의 자태는 어떤 개별적인 동작이기 전에 모든 동작의 주인공이며 시간과 운동을 동시에 가진 정신의 숙소이다. 그러므로 조상의 자태는 예술가가 제공한 어떤 세계를 보여주기 위해 지정한 창문에 지나지 않는다. 우리는 그 창문을 통해서 하나의 세계를 보게 된다. 그리고 압축된 시간과 운동은 영원히 우리의 생활과 함께 끝없는 전개를 계속하는 것이다.

2 조각의 운동이란 끝이 없는 것. 남의 지지를 받지 않고 항상 어떤 한계를 넘어 밖으로 나아가려고는 하나 영원히 그 과오는 범하지 못한다. 설사 그것이 무한의 거리와 창공의 끝을 지향할지라도, 조각의 운동은 결국 조각 자신에 돌아가지 않으면 안 된다. 이 커다란 권내圈內, 그것은 예술이 그날그날을 보내고 있는 고독의 권이다. 그

리하여 조각은 밖으로 구하는 것이 없이 스스로 만족하여 자신에 전념할 따름이다. 이러한 운명은 조각에 정지靜止를 주었으며 조각의 환경은 영원히 조각 자신의 권내에 있지 않으면 안 되게 하였다.

3 고대인의 소박한 솜씨를 보라. 오늘날 우리에게 주는 이 박력은 과연 무엇인가. 소박한 기교를 통해서 넘쳐흐르는 그들의 기백을 보기 때문이다! 순수한 감격을 내포하고서 기교가 치졸하면 할수록 맛이 진진津津한 것이다. 원시인류의 민감과 지혜가 유치한 표현에서 오히려 빛나는 것은 지성의 과잉과 전통의 중압에서 신음하는 현대인의 피란소避亂所, 피난소가 되며 커다란 암시가 아닐 수 없다.

4 조각가의 사고나 기억의 내용은 본질적으로 운동을 통해서 파악되는 대상에 의존하는 것이라고 보겠다. 그 운동의 대상에서 작용하는 손은 조각가의 운명을 성취시키는 데 있어 모든 조건에 순응하는 능력을 갖고 있다.

5 조각에선 오직 '면面'이 그 전부다. 면은 회화의 색채를 대신한다.
 예예睨睨한 안광眼光이라든지 그윽한 미소며 터질 듯한 볼륨, 이것을 따져 보라. 다만 높고 낮고 경사진 '면'의 요술에 지나지 않는다.

6 조각을 완성하는 데는 제세濟世의 경륜이 필요하다. 전후좌우와 대소, 경중에 따라 그 '덕'을 수행하는 것이다.

7 조각의 미는 색채가 없는 데서 온다. 색채는 물질에 던

져진 광선을 제대로 보지 못하게 한다.

8 부르델의 예술은 매양 원심적遠心的인데 비해 마욜의 예
 술은 구심求心으로 볼 수 있다. 조각은 운동과 힘의 작용
 이 원심적일 때 더욱 그 작품이 공간적으로 보인다.

〈드로잉〉, 27×34cm, 종이에 유채, 1954년

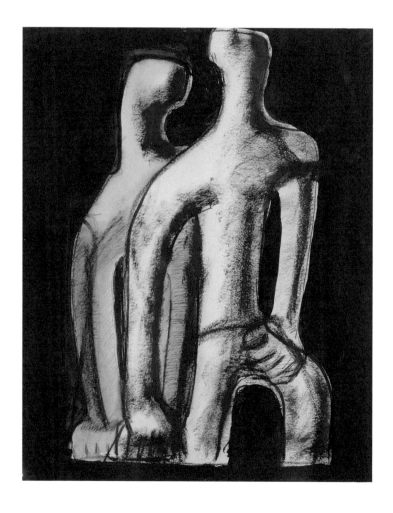

한국 원산 재료를 주로 한 조각작품 연구

본 연구계획에서 제작된 작품은 주로 목조이며, 재료의 성질상 사실적인 것보다는 추상작품이 적합하겠기에 전부가 추상적 형식에 의해 제작되었다.

조각예술은 무엇보다도 입체적 효과가 중요하기 때문에 추상적 작품이건 사실적 작품이건 3차원이라는 공간입체를 형성하는 데 노력이 집중된다.

회화가 평면상에서 입체성을 표현하는 것과는 근본적으로 다르다.

따라서 자연의 실재를 입체 그대로 표현하기 때문에 조각의 입체성을 구성하는 감각기초에는 시각 이외에 운동감각이 따른다. 물론 조각도 회화와 같이 시각에 의해서 이해하고 감상하는 조형예술이기는 하나 회화의 경우처럼 한꺼번에 전체를 한 평면상에 표현해야 하고 감상해야 하는 평면적인 시각 활동에 의하는 반면 입체인 조각은 한꺼번에 다 보아 버릴 수는 없는 것이다.

입체를 충분히 감상하기 위해서는 시선을 전후좌우로 이동하는 데는 마치 손으로 조각을 만지는 것과 같은 감각이 따르게 된다. 물론 그렇다고 해서 직접 촉각적으로 만져서 감상하는 것

은 아니므로 오로지 심리적으로 촉감을 느낄 따름이다. 이러한 복합적인 감각작용을 일종의 시촉視觸이라 할 수 있을 것이다.

요컨대 조각에 있어서의 형체는 삼차원적인 성형, 즉 입체적인 것이므로 이러한 입체성을 만족하게 감상하기 위해서는 시각 이외에 반드시 촉각의 협력이 필요한 것이다. 뿐만 아니라 한갓 형체를 인식하는 경우 또는 물체의 매력을 감상하는 데 있어서도 역시 거의 대부분에 있어 이 촉각을 의뢰하지 않으면 안 되는 것이다.

우리들은 조각작품에 직접 손을 대지 않는다. 그럼에도 불구하고 조각은 우리들로 하여금 조각을 만져보고 싶다는 충동을 일으키게 하며 동시에 우리들은 상상 속에서 조각을 만지게 되는 것이다. 그러므로 조각의 표면은 우리들의 실제에 있어 살아 있는 물체에 닿을 때에 향수하는 바의 그러한 여러 가지 쾌감을 상상 위에서 느낄 수 있도록 조형되지 않으면 안 된다. 여기에 조각예술의 비밀이 있다.

회화예술에 대해서의 조각예술의 감각적인 가치의 특수성이 이러한 점에서도 발견할 수 있는 것이다. 따라서 조각 미의 본질은 이러한 특수한 감각 가치에 있는 것이다. 또한 조각은 회화만큼 그 표현이 자유롭지 못하므로 형체와 표현이 어떠한 제한된 범위 내에서만 이루어진다고 할 수 있음은 이미 위에서 언급한 바와 같거니와 세밀한 구성이나 섬세한 선과 같은 표현이 불가능하나 조각예술은 그 자체의 독자적인 기법에 의함으로서 재질과 구성의 특수한 효과에 따라 무한한 변화와 깊은 내적 세계를 표현할 수 있음은 물론이다.

이러한 입체적 변화에 따라 공간적 효과와 더불어 생명감이나 동세와 시간성을 느낄 수 있는데 이러한 것이 조각미에 있어서 가장 중요한 미적 요소라 할 수 있음을 거듭 강조하지 않을 수 없다. 그러므로 조각의 구성은 어디까지나 유기적이어야 하며 또한 대상을 시각적으로만 모방하는 데 그쳐서는 안 되는 것이다. 그야말로 언어로서는 도저히 설명할 수 없는 오로지 감정적으로만 느낄 수 있는 그러한 생동하는 바탕을 가진 생명체로서 심원한 인생경험의 어떤 면이 전달되어야 하는 것이다. 생명이 돌 속에서 움직이는 것 같다고 한 말은 곧 이러한 작가의 본질을 지적한 것이라고 하겠다. 이러한 여러 가지의 의미에서 볼 때 조각의 생명은 표현된 한 꺼풀의 피부에만 있는 것이 아니라 좀 더 깊은 의의가 피부 밑에 간직되어 있지 않으면 안 된다. 우리들은 조상을 감상하는 데에 시각과 촉각에 의해서 함과 아울러 조상의 피하에 잠재하는 여러 가지 근육이나 힘줄의 긴장 혹은 이완을 감수하면서 운동 및 긴장의 감각에 의해서 감상하지 않으면 안 된다. 다시 말하면 조각예술의 감상에는 시각 및 촉각과 이외에 또다시 운동감각이 참가해야 한다는 것을 의미한다. 즉 우리들은 조상의 운동과 더불어 움직이고 조상의 휴식과 더불어 휴식하지 않으면 안 되는 것이다. 우리들은 정지 혹은 운동을 실지로 그 조상과 더불어 경험하지 않으면 안 되는 것이다. 뿐만 아니라 그러한 우리들 자신의 육체 속에 환기된 감각은 이미 설명한 바와 같이 그것은 감정이입의 작용에 따라 우리들 자신의 감각이 아닌 그 조상의 감각으로서 조상의 세계와 융합되지 않으면 안 되는 것이다. 이를테면 우리들이 무답舞踏, 춤추고 걷는

의 조상을 감상할 때 그 인물들의 경쾌한, 리드미컬(율동적)한 운동은 우리들 자신이 사지四肢에 침투해서 움직이지 않으면 안 된다는 것은 물론이지만은 그러나 그것은 어디까지든지 그들 인물들의 사지 속에서 움직이는 것으로 느껴지지 않으면 안 된다는 것이다. 그러므로 조각 감상에 있어서의 운동감각이라는 것은 대상으로부터 감수된 바의 운동감각의 움직임을 그 조상의 운동과 더불어 융합해서 움직인다는 것을 의미하는 것이다.

1972년

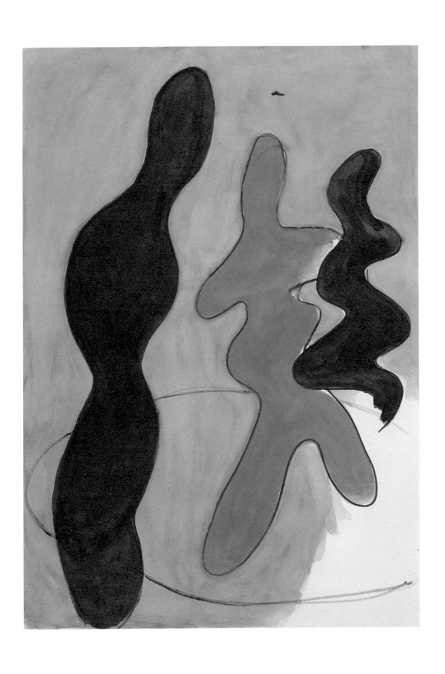

〈드로잉〉, 38×52cm, 종이에 먹과 펜, 수채, 연도 미상

불각不刻의 미

고대 중국 사람들은 일찍이 불각의 미를 숭상하였다. 괴석怪石 같은 데 약간의 가공을 했을 때는 손 댄 자국을 없애기 위해서 물속에 몇 해를 넣어 두었다가 감상을 하였다. 이것은 자연석의 경우에 인공이 가해진 흔적을 없애기 위해서이겠지만, 옛사람들이 불각의 미를 최고로 삼는 것은 형체보다도 뜻을 중히 여겼던 탓이다.

현대 조형이념이 형체의 모델보다도 작가의 정신적 태도를 더욱 중시하고 있는 것은 동양사상의 불각의 미와 상통한다고 볼 수 있다.

콘스탄틴 브랑쿠시나 헨리 무어의 작품이 조각적으로 보이는 것을 싫어하고 천연스럽게 존재하기를 바라는 것은 조형에 대한 독특한 의미를 구하는 태도이고 보니, 이것 역시 불각의 미이다. 즉 자연에서의 조화를 구하는 것이기도 하려니와, 또한 작품이 확실하게 외연巍然히 존재하면서도 항상 자연의 재질서와 상통하는 격조를 지니게 한다.

그러므로 이들의 조각에는 대자연의 질서를 집약하고 확산하는 동시작용이 있다. 우리가 항상 희구하면서도 얻기 어려울

뿐 아니라 그 정체를 명확히 파악하기 어려운 것은 무한한 것, 영원한 것, 행복한 것 등인데, 인간은 여기에 대한 욕구를 채우기 위해서 온갖 노력과 방법을 취하고 있는 것이다. 인류의 역사란 것을 따지고 보면 이 욕구를 채우기 위한 인간의 고뇌라고도 볼 수 있을 것이다.

그러나 나는 문득 이 세 가지를 생각할 때 이것은 결코 먼 곳에 있는 것이 아니라 극히 사소한 우리의 신변에 있는 것이라 생각한다. 일상생활에서 우리는 어쭙잖은 한 포기의 화초나 나뭇가지에서 하루에도 몇 번씩이나 무한한 것, 영원한 것을 발견하지 않는가. 그리고 인간의 절실한 요구인 행복이란 것도 백억의 재산이나 절대한 권력에 있다기보다 극히 사소한 일시의 기분이나 생리적인 어떤 조화에서 실제 누리고 있지 않는가.

〈드로잉〉, 26.5×42cm, 종이에 연필과 수채, 1955년 7월

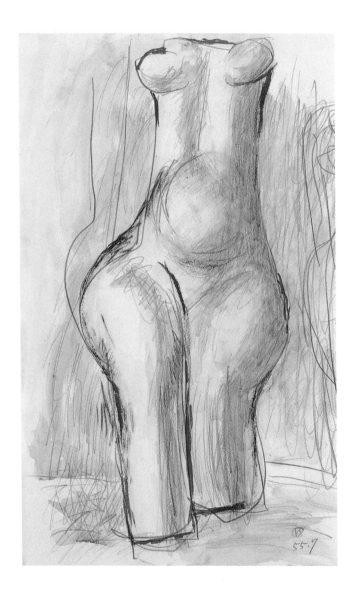

조각의 세계

과연 조각의 세계는 물체의 모사模寫에 있는 것은 아니었다. 입체를 형성하는 괴塊는 그 자체의 고유한 감각을 갖는다. 이 괴를 구체적인 자연의 존재로 보여주는 데서 조각의 표현이 있고 이러한 괴체塊體에서 어떤 생명을 발견하는 것이 조각의 시초이기도 하다.

로댕이 그의 긴 생애를 소진하여 개척한 새로운 조각의 출발점, 그것은 또한 인류가 처음으로 조각을 발견한 장소였던 것이다.

〈드로잉〉, 52×38cm, 종이에 펜과 먹, 1976년

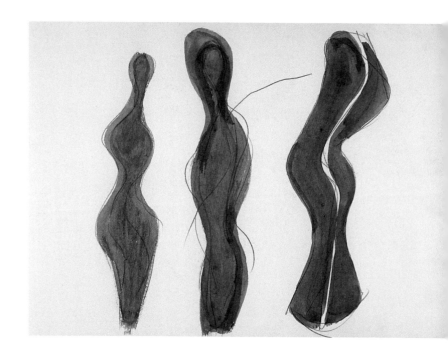

정신과 물질의 결합체로서 조각

평면으로 생각하는 것은 조각의 가장 거리끼는 바다. 조각의 표면을 그저 평면으로 생각한다면 고무풍선이나 인형이 되고 말 것이다. 그러한 평면적인 표면은 깊이나 무게가 없기 때문이다. 또한 그 배후로부터 지지하고 있는 양量을 그 표면에 갖지 않기 때문이다.

표면은 조각에 있어 그 배후의 덩치의 선단先端으로서 나타난다. 그러므로 표면은 두께와 무게가 있는 깊이를 가진 표면이다. 이리하여 표면은 덩치가 안으로부터 밖으로 뻗는 운동과 아울러 생각해야 할 것이다. 이 전개력, 다시 말하면 뒤로 (소재의 바탕에 따라 광선의 반사도에 따라 괴塊의 양감을 달리 한다. 즉 광선을 반사하면 덜 해보이고 흡수하면 더 해 보인다) 부터 밀고 있는 양의 힘에 의해서 초긴장하고 있는 표면이다. 그와 같이 양이 면으로 되는 힘은 마침내 양과 면이 그 배후에서 선이 되는 힘으로 작용한다. 이리하여 조각은 배후에서 전개하는 힘의 압력을 갖는 면으로 볼 수 있다. 다시 말하면 그 면은 낱낱이 그 조각체의 내부에 근거를 갖고 있기 때문에 그 면의 상태는 모두가 이 내부의 힘이 밖으로 뻗어 전개하는 소식을 보이고 있는 것이다. 조각의 괴체는 다음

넉 종의 특질을 갖는다.

1 괴체는 표면으로서 존재한다.

 표면으로서 존재한다는 것은 모든 성질이 표면화해 있
 는 것을 말한다. 내재해 있는 모든 성질이 표면에 유출
 流出하여 표면상태로서 표출되어 있다는 것이다. 따라서
 조각체에서 표면은 조각 괴체 일체의 성질의 상징으로
 되어 있다.

2 조각의 괴체는 방향이 다방향적이다.

 다방향적이란 것은 방향이 결정적이 아니라는 것이다.
 즉 많은 방향에서 보아야 함을 요하는 성질이다.

 이 불결정성不決定性은 두 개의 양상에서 온다. 첫째는 그
 면의 구성상태에서 온다. 조각의 면은 회화의 면과 같이
 공기 중에서 불명료하며 소멸해 가는 표현이 아니기 때
 문에, 원근법에 의한 표현이 아니고 명확한 면의 집합
 이다. 이리하여 조각의 면은 결정적인 구성이기 때문에
 그 면은 언제나 완성되어 있다. 그러므로 그 면은 어떠
 한 방향에서나 볼 수 있으며 동시에 관조의 방향은 불결
 정적이며 따라서 다방향적이다. 둘째는 조각의 면이 광
 선에 대한 관계에서 생기는 성질이다. 조각의 명료한 불
 변화적인 면이 광선에 따라서 명암의 변화를 나타내는
 성질이다. 이리하여 조각은 선과 같이 방향적이 아니고,
 화면과 같이 결정적인 방향이 아니고, 어떠한 방면에서
 나 제각기 면목을 지지할 수 있는 존재다.

주위의 어떠한 방향에서나 자기의 형태를 보여주는 개방적인 태도와 광선 속에 몸을 노출시키는 태도가 조각의 제이의 특색이다. 즉 보이고 있는 방향에서나 광선에 의한 변화에서나 언제나 불결정적인 태도를 나타내는 것이 조각이다.

3 조각의 제삼의 특색은 제이의 불결정적인 것과 달리 구체적인 것이다. 여기도 두 가지의 방향이 있다. 그 하나는 제재題材를 감촉 그대로의 모양으로 표현하는 것, 둘째는 금속 또는 지물성枝物性의 재료를 품질 그대로 보존하는 것이다. 원재原材에 착색을 하게 되면 재료의 특색을 소멸시킨다. 그러나 작품은 공간에서 그 존재의 힘을 더하는 효과를 얻게 된다.

4 제사의 특색은 중량重量이다. 이 중량은 회화나 음악의 미와 다른 점이다.

이리하여 조각은 그 미의 요소로서 광선의 교착交着을 갖는다. 명明과 암暗 또는 명도 아니고 암도 아닌 중간상태, 이런 것은 조각 표면에서 결국 조각 그 자체의 미가 된다. 또한 이 광선의 교착이 중량의 상태와 결합할 때 조각은 깊이를 갖는다. 이 무게에 던져진 광선은 조각으로 하여금 그 특유의 입체감을 갖게 하는 기초가 되는 것이다. 평명平明한 면 위에 놓인 광감光感은 명으로 암으로 또는 중간상태에 지나지 않는다. 그것이 무게 즉 질량을 가져 왔을 때 명쾌하며 고삽苦澁하며 또는 음울하게 침정沈靜한 변화를 갖는다. 여기에서 광감은 정신적

인 깊이에 이르게 된다. 이 깊이는 입체에서 오는 깊이이며 무게에서 오는 깊이이다. 이 무게와 두께에 힘을 느낀다.

우리들의 눈은 하나의 촉각이다. 손을 뻗쳐도 닿지 않는 데를 향해 멀리 뻗친 손의 촉각이다. 또는 한번 손을 댄 것에 이제는 손이 아니고서도 그 촉접觸接을 느끼는, 말하자면 시촉視觸의 작용을 한다. 즉 눈은 원촉遠觸의 또는 미촉未觸의 손이다.

선은 그 발생이 면의 전개이고 보니 그 전개에 의한 생장운동이 그 선에 나타난다. 그뿐 아니라 선이 우리의 신체 상태에 해석될 때 그 선은 한층 운동적이다. 선이 일방一方에 괴의 상징으로서 무게를 가지며 또한 일방으로 괴의 전개운동을 갖는다는 것은 현저한 특질이 아닐 수 없다. 괴에서 면으로 다시 선으로 변하는 그 작용은 전개운동을 순수케 하며 중량에서 해방되는 것같이 보인다. 이리하여 선은 운동성이 고조되고, 운동의 감이 높아짐에 따라 우리는 그 선을 순수하게 본다. 그러므로 괴체에서 보는 선보다 그려진 선을 더한층 순수하게 느끼는 것이다.

그린다는 것은 무게까지도 운필運筆에 들어가야 한다. 무게를 함께 운동으로 전개시키는 것이 묘선描線의 사명이다. 양을 낮춘 운동의 달음질이 선이다. 그러므로 선의 순수도는 결국 운동이라고도 볼 수 있다.

운동이 없이 무게에 잠겨 버린 것은 괴 또는 점이 되고

만다. 선이 집약된 점은 점이면서도 운동을 갖는다. 가장 순수한 선이란 가장 순수하게 운동을 보여주는 선이다. 운동으로 맺어진 무게이며 운동 그대로의 선이다. 말하자면 운동을 방해하는 다른 조건을 제거한 선이다. '선은 운동을 나타내며 따라서 힘의 감정을 일으킨다.' 운동은 시간 위에서 되는 것이다. 그러므로 운동이라면 반드시 시간의 연속이 있지 않으면 안 된다. 운동이란 한 점에서 다른 점으로 향하는 위치의 변경이다.

선은 원래 면의 상징으로서 구체적인 것이나 색채에 비하면 그 상징하는 원형으로부터 이탈할 가능성이 많다고 볼 수 있다. 더욱이 골법骨法이 여기에 붙게 되면 일반 대상에서 초월할 수도 있다. 이것이 선으로 하여금 추상적으로 취급되는 소이所以다. 그러나 선은 어디까지나 선 자체의 감을 갖기 때문에 각자의 생명을 가져 대상으로부터 대립해 존재할 수 있다고 보겠다.

이러한 점에서 선은 색채보다도 오히려 음音에 가까운 것이다. 색채에는 운동성이 없으나 음에는 운동성이 있기 때문이다. 이 운동성에 의한 무한의 변화는 선조線条 선線의 고유 감정을 더욱 풍부하게 한다. 이러한 풍부하고도 초월적인 성질은 형체를 높은 데서 자유롭게 또는 절실히 묘사할 가능성을 제공하는 것이다.

만일 선이 절대로 대상의 세계에서 떠날 수 없는 것이라면, 그것은 어떤 특정의 대상에 종속되어 버린 것이며 고매한 세계를 보여주기는 어려운 것이다. 그런데 선은

골법과 변화에 따라 대상을 초월하기 때문에 오히려 형체를 높이(자유롭게) 그릴 수 있으며 더욱 높은 대상성을 창조할 수 있는 것이다.

모든 형체는 다만 공간에서만 있는 것이 아니고 시간에도 있어, 그 존재의 각 순간마다 다른 자태와 관계를 발생한다. 또한 그 자태와 관계는 거기에 앞서는 자태와 관계를 이어 다시 후행後行하는 자태와 관계를 발생하는 것이다. 그러므로 이 끊임없는 연속의 계통에서 그 하나하나의 자태는 각기 전全 계통 중의 하나의 중심이 될 수 있다. 그러므로 이 중심을 그림으로써 그 전후의 관계를 암시적으로 표현할 수 있는 것이다.

로댕은 "사진이 아무리 순간적으로 운동의 한 토막을 촬영한대도 그것은 마치 공간에서 결빙된 것같이 보이는 것이며, 설사 지체肢體의 모든 부분에서 정확히 일 초의 백분의 일이나 천분의 일로서 나타난 것이라도 거기는 예술품이 가진 자세의 차츰차츰 풀려 나가는 전개의 운동이 없기 때문이다"라고 말했다.

화면에 있어 시간 인식의 기초는 두 점을 갖는다. 그리고 이 두 점을 순차로 인식하는 둘에서 이루어진다. 베르그송은 "사진은 오직 한 점을 보여주기만 하는 데서 시간이 없다"고 말했다. 사진은 오직 하나만이고 전체의 의미를 갖지 않는다. 이런 두 점의 관계는 우리의 생활 면에서도 볼 수 있다. 그것이 대상(현실)의 한 점에 있을 때는 자연주의(현실주의)가 될 것이고, 자기의 통일에

서(보편성을 띨 때는)의 세계의 한 점에 있을 때는 이상주의가 될 것이다.

지상에 있음을 믿으면서 지상에서 다시 먼 곳을 지향하는 데서 두 점이 생긴다. 이 생활상生活上의 두 점은 낭만주의다. 안정한 한 점에 만족하지 않고 두 점 사이에서 부동浮動하는 것이 이 생활의 특색이다.

현재의 지점은 충분히 자기를 붙들어 주는 힘이 약하고 과거, 미래 또는 원격遠隔한 곳에 사모思慕의 세계가 있다. 그러나 그 사모의 곳도 그 몸의 궁극의 의지점이 될 수 없다. 여기에서 저기로 이것을 쥐고서도 저것을 못 버리는 두 점간의 상호진동에 의해서 그 생활이 채워진다. 이것이 낭만주의의 특색이다.

〈드로잉〉, 38×52cm, 종이에 펜과 먹, 1970년대 말

〈드로잉〉, 38×53cm, 종이에 연필과 먹, 1970년대 말

조각과 건축

조각과 건축은 물질의 삼차(원적) 전개에 있어 같기는 하나 건축은 그것을 조성한 재료가 그대로 재료로서 노출되어 있다. 물론 그 재료가 건축으로서의 미맛를 갖기는 하나 그 맛은 어디까지나 물질의 맛이다. 물질이 갖는 특성, 물질이 갖는 형태, 그것이 건축이다.

조각에 있어서 물질은 형태를 지지하며 맛을 가지며 물질로서 존재하지 않는다. 물질과 형태가 아니고 물질이 지지하여 보여주는 형태다. 그리고 조각의 물질에서 얻는 맛은 그 물질이 형태를 지지하는 방법에 있다.

간략한 선은 무한의 가능성을 갖기 때문에 그 형태는 순수하다. 형태의 순수는 형태의 확립이다. 괴체는 내포하고 있는 의지를 어느 측면에서나 발현한다. 그리고 그 의지의 발현이 선조線條이기 때문에 괴체는 선조를 무한으로 포장한다.

〈드로잉〉, 25×34cm, 종이에 펜과 먹, 1970년대 말

조형의 신비 -조각의 공간미에 대한 단상

요즈음 흔히 화제가 되고 있는 비행접시가 무엇인지 나도 잘 모른다. 비약적인 발전을 보게 된 현대의 물리학과 천체과학에서 오는 신경과민이 아닌가 생각되며 더욱이 우주인간이 어쨌다는 이야기는 호기심을 노리는 조작에 지나지 않을 것이나, 어쨌든 그와 같은 지구와 대립되는 새로운 위치와 공간에 대해서 전 세계가 다 같이 관심을 갖는 것도 어느 정도 사실인 것 같으니 이것이 나로서는 흥미의 대상이 되는 것이다.

우리의 천문학적 상식은 지구를 콩만 하게 볼 수 있는 거리를 무난히 획득할 수 있으며 그보다도 더 먼 우주적인 공간에까지도 생각이 미치고 있는 것이다. 지구를 초월한 새로운 우주적 공간에까지 우리의 현실이 연장되어 있다는 것은 지구를 불과 수십 시간에 한 바퀴 돌 수 있다는 지상적인 문제와 함께 현대인의 역량을 말하는 것이기도 하겠다.

공간은 언제나 인간의 꿈의 대상이며, 거리를 극복하는 것은 현실의 영원한 과제일 것이다.

현대조각의 새로운 효과는 이 비근한 현실, 즉 공간과 거리에 대한 재인식에서부터 발단했다고 하면 다소 소홀한 생각일

지도 모르나, 반세기 전의 조각이 프랑스의 거장 로댕을 중심하여 인간의 드라마를 표현함으로써 그들의 작품이 우리들의 생활권 내에서 호흡을 같이하게 된 것은 근대미술의 하나의 비약적인 발전이었던 것도 사실이지만, 오늘의 조각이 공간적인 사실을 발견함으로써 광범한 질서를 획득하고 있는 것은 더욱 신변적이기도 하려니와 일면 대단히 개방적인 발전이라고도 하겠다.

우주의 대기에서, 바다에서, 야외에서, 도시에서, 실내에서, 우리의 손아귀에 이르기까지 공간은 우리의 감각적 경험에 있어서나 표현의 방법이란 것에 있어서 다른 현실과 소재와 같이 인정해야 할 가장 절실한 우리의 현실이었던 것이다. 형체의 비례에 따르는 공간과 시간의 변화는 마술과도 같아 현대의 조형예술가들은 그들의 공방에 놓인 조그마한 제작대 위에서 사소한 비례의 조종操縱을 실험함으로써 새로운 이 사실을 획득하기에 열중하고 있는 것이다.

소위 순수회화 공간이니 순수조각 공간이니 하는 신비의 세계가 다 예술가가 주도한 선택과 은밀한 모험에서 이루어지는 마술인 것이다.

여기서 우리는 현대조각을 감상하는 데 있어 하나의 조상彫像을 들여다본다는 관념을 떠나서 형체, 즉 조각과 그것을 둘러싸고 있는 외기外氣와의 관계에 더욱 주의를 기울일 필요가 있는 것이고, 한 걸음 더 나아가서 대기를 재단한 방법을 보는 것이 더욱 적절한 태도일는지도 모른다. 이러한 의미에서 조각과 건축이 근접해 가는 경향도, 현대의 조형예술이 옹졸한 자연의 모방술에서 벗어난 지도 이미 한 세기가 경과된 이때, 아직도 그림

이다 조각이다 해서 먹음직한 과일이나 그윽한 소녀의 눈매를 여전히 찾고 있어서는 한심한 노릇이다. 대상을 공간에 구성하려는 의욕은 일체의 이의적二儀的인 세부를 희생시키고 양의 대비에 모든 가치를 두게 된다.

선과 매스의 대등한 균형과 명확한 형태의 파악이며, 감동을 씩씩하게 충족한 지적인 구성, 생명을 전하는 표현적인 선과 동세의 탐구― 여기서 현대의 예술은 그것을 제작하는 사람이나 감상하는 편이나 다 같이 훨씬 개활開豁한 세계에서 청신淸新한 정신이 교류되고 있으며 씩씩하게 생활을 길러 가고 있다는 사실을 알아야 한다. 동시에 이러한 현대미술이 결코 자연을 거부하거나 현실을 도피하는 염세가 아니라는 것은, 현대작가(예술가)의 마술의 배후에는 자연에 대한 부단한 주의와 깊은 이해가 있다는 것을 생각할 때, 오히려 더 많이 좀 더 고도로 자연과 현실을 생활하겠다는 강렬한 의욕에서가 아닌가 한다. 마치 비행접시나 우주를 생각한다고 해서 우리는 지구를 잊을 수가 없을 것이고 활주로를 갖지 않는다고 해서 그 비행기가 지면地面을 거부한 것으로 볼 수는 없는 것이 아닌가. 다만 그 성능의 향상으로만 생각하면 좋을 것이다.

예술이 인간생활에 있어 높이 평가되고 있는 이유는 매양 그것이 생명을 즐겁게 하고 씩씩한 힘을 제공해 주기 때문이고, 인간이 본질적으로 이런 것을 욕망하고 있기 때문이다. 역사에 빛나는 과거의 예술이 다 이러한 인간적 욕구를 그 시대의 기호에 따라 채워 왔던 것이며 이것의 가능성은 앞으로도 무한히 계속될 성질의 것이다. 예술작품의 사명이 생명에 관한 직접적이

고 소박한 문제에 있는데도 불구하고 작가의 노력이나 그것을 감상하는 일반대중의 기호 등이 이러한 본질적인 요구에 연결되지 않는다면 예술의 진정한 발전이란 결코 있을 수 없는 것이다.

우리의 생활을 충족시키고 생명을 즐겁게 해주는 것은 결코 어렵고 먼 곳에 있지 않으며 언제나 그것은 우리의 신변에 충만하고 있는 것이다. 천체의 질서에서 물질의 핵에 이르기까지 모두가, 이것이 우리의 생활권이 아닌가. 예술의 생성과 발전은 언제나 이러한 생활권의 질서에 있는 것이고 보니 의외로 우리는 누구나 다 쉽게 예술품을 즐기고 제작할 수 있을 것으로 믿는다.

〈드로잉〉, 38×53cm, 종이에 먹과 펜, 연도 미상

〈드로잉〉, 38×54cm, 콜라주, 1979년

현대조각과 우리의 진로

조각은 원시시대로부터 인간이 즐겨 온 참으로 오랜 역사를 지닌 예술이기는 하나, 이 예술에 대한 정당한 가치와 본질적인 특성을 확실히 인식하게 된 것은 근대 이후라고 하겠다. 적어도 이집트, 그리스 이후로 르네상스에 이르기까지의 조각이 건축에 예속되어 그것의 장식에 봉사했었다는 것은 오랜 세월을 두고 조각가들로 하여금 완전한 공간의식을 갖지 못하게 한 결과를 낳은 것이다. 따라서 근대에 이르기까지의 대부분의 조각이 만족할 만한 공간적 효과를 이루지 못하고 정면성frontality을 완전히 극복하지 못한 채 어떤 특정의 장소에서 제한된 효과만을 지니고 있었다고 보겠는데, 이러한 시기의 조각을 나는 조상彫像이라고 하고 싶다.

상은 물론 인간상人間像이니까 인간의 모습을 보는 데는 정면을 중심하여 좌우로 약간의 각이 필요할 따름이고, 특별한 경우가 아닌 이상 360도의 공간이 필요하지 않은 데서 고대 조각, 특히 인물상에서 소조상小彫像, 예컨대 타나그라나 토우土偶 등을 제외하고는 360도의 공간에서 등차 없는 완전한 효과를 가진 조각은 별로 볼 수 없다는 효과를 가져왔다. 이러한 사실은 고대

조각가들이 천재적 소질과 비상한 노력을 기울였음에도 불구하고 오늘날 우리들의 조형감각을 만족시키지 못하고 있다. (공간이란 예술의 한 이념이 아니라 객관적인 사실이다.)

조각예술에 대한 조상으로서의 관습적인 관념에서 벗어나게 된 것은 실로 이십세기에 들어서서부터라 보겠는데, 이러한 계기를 마련해 준 것은 아무래도 프랑스의 조각가 로댕이 아닐 수 없다. 로댕의 생애는 거의 편견과 타락적인 매너리즘으로 일관된 프랑스 조각에 대한 멸시와, 이탈리아 예술에 예속된 무거운 굴레를 벗어나기 위한 투쟁이었다. 사실상 프랑스 조각계는 로댕이 있음으로 해서 고전주의 형식의 반복에만 시종하던 이탈리아 조각에서 독립할 영광을 누리게 되었고, 자연주의적이라고 할 수 있는 이 획기적인 천재의 조각을 통해서 지금까지 볼 수 없었던 인간의 생생한 드라마를 보았던 것이다. 그의 투철한 관찰력과 정밀한 모델링은 조각예술에 완전히 새로운 감동과 생기를 갖게 함으로써 현대조각의 기점을 이루었다고 보는 것이 통례로 되어 있기는 하나, 동시대의 대예술가인 세잔과는 연령도 거의 같음에도 불구하고 현대회화에 끼친 세잔의 역할보다는 그 기반이 확고하지 못한 것은 유감스럽다.

세잔이 인상파에 반발하여, 대상의 실체를 파악함으로써 형체의 원리를 갈파하였을 때, 로댕은 인상주의적 표현에서 더 진전을 보지 못하다가 그의 만년의 작품인 발자크상에서, 불확실하기는 하나 매스의 입체적 효과를 강조하는 일면, 표면의 인상적 모델링을 감소시킴으로써 건축적 구조를 실현하려는 의도를 보여주었다.

지금까지 조각이 주로 건축에 예속되어 여러 가지 공리적 이용에서 벗어나지 못하다가, 이십세기에 들어와 비로소 독립된 예술로서 스스로의 자율적 기능을 갖게 되기까지의 경로를 단편적이기는 하나 대략 살펴본 것이다. 이러한 역사적 사실을 통해서 볼 때 조각예술에 대한 우리들의 편협된 관념이 얼마나 완고했으며, 또한 이 예술의 발전을 위한 적극적인 노력이 부족했다고 볼 수도 있겠다.

　　그러나 어쨌든 이십세기에 들면서부터 조각예술은 급속도의 발전과 변모를 거듭하여 현대예술의 대열에 서게 되었다고 보겠는데, 소위 현대조각이란 입장에서 볼 때 근대에 이르기까지의 단층이 너무도 심한 데 대해서 새삼스럽게 당황하고 있다는 것이 나의 솔직한 고백이다.

　　요즘 우리가 흔히 사용하고 있는 '조형'이라는 미술이념이 과거에 조각에 부합되는 예를 우리는 발견하지 못하고 있다. 이러한 사실이 무엇을 의미하는 것인지 깊이 생각해 볼 시간을 아직 갖지 못했지마는, 아무튼 현대조각이 새로운 이념에서 완전히 독립적인 생성을 할 수 있는 공간을 발견하였고, 스스로의 생명을 유지할 수 있는 자율적인 기능을 갖게 됨에 따라 건축, 회화와 더불어 절대적 예술이 되고 있다.

　　현대의 모든 예술이 이렇듯 고립상태에서 순수성을 지향하여, 외부와의 관련을 거부하면서 오로지 스스로의 위치만을 고수하는 절대성이 현대의 모든 예술가들에게 이러한 명분에 부합될 수 있는 정신과 기술을 갖추고 있는가에 대해 한번 반성해 볼 필요는 없을까.

근대예술의 첫 출발은, 개인의 가치를 확보한다는 정치적 사상과 아울러 새로운 시대를 위해 새로운 예술을 창작한다는 이념에서, 일체의 전통을 부정하고 모든 관습을 타파하는 데서 시작되었다. 그러나 이십세기 예술도 반세기가 지난 지금은 이른바 현대예술의 모든 형식과 사상이 새로운 전통과 새로운 관습이 되어 버려 많은 작가들이 관념의 노예가 되어 있지 않나 생각된다. 가령 추상예술이란 것을 볼 때 이 예술이 금세기 초에 등장할 때에는 현대인의 지성에 부합될 수 있는 정치적 사회적 문화적 이유에서 새로운 가능성과 무한한 희망이 화면에 펼쳐졌던 것이다. 그와 같은 추상예술도 해를 거듭하여 반세기란 세월을 겪는 동안 많은 작가들이 여기에 참가하지만, 희망과 가능성이 보이지 않는 기성형식의 반복에만 시종하고 있는 듯한 느낌을 준다.

　　예술이란 인간의 개발이라는 의미에서 우리의 행복에 필요한 것이라면, 작가 자신의 개발이 이에 앞서야 할 것이고, 무한한 가능성과 희망이 있어야 할 것이다.

　　이십세기 예술은 앞서 언급한 바와 같이 개인의 가치와 자유가 그 기반인 만큼, 어디까지나 세계적 예술이고 인류의 예술이다. 개인이란 인류를 구성하는 단위이기 때문에, 한 예술가의 감동은 어떤 국가의 국민으로서의 감동이 아니라 인간으로서의 감동이 아니겠는가. 지금은 미국의 예술이 따로 없고, 영국의 예술이 따로 없고, 프랑스의 예술이 따로 없으며, 동양의 예술이라고 따로 있을 수 없다. 현대미술의 형성에는 세계의 모든 민족의 예술이 참가한 것이다. 아프리카 흑인예술, 마야·잉카 예술, 인

도·중국의 예술이 모두 참가하였으니, 우리도 말하자면 출자를 한 셈이다. 그러니 동양 사람이라고 해서, 한국 사람이라고 해서 열등의식을 가져서는 안 될 것이며, 자신과 희망으로써 어떤 형식에 구애받지 말고 세계적인 대열에 참가하여 인류의 행복과 자신의 개발에 매진해야 할 것이다.

1976년 이화여대 창립 90주년 연설문

〈드로잉〉, 38.2×54cm, 콜라주, 1979-1980년

〈드로잉〉, 53×38cm, 종이에 펜과 먹, 1976년

현대조각

미술은 눈으로 보는 예술이기 때문에 이것을 말로써 이야기하자면 정말 눈으로 보는 것같이 해야 되겠으니 정말 이것은 힘든 일입니다. 사람이나 동물과 같은 입체적인 자연물만을 대상으로 하지 않고 소위 추상조각이라고 해서 철사나 여러 가지 금속을 용접시키기도 하고 석고나 목재나 돌로써도 무언지 알 수 없이 반질반질하게 문질러서 어디가 앞인지 뒤인지도 분간할 수 없는 이러한 조각이 대체로 현대조각이라고 하겠습니다. 사람이나 동물을 만든 조각이더라도 옛날 그리스 조각이나 로댕의 조각과 같은 것이 아니고, 얼굴에 이목구비가 없기도 하고, 몸 덩어리가 젓가락같이 가는가 하면 절구통같이 굵기도 해서 도저히 사람의 체격으로는 볼 수 없는 형체로서, 자연물에 어떤 제약을 받지 않고 마음 내키는 대로 자기의 주관에 따라 자유롭게 만드는 것이 현대조각의 한 특징이라고 하겠습니다.

현대조각이 이렇게 발전해 온 이유는 회화의 경우와 거의 같다고 볼 수 있는데 가령 인상파 화가 세잔이 주장한 "모든 물체는 원통圓筒, 구체球體, 원추圓錐로 환원할 수 있다"는 원리에 기초를 두고 피카소를 중심한 몇 사람이 그것을 더욱 철저하게 추

구함으로써 소위 입체파라는 미술사조가 이십세기 초두에 프랑스를 중심해서 거의 전 세계를 휩쓸게 되었는데, 이러한 회화의 원리가 그대로 조각에 부합될 수 있는 데서 현대조각이 결국 회화와 같은 사조에서 발전되었다고 할 수 있습니다.

현대의 미술이 이렇게 되기까지는 이십세기 과학의 비약적인 발달이 직접, 간접으로 영향을 주어 왔다는 사실을 잊어서는 안 될 것입니다. 앞서 말한 세잔의 형체원리나 현대조각의 기본적인 방법도 결국 과학적 태도라고 볼 수 있습니다.

이러한 예술이념은 비단 그림이나 조각에서뿐만 아니라 산업에도 영향을 미쳐, 생산품의 규격이나 건축양식이며, 실내가구며, 일용품으로서 자동차나 식기나 지금 여러분이 들고 계시는 라디오 같은 것도 모두가 이십세기 조형이념에서 생겨난 오늘날의 우리 생활양식이라고 하겠습니다.

이러한 현실을 단순한 외래의 유행이라고 해서 무관심할 수 없는 문제이고 보니, 가령 그 제작 공정이 기계적으로 간단하고 모양이 단순하면서도 쓰기에 편리하고 불필요한 것을 제거한 반면에 고도의 기능을 갖고 있는 이러한 특징을 우리는 이해해야 할 것입니다. 이것은 현대의 문물제도가 요구하는 필연적인 결과로서, 세계적인 공통성을 갖고 있다는 점에서 더욱 우리의 관심을 끄는 바가 있다고 하겠습니다. 이렇게 생활환경이 달라짐에 따라 미술의 형식도 변하고 있다는 것은 당연한 일이겠습니다. 다시 말하면 그 시대에 적합하고 조화되는 미술로 변하고 있다는 것입니다.

그러고 보면 우리는 일상생활 면에 있어서는 현대적인 양

식이나 사상과 상당히 친親하고 있으면서 같은 원리와 사상으로 된 미술에 대해서는 친하지 못하고 있는 감이 있는데, 언제까지나 이것을 경원시敬遠視할 것이 아니고 시대적인 필요성을 인정하고서 적극적으로 이해를 해야 할 것입니다. 흔히 미술전람회에서 볼 수 있는 추상적인 조각이 개중에는 형식적인 모방으로 된 것도 있겠지마는 정말 자기가 느끼고 본 데서 창작이 된 것이라면 비록 아무렇게나 단순하게 만들어진 것 같아도 자세히 보면 거기에는 자연이나 어떤 물체가 갖는 원리와 구성이 있고 작가의 감동과 사상이 깃들여 있는 것을 볼 수 있을 것입니다. 사실 자연이나 어떤 천연적인 물건은 무심히 볼 때는 대단히 복잡한 것 같아도 그 원리와 본질을 파악하면 의외로 단순한 것이기 때문에, 미술가는 항상 사물을 대할 때 이러한 본질을 파악하기 위해 노력을 하는 것입니다. 앞서 말씀드린 세잔의 경우도 그가 평생을 두고 자연을 연구한 결과로 원통과 구체와 원추가 모든 형체의 본질이란 원리를 발견했다고 보겠습니다.

복잡한 자연현상에서 그 본질이나 과학적인 질서를 발견한 작품이라면 평범한 표현이더라도 자연 이상의 박력과 내용을 가질 수 있는 것이고 자연에서보다 훨씬 폭넓게 우리의 마음을 채워 줄 수도 있을 것입니다. 어느 시대의 예술이고 표현은 단순할수록 좋은 것이고 내용은 풍부할수록 좋은 것입니다. 그와 반대로 정신이 황폐했을 때의 예술은 표현을 찬란하게 복잡하면서도 내용이 빈약한, 말하자면 무의미한 예술이 되는 예를 우리는 미술사에서 허다히 보고 있습니다.

이러한 점으로 볼 때 현대조각의 경향이, 될 수 있으면 표현

을 요약해서 단순하게 하고서 풍부한 내용을 갖도록 노력하는 것은 대단히 건전한 사상이라고 보겠습니다.

최근에 미국 미네소타 대학 미술부에서 교수와 학생들의 작품을 우리 미술대학으로 많이 보내 왔는데 이제 곧 전시를 하게 되면 여러분들도 보시겠지만 그중에 어떤 교수의 조각 하나를 여기서 잠깐 소개해 드리겠습니다. 명제를 '생장'이라고 하고서 식물이나 동물과 같은 구체적인 자연물을 설명적으로 만든 것이 아니고, 단순한 놋쇠의 철봉을 다소 불규칙하게 종으로 횡으로 용접을 시켜 마치 아이들의 놀이터에 세워 놓은 철탑을 축소시켜 놓은 것같이 된 것인데, 아무런 장식도 없이 대단히 단순한 작품인데도 황금색의 묵중한 광택과 금속의 무거운 중량감이 주는 전체의 분위기가 어딘가 자연의 법칙을 말해 주는 것 같고 힘찬 생명을 느끼게 합니다. 물론 이 작가는 대자연의 질서를 몇 개의 종선과 횡선으로 요약한 것이지만 예술이란 참으로 마술과 같은 작용을 하는 것으로 생각됩니다.

우리가 여기서 또 하나 생각할 문제는 이러한 예술이 수만 리 떨어진 타국의 사람들에게 어떤 감동을 주고 있다는 것인데, 이것을 보면 확실히 현대미술이 국경이나 개인의 차별을 초월한 넓은 보편성을 띠고 있다고 보겠습니다. 이 보편성은 개인의 감성이나 민족성의 가장 근본적인 데 근간을 두고 있고, 최근에 와서는 미국의 미술이나 프랑스의 미술이나 영국, 이탈리아 이러한 국가별의 차이가 별로 없기 때문에 우리나라에서도 앞으로 이러한 경향이 많이 보급되리라고 생각합니다. 대체로 이런 것이 오늘날의 미술현상이니만큼 우리도 여기에 대한 이해를

가지고 현대미술에 적극적으로 참가할 필요가 있다고 생각합니
다. 더욱이 앞서 말씀드린 바와 같이 우리…(뒷부분 유실됨)

라디오 방송용 원고

〈드로잉〉, 71×55cm, 콜라주, 1980년

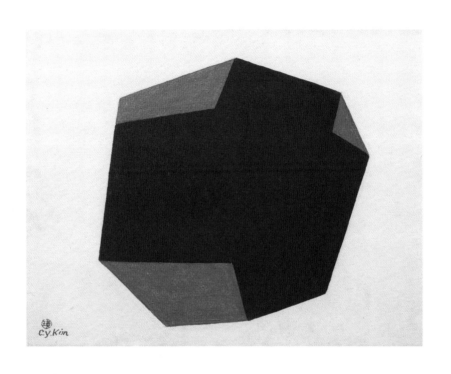

〈드로잉〉, 53×38cm, 캔버스에 아크릴, 1970년대 중반

〈드로잉〉, 51×37.5cm, 종이에 먹과 수채, 1976년

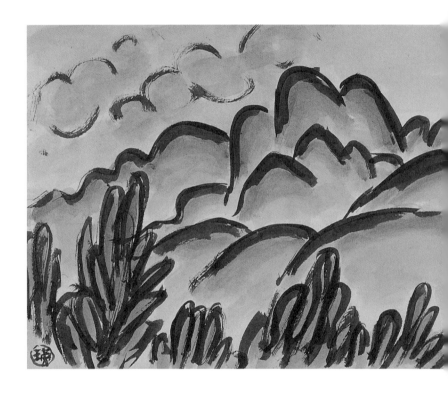

산과 바다

양적인 조각이 현대미술에 있어서는 후진국가에서 주로 인기를 유지하고 있다는 말이 있다. 그 반면 구성적인 조각은 선진국가의 것이라는 말이다. 대단히 유치한 말이다. 대체로 어떠한 조각이건 양과 구성을 본질로 하지 않는 조각이 어디 있단 말인가. 현대인의 불안한 생활감정이 유발한 극히 말초적인 미의식이라고도 할 수 있다.

분석에서 오는 노골적 현상이 통쾌하다고 해서 우리는 분석만 하고 있을 수는 없다. 오히려 우리의 목적은 종합과 완성에 있지 않은가.

산과 바다는 인간생활에 있어 영원한 감동이다. 그 위대한 양과 구성은 끝없는 공간을 형성하고 있지 않은가. 조각에서 이러한 지혜와 기술에 성공한 작품들은 미술사에서 영원히 빛을 발하고 있다. 페이디아스의 제우스상과 헨리 무어의 작품들은 위대한 종합이 아닐 수 없다.

○

현대미술이 아무리 다면적인 복합성을 띠었다 하더라도 낙엽이 쌓이듯이 생명이 없는 것을 말하는 것은 아닙니다. 모든 예술은 그 시대 그 사회의 생명을 가져야 한다는 것은 두말할 나위가 없을 것입니다. 다시 말해서 외부의 영향을 받으면서도 새로운 생명을 가진 자기 나름의 창작이 되어야 한다는 이 어려운 작업이 예술가의 궁극적 과제입니다.

『예림』(창립 90주년 기념호), 212~216쪽,
1976년, 이화여자대학미술학회

현대미술과 비행접시

金鍾瑛

현대미술

근대예술이 낳은 여러 가지 현저한 예술형식, 일례를 들건대 입체적 추상주의, 초현실주의, 표현주의, 미래파 등은 동서예술을 통해서 위대한 전통 속에서 허다히 볼 수 있는 조형예술의 본질적 속성이었다. 고대 이집트, 페루, 중국에서 고도의 추상예술을 볼 수 있을 뿐만 아니라 대체로 모든 예술은 추상적이라고 할 수 있다. 남화나 북종화에 입체적 효과나 초현실적 의도가 어찌 없다고 하겠으며, 중세기 예술에서나 아시리아나 메소포타미아의 부조에서 미래파적 예술을 보았다고 하면 지나친 말이겠는가.

현대미술의 여러 가지 형식은 결코 새로운 발견이 아니었으며, 특히 1930년대 전후의 이십세기 미술은 예술의 분화적 현상이었다고 할 수 있다.

실증과학의 방법에 따라 분석과 종합작업을 되풀이하고 있는 것이 현대예술이다. 어떤 추상작품의 화면을 이루고 있는 세포를 확대해 보면 이십세기 초기에 구성주의자나 입체주의자들이 발견하였다는 단순한 직각이나 원이란 것을 알 수 있을 것이다. 반세기 전에 이 추상적 기호가 등장했을 때는 경이적 발견이었다. 지금은 그것을 원료로 하여 다시 종합하고 있는 데 불과하다.

마치 제약製藥 방법과도 같이.

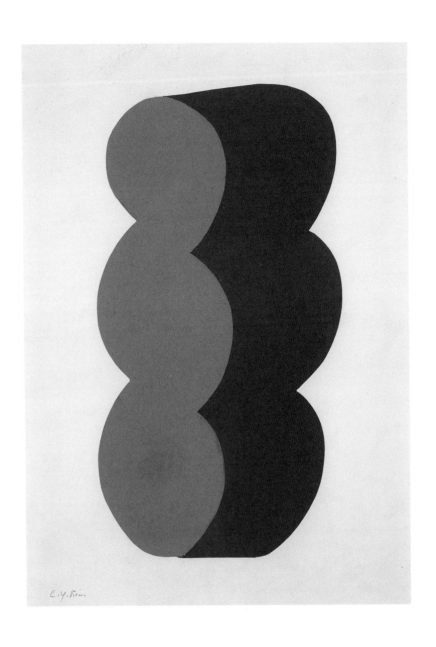

〈드로잉〉, 38×53cm, 콜라주, 1980년

〈드로잉〉, 77×54cm, 종이에 펜과 수채, 1960년 3월

현대미술과 비행접시

요즘 항간에 유포되고 있는 비행접시가 무엇인지 나도 잘 모른다.

비약적인 발전을 보게 된 현대의 물리과학과 천문과학에서 오는 신경과민이 아닌가 생각되며 더욱이 우주인간이 어쨌다는 이야기는 호기심을 노리는 조작에 지나지 않을 것이다. 어쨌든 그와 같이 지구와 대립되는 새로운 위치와 공간에 대해서 세계가 다 같이 관심을 갖는 것도 어느 정도 사실인 것 같으니 이것이 내가 갖고 있는 관심의 대상이 되는 것이다. 우리의 천문학적 상식은 지구를 콩만 하게 볼 수 있는 거리를 무난히 획득할 수 있으며 그보다도 더 먼 우주적인 공간에까지도 생각이 미치고 있는 것이다. 지구를 초월한 새로운 우주적 공간에까지 우리의 현실이 연장되어 있다는 것은 지구를 불과 수십 시간에 한 바퀴 돌 수 있다는 지상적地上的인 문제와 함께 현대인의 역량을 말하는 것이다.

공간은 언제나 인간의 꿈의 대상이고, 거리를 극복하는 것은 현실의 영원한 과제일 것이다.

그런데 현대의 조형예술에도 이 새로운 공간을 획득하는 것이 과제의 초점이 되고 있는 것은 천문학의 상식과 아울러 생각

할 때 흥미 있는 사실이다.

회화에 있어 원근법적인 종래의 표현방법과 조각에 있어 인체의 '드라마'를 위한 전통적인 비례관념으로서는 아무래도 지상적인 범위를 벗어나지 못하게 되는 데서 현대의 예술가들은 부득이 자연의 형태를 깨뜨리고 비례를 임의로 선택함으로써 형이상학적인 공간을 획득하게 되었던 것이니, 마치 활주로 없이 수직선적으로 오르내리는 최근의 비행기의 성능과 같이 자연의 구체적인 사실을 빌리지 않고 직접적으로 화면의 초자연적 공간을 표현하는 기법을 발견한 셈이다. 그러나 이것도 금세기의 초에서부터 시작되었다고 보니 이십세기의 미술이 현대과학을 예언한 것인지도 모른다.

조형예술의 근본적인 문제를 요약하면 넓이와 높이에 있는 것인데, 다시 말하면 지구의 인력을 상징하는 수직선과 거기에 대항하는 수평선을 가지고 이것을 효과적으로 조리調理하는 데 묘미가 있는 것이며, 형체의 비례에 따르는 공간의 변화는 마술과도 같아 현대의 예술가들은 그네들의 공방 안에서 조그마한 제작대 위에 사소한 비례의 조종操縱을 실험함으로써 신비한 공간을 발견하기에 열중하고 있는 것이다.

초현실적인 세계, 추상적인 형이상학적 세계, 이러한 신비로운 꿈의 세계가 다 예술가들의 어쭙잖은 선택과 은밀한 모험에서 이루어지는 마술에 불과한 것이다.

그렇다고 해서 흔히들 불평을 하지만 자연을 거부하는 것은 아닌 것 같고 현실을 도피하는 염세도 아닌 것 같다. 이 마술의 배후에는 자연에 대한 부단의 주의注意와 같은 이해가 있다는 것

〈드로잉〉, 36×52cm, 종이에 먹과 펜, 1970년대 초

을 생각할 때 오히려 더 많이 좀 더 고도로 자연과 현실을 생활하겠다는 욕심이 아닌가 생각된다. 마치 비행접시나 우주를 생각한다고 해서 우리가 지구를 잊을 수도 없을 것이고 활주로를 갖지 않는다고 해서 그 비행기가 지면地面을 거부한 것으로 볼 수 없는 거와 같이, 다만 그 성능의 향상으로만 생각하면 될 것이다.

일전에 어느 지상紙上을 통해서 현대작가로 자처하는 예술가가 현대미술에 대한 불만을 말한 것을 보았는데, 그의 설에 의하면 아무리 추상적인 표현일지라도 그래도 무엇이 좀 있어야 한다는 것이다. 이 작가의 무엇이라는 것이 무엇을 말하는 것인지는 모르나 아마 소녀의 그윽한 눈매이거나 먹음직한 과실에 대한 미련이 다소나마 있는 데서 그러한 말을 했을는지도 모르나, 실상 미술에 있어서는 위치를 표시하는 점이거나 방향과 길이를 표시하는 선이거나 면적을 표시하는 농담濃淡과 같은 감각 요소만 있으면 족하다. 그것만으로도 충분히 자연의 질서를 표현할 수 있기 때문이다. 따라서 익숙한 달필達筆의 솜씨를 유일한 무기로 알아서는 안 된다는 것도 현대미술의 한 특징이기도 하다. 그보다도 먼저 자연의 질서에 대한 이해가 있어야 하고 선택과 판단의 능력을 기르는 것이 더 현명한 길이라는 것을 알아야 한다.

미국의 발명가 토머스 에디슨이 자기는 발명이라고는 하나도 한 것이 없고 다만 사물에 질서를 부여했을 뿐이라고 한 말은 흥미 있는 말이다. 그러고 보니 과거 그는 전기를 발명한 것이 아니고 전기의 성질을 이해한 데 지나지 않는다.

〈드로잉〉, 30×37cm, 종이에 매직, 1970년대 초

미가 무엇인지 아는 사람이 있는가. 그리고 미를 발명했다고 생각하는 사람이 있는가. 미는 어디든지 붙어 있는 무엇이기는 하나 있다가도 없고 없어졌다가도 불시에 나타나는, 그 정체를 우리는 알 도리가 없는 것이다. 다만 우리에게 가능한 것은 그것을 느끼게 하는 방법을 위한 지혜가 문제되는 것뿐이다. 나는 결코 추상적인 현대미술을 일방적으로 고집하는 것은 아니며, 소위 아무것도 아니라는 그러한 작품을 미술의 전부라고도 하고 싶지 않다. 다만 그러한 진보적 표현에 대한 일부의 곡해를 변명한 데 불과한 것이니, 요컨대는 우리의 생활감정을 채워 줄 수 있는 작품이면 어떤 것이고 이것을 환영하는 바이다.

현대의 조형예술, 무엇이 문제인가

자유에는 책임이 따라야 한다는 것은 예술이라고 해서 예외가
될 수가 없습니다. 민주주의 사상이 개인의 자유나 개성을 존중
해 온 것은 다행한 일이었으나, 거기에는 항상 무거운 책임이 지
워져 있었던 것입니다. 르네상스 이후로 근대에 이르기까지 조
형예술은 비교적 제한된 대상에 따라 전통적인 기법을 익혀 왔
던 것이, 개인의 자유가 신장되고서부터는 예술의 대상이나 기
법이 무제한으로 확대되고, 작가는 자기의 창작활동에 따르는
모든 문제를 스스로 해결하지 않으면 안 되게 되었습니다. 이렇
게 해서 조형예술은 점차로 헤아릴 수 없을 만큼 수많은 양식과
이념이 생겨나고, 급기야 일인일기一人一技의 현상을 보게 된 것
이 오늘날의 양상이라 하겠습니다.

　이와 같은 현실 속에서 예술의 대도大道가 무엇이며, 미래의
예술이 어떠할 것이며, 지역사회의 전통이라든가 예술의 교육
문제라든가 창작활동의 이념이라든가 작품의 가치기준이 어디
에 있는지, 여기에 대한 확고한 분별을 한다는 것은 참으로 어려
운 일이 아닐 수 없습니다.

　좀 더 가치 있는 창작을 위해서 노력하는 사람이나 남을 지

도하는 사람이나 배우는 사람이나 누구를 막론하고 이 이십세기야말로 유사 이래로 가장 어렵고 심각한 시대가 아닌가 생각됩니다. 이러한 현실은 비단 우리나라뿐만 아니라 국제사회에서도 어느 나라건 예외가 있을 수 없습니다. 솔직히 말씀드리면, 나 자신도 백척간두에서 예술을 찾고 있는 심정입니다. 그렇다고 해서 우리는 예술을 포기해 버릴 수는 없습니다. 신은 뜻이 있는 자에게는 결코 실망을 주지 않는다고 하였습니다.

그래서 나는 단 한 가지 자신 있게 단언합니다. 자연과 인간 사회가 있는 한 예술은 언제나 존재할 것이고, 우리의 희망은 계속될 것으로 확신합니다.

백 년 전 인상파 미술가들에게도 현실은 무척 어려웠습니다. 무거운 전통의 압력에서 실망이 있었습니다. 그러나 그들에게 희망과 지혜를 준 것은 다름 아닌 대자연이었고, 인간의 현실이었습니다. 거기서 다시 거슬러 올라가면 르네상스의 지혜도 자연이었습니다. 그러고 보면 우리의 희망은 결코 먼 곳에 있는 것이 아니라 우리의 신변과 그날의 생활 속에 있는 것이라 하겠습니다.

무한한 공간과 시간은 언제나 인간의 영원한 꿈이겠습니다마는, 나는 이것을 천체과학에서보다도 뜰에 있는 한 그루의 나뭇가지에서나 벌레의 울음소리 같은 데에서 무심히 대견對見할 때가 흔히 있습니다. 그래서 동양 사람들도 일찍이 자연 속에 법칙이 있다고 하였고, 도道는 결코 몸 밖에 있는 것이 아니라고 누누이 부르짖었던가 봅니다.

그런데, 현대의 예술에서는 자연이나 인간의 현실이 옛날과

같이 단순하게 반영되지 않는다는 데에서 여러 가지 어려운 문제가 있다고 하겠습니다.

그중의 하나가 예술의 단절현상인데, 사회적인 관습이나 예술에 대한 일반적인 통념은 물론이고 자연과 현실과의 단절도 서슴지 않습니다. 심지어 일부 예술은 예술 그 자체와도 단절되어 있습니다. 비록 이러한 현상이 예술의 순수성이나 개성을 위한 것이라 하더라도 우리를 궁지에 몰아 숨 막히게 하고 있는 것만은 사실입니다.

하기는 근대미술이 낭만주의나 그리스적 전통과의 단절에서 비롯되었고, 어느 시대를 막론하고 그 시대의 새로운 예술은 기성관념으로부터의 단절을 뜻하는 것이라고 본다면, 이 단절이라는 것이 예술이 갖고 있는 하나의 속성인지도 모르겠습니다.

그러나 나는 이 문제에 대해서 다른 각도에서 다시 한번 생각해 보아야 한다고 믿습니다. 왜냐하면, 과연 우리가 역사나 현실이나 모든 자연에 대해서 무관심하고 그것들로부터 단절이 된다면 우리의 생활에 남는 것이 무엇이 있겠으며, 우리에게 가능한 것이 무엇이겠습니까.

설사 우리가 전진과 창작을 위해서 기성관념이나 생활 주변의 여러 가지 현실을 부정하는 일이 있다 해도 우리들의 의식 속에 깃들어 있는 자국과 그림자는 결코 없어지지 않을 것입니다. 싫건 좋건 간에 우리의 현실과 역사에서 벗어날 수 없는 것이 인간생활이고 보면 창작활동에서 문제가 되는 단절이라는 것이 대개의 경우 하나의 반작용이거나 프리즘을 통과한 광선의 굴절현상과 같은 것이 아닌가 생각됩니다.

그리고, 예술가들의 정신적인 창작활동에는 초월이나 직관에 의해서 사물에 대한 그들의 관심을 표현하는 경우가 많다고 봅니다. 이러한 창작활동에서 나타나는 일종의 단절현상을 일괄해서 세기말적인 절망이나 무분별한 파괴행위로 보아 버리는 것은 좀 성급하다고 하겠습니다.

옛날에는 회화나 조각이 건축의 장식으로서 하나의 종합적인 역할을 했던 것이, 르네상스 이후 근대에 이르러서는 각기 독립적인 기능을 갖게 되었고, 그로부터 소위 독립조각이라는 것이 생겨났습니다. 이것은 즉 조각이 건축으로부터 떨어져 나온 단절을 뜻하는 것이겠는데, 그 이후로부터 조각은 스스로의 순수한 기능을 위해서 현대에 이르기까지 많은 변모를 거듭하였던 것입니다.

과연 지금은 건축이나 회화나 조각이 절대 불가침의 각자의 권리를 지키고 있기는 합니다마는, 그렇다고 해서 이 삼자 간에 전연 어떤 관계가 없는 것은 아니라고 봅니다. 옛날과 같은 하나의 앙상블은 이루고 있지 않다 해도 개방적이고 자유로운 공간에서 서로 간에 직접, 간접으로 장식적 효과를 의식하며 커다란 조화를 이루고 있습니다. 이것은 마치 국가의 삼권이 한 사람의 손에 쥐어져 있었던 것이 민주국가가 되고서부터 분립한 것과 같이, 스스로의 생명력을 존속시키기 위해서 차원이 다른 질서 안에서 자립한 것이라고 하겠습니다. 이런 것으로 보면 예술의 세계에서는 단절이라는 것을 물리적으로 단순하게 생각할 수는 없지 않나 생각하게 됩니다.

다음에 또 하나 현대미술의 특성으로서 단절과는 반대 현상

〈드로잉〉, 36×54cm, 콜라주, 1980년경

〈드로잉〉, 38×54cm, 콜라주, 1979-1980년

이라고도 볼 수 있는 복합적 성격을 지적하고자 합니다. 이십세기 문화는 현대 지성의 탐욕성과 정보문화의 발달에서 거대한 복합체를 이루어 가고 있다고도 보겠습니다. 여기서 나는 이 세미나의 주제를 위해서 현대미술의 복합적 성격과 관련해서 좀 더 실제적인 이야기를 해 볼까 합니다.

대체로 나는 현대예술의 단절적 상태에도 불구하고 절대적인 개성이나 절대적인 창작을 인정하고 싶지 않습니다. 예술작품이란 물론 작가의 개성이나 창의에 의해서 이루어져야 합니다. 그러나 대개 예술작품에 있어 작가의 개성이나 창의에 대한 일반적 개념이 너무도 단순해서 한 작품이 지니고 있는 종합적인 역량이라거나 예술성을 깊이 이해하지 못하는 경우가 많습니다. 작품을 형성하고 있는 모든 요소가 하나에서 열 가지로 외부와 관련됨이 없이 자기 창의만으로 이루어진 예술작품이란 사실상 있을 수 없다고 봅니다. 설사 그런 작품이 있다고 해도 특이하다는 그것만으로 높이 평가될 수도 없는 것이고, 오히려 작품의 기법이나 정신 면에 있어 시대나 사회성을 볼 수 없는 편집적인 고아가 되어 버릴 수도 있을 것입니다. 우리는 역사상에서 또는 가까운 신변에서 이러한 예술의 고아가 개인으로나 사회적으로 그것이 자라지 못하고 허무하게 소멸되어 버린 예를 많이 보아 왔습니다.

이야기가 조금 달라집니다마는, 유전학설에 의하면 사람은 그 부모로부터 이어받는 많은 유전인자 중에서 혈통이나 인종적 특징을 나타내는 극소수의 인자를 제외하고 구십 퍼센트 이상의 많은 인자는 인종의 차별 없이 모든 인류에 공통된 유전인

자들이라는 것입니다. 지구상에서 인류가 살아남기 위한 우여곡절을 말해 주는 것이겠지마는 이것을 예술작품에 비유하면 작가의 창작인자보다도 예술 일반의 보편적 인자가 더 많다는 이야기가 되겠는데 대단히 흥미 있는 사실입니다.

예술이란 것이 사회나 시대에서 유리될 수 없는 것이라면 종으로 횡으로 남의 영향을 받게 마련이고 작가의 생활환경에 따라서도 끊임없이 변모해 간다고 하겠습니다. 가령 사상을 공유한다거나 남의 이념이나 기법을 더욱 추궁함으로써 새로운 예술을 창출해 낼 수도 있을 것이니 대체로 지금까지의 예술사란 것이 이러한 과정의 연속이었다고 보겠습니다.

고대 그리스의 합리주의적 사상이나 철학이 지금도 건재하고 있습니다. 중세기의 초월적 정신은 현대미술에도 많은 영향을 끼쳤다고 봅니다. 금세기 초의 절대주의 미술과 미니멀 아트와의 구별도 어려울 정도입니다. 아프리카 흑인예술이 현대미술에 끼친 영향은 너무도 유명한 사실입니다.(원시예술과 팝 아트 등) 이렇게 보면 인류의 가치 있는 지혜는 흐르는 강물과 같이 항상 그 유역을 축이고 살찌게 한다고 보겠습니다. 아무튼 우리의 문화는 사회적으로 역사적으로 유기적인 복합성을 띠고 있는 것만은 사실입니다.

그러나 여기서 특히 강조하고 싶은 것은 현대미술이 아무리 다면적인 복합성을 띠었다 하더라도 낙엽이 쌓이듯이 생명이 없는 것을 말하는 것은 아닙니다. 모든 예술은 그 시대 그 사회의 생명을 가져야 한다는 것은 두말할 나위가 없을 것입니다. 다시 말해서 외부의 영향을 받으면서도 새로운 생명을 가진 자

기 나름의 창작이 되어야 한다는 이 어려운 작업이 예술가의 궁극적 과제입니다.

우리의 난관은 바로 여기에 있다고 하겠습니다. 우리는 이 궁극적 작업을 위해서 지성을 닦고 기술을 익히고 정신을 길러 가고 있습니다. 외부의 영향을 벗어나 자체의 예술을 갖기 위한 노력의 과정을 역사에서도 허다히 볼 수 있습니다.

근대 프랑스 예술이 이탈리아나 독일의 영향에서 벗어나는 과정이라든지, 2차 대전 후에 미국예술이 유럽의 영향에서 벗어나려는 정력적인 노력의 과정을 주의 깊게 살펴볼 필요가 있다고 봅니다. 외부의 영향이 단순한 모방으로 그쳐서는 안 되겠고 지역사회의 전통이란 것이 천편일률의 형식적 반복으로 일관되어서도 안 될 것입니다. 동서고금을 통해서 문화예술에 꽃을 피우지 못한 시대는 매양 모방과 매너리즘에서 헤어나지 못했기 때문입니다. 국가 사회적으로나 개인으로나 자체의 예술을 갖기 위해서는 그야말로 모든 지혜와 용기와 노력이 집중되어야 할 것입니다.

이러한 노력으로 일생을 마친 사람으로서 우리나라와 프랑스는 근세에 위대한 예술가 한 사람씩을 각각 갖고 있습니다. 완당 김정희와 세잔은 약 오십 년의 나이 차는 있으나 거의 같은 시대 사람이었습니다. 이들의 예술에 대한 태도는 비단 예술뿐 아니라 인간백사人間百事에 걸쳐 규범이 될 만하다고 봅니다. 그 순수한 정신, 진실한 노력, 사물에 대한 깊은 통찰력과 고전에 대한 경건한 태도 등은 두 예술가의 공통점이었습니다. '미美'는 무엇보다도 '진실'이어야 한다는 것을 깨우침으로써 예술에 새

로운 생명을 부여하였으니 이십세기 예술의 선구자로서 역사에 길이 빛나리라 믿습니다.

지금까지 현대 조형예술에 관해서 단절적 현상과 복합적 현상이라는 대척적인 문제를 가지고 주로 이야기를 하였습니다마는, 이렇게 현대의 문화는 관용 탓인지 무관심인지 이질적인 것이나 서로 상반되는 것이 엄연히 공존하고 있습니다. 이러한 것에 대해서 이 자리에서 시비를 말할 수는 없으나 무엇이든 간에 그것이 하나의 진실로서 생명을 가져야 할 것입니다.

앞서 말한 바와 같이 우리는 모든 문제를 우리 스스로 해결해야 되기 때문에 어떤 예술적 주장을 일반 대중에게 납득시킨다든지 진로를 개척하는 문제도 스스로 해결해야 할 것입니다.

우리에게는 결코 남에 못지않은 훌륭한 전통과 자질이 있습니다. 슬기로운 노력이 있는 한 우리에게는 언제나 보람과 희망이 있을 것으로 확신합니다.

『예림』(창립 90주년 기념호), 1976년,
이화여자대학미술학회

신新바우하우스와 공간의 상관성

바우하우스Bauhaus 본래의 이상인 공방 훈련의 근본정신은 대단히 깊은 정신적인 공장工匠 기질과 연결되어 있다. 구舊바우하우스의 창설자인 발터 그로피우스 교수의 이상은 기술적으로나 사회적으로나 진보된 현대에 있어서도 아직도 중세기와 같은 공장 기질을 의미하는 제작의 우수성을 갖는 데 있었다.

이러한 이상 가운데는 건축과 밀접한 관련을 갖는 훈련의 뜻을 포함하고 있다. 그 건축이란 모든 의장가意匠家 각자의 직장에 있어서의 작업을 통합하는 것이며, 각개의 실험, 연구실은 목재, 금속, 초자硝子, 도토陶土, 석재, 직물, 가소물可塑物 등의 연구에 맡기고 학생은 생활에 일정한 보증保證을 주는 것이다.

교사와 학생의 협동체는 날이 갈수록 그들의 연구결과로서 유용한 발명을 산출할 수 있었다. 이것은 다만 그들의 지식에만 의한 것이 아니고 그의 공상력과 그들 자신의 생활목표를 보는 능력에 의한 것이었다. 그 창의의 근원은 그들의 생生의 관찰력(비전)과 그리고 시대의 수단과 지식을 놓치지 않는 새로운 태도로써 실용화하는 자유성에 있어 보지 못했던 역동물 '방궤(호-슈그라브)'를 보고 놀랐던 것이다.

이 대단히 얇은 전前시대적 동물의 껍질은 기묘하게도 경험적인 구성을 갖고 있었으며 우리는 즉시로 이것을 채집하여 훌륭한 백라이트, 또는 다른 가소작품可塑作品의 형태에 적용할 수 있었다. 미국의 가장 위대한 한 사람인 에디슨은 사물에 질서를 부여한 것 이외에는 아무것도 발명한 것이 없다고까지 말했다. 그의 발명에 대한 의식적인 진로는 우리 학생에게도 큰 시범이 아닐 수 없다. 왜냐하면 인류의 역사상에 이루어진 우수한 업적은 무엇이든 되었던 것이다.

R. 프란츠의 생물공학은 이번 신바우하우스에서 가르치게 될 새로운 과학적인 실험이지만, 거기에는 자연의 형태나 의장意匠을 인류의 제작에 번역하는 것이 어렵지 않게 성공하는 것을 보여주고 있다. 이것은 다른 것이 아니고 자연계의 정교한 형태를 기술적인 그것에 적합시킬 수 있는 것을 의미하는 것이며 모든 관목灌木, 수목樹木이 발명, 기구 등의 기술적 적용에 대한 무수한 시사를 제공하고 있다는 것이다.

나는 이번 여름 동해안을 방문하였을 때 여지껏* 풀이를 하는 것이고 또는 다시 발전하여 표준의 능력이 될 수 있는 것이기 때문이다. 이러한 기능과 생산의 근접이 오늘날의 혁명적 원칙은 아니며 모든 의장가 각자의 절대적 기준인 것이다. 단지 그러한 논거만으로 신바우하우스에 창설적 집단을 재흥再興할 수는 없다고 할지라도 강력한 교수조직만은 이룰 수 있었다.

신선한 전망은 우리들의 생물학적 요구에 대한 만족한 의장을 통해서만 얻을 수 있다. 우리들의 목표는 이제는 벌써 노력과 절약을 건물 내에 봉해 버리는 지난날의 그것과는 현저히 진보

273

하였다. 우리들이 의장을 할 때는 단지 물적인 쾌적快適을 구한다는 것뿐만 아니라 그 이상으로 심리학적 심리, 생리학적 요구를 훨씬 커다란 규모에서 관련시키지 않으면 안 된다. 이것은 실상 용이한 것은 아니다. 왜냐하면 우리는 우리 자신들에 대한 것을 충분히 알지 못하고 있기 때문이다. 생물학자, 생리학자들이, 인간이란 것과 또는 그 가장 중요한 요구를 이해하는 데 충분한 자료를 공급하지 않는 이상 그러한 지식을 얻기 위해서 우리는 각고 노력하지 않으면 안 될 것이다. 명확한 기술記述과 명백한 기능, 명백한 지시를 얻게 되면 의장의 실행에 그다지 곤란이 없을 것이다. 공장, 병원, 학교 또는 사무적 건축은 비교적 한정적인 것이며 현재 만족할 수 있는 설계를 우리는 가지고 있다. 그러나 아직도 곤란한 것은 주거를 목적하는 건축의 의장설계다. 우리는 도끼로 그러기와 같이 주택설계로써 사람을 죽일 수 있다고는 하나, 어떻게 하면 인간을 행복하게 할 수 있을는지 아직도 밝혀지고 있다고는 할 수 없다. 과제는 명백하다. 진정한 해결을 볼 수 있는 협력, 이것이 신바우하우스 설치의 목표인 것이다. 과학자, 기술가, 예술가 전체의 협력에 의해서 우리들의 의장이 지향할 바를 발견하고 개인주의적 현대의 요구에 따라 또는 다음 시대를 위해서 어떻게 조정하며 단순화시킬 것이며 또는 풍부화할 수 있을 것인가를 발견하는 것이다.

우리들의 시야는 인류에게 끼치는 우리 일의 결과를 충분히 볼 수 있도록 넓히며 또한 인류의 활동이나 휴양에도 우리의 의도와 관련을 맺도록 충분한 직관력을 갖지 않으면 안 된다. 더욱이 물질에 대해서나 색채에 대해서나 또는 형태며 공간에 대한

인간의 반응을 알고 있어야 한다.

지금 우리는 공간적 상관성의 이해와 그 용도를 가르치는 데 있어 마치 소학교에서 하듯이 A, B, C에서부터 시작한다. A, B, C를 연결하여 말이 되고, 말은 문장으로, 문장은 다시 표현에 사용되는 것이다.

공간의 정의는 현재 일반으로 몽매한 채로 사용되고 있다. 이 부정확성은 지금 우리가 사용하고 있는 언어에도 나타나 있어 대단히 착종錯綜해 있다. 공간에 대해서 우리가 총괄적으로 생각하고 있는 것은 그의 실체를 파악하는 데 도움이 되지 않는다. 전연 성질을 같이하지 않는 공간의 종류가 놀랄 만큼 많을 뿐 아니라 그것이 무엇을 의미하는지 적확하지 못한 채로 우리가 일상 사용하고 있는 수많은 용어를 들을 때 여러분은 일종의 흥미를 가질 것이다.

우리는 다음과 같이 쓰고 있다.

수학적	결정성結晶性의	투영적	유한적
물리적	입방체의	미공법未空法의	무한적
기하학적	쌍곡선의	균질의	무한의
유클리드의	포물선의	지형학적	우주적
비유클리드의	타원형	동성적同性的	에테르의
건축적	형체적	절체적絶體的	내부
무용	표면	상대적	외부
회화적	선적線的	가설적	운동

무대적	일차원적	추상적	중공中空
영화映畵	이차원적	사실적	진공眞空
구球	삼차원적	상상적	형식적 등

공간

이상과 같이 혼잡하면서도 우리는 어디서나 공간이란 것이
우리의 감각적 경험에 있어 하나의 현실로서 또는 인간의 경험
으로 또는 표현의 방법이란 것에 있어서 다른 현실과 소재와 같
이 인정해야 한다. 공간은 그 자신의 법칙에 따라 파악할 수 있
는 현실이다. 실제로 누구나 항상 그 표현의 요구에 따라 이 현
실(소재)을 사용하고 있다는 것은 다른 현실의 경우와 대차大差가
없을 것이다.

공간의 정의는 반드시 완전하다고는 할 수 없어도 장차 고
찰의 출발점으로서 취할 수 있는 것을 물리학에서는 볼 수 있다.
즉 '공간이란 물체의 위치 상호간의 관계다.' 그것의 설명은 이
렇다. 두 개의 물체가 있을 때, 가령 지구와 달이라고 하면 이 두
위치 간의 관계성은 공간을 의미한다. 여기서 우리는 지구와 달
을 다른 물체로, 두 개의 의자나 두 채의 집이나 두 벽으로 바꾸
어 생각할 수 있다. 전주나 전선이나 양손이나 두 개의 손가락
으로 바꾸어 볼 수도 있다. 이것을 눈에 의한 감각적 경험으로서
간단히 테스트해 보라. 거기에 의해서 공간의 관계성을 정당히
이해하기 위해서 그러한 위치의 시각적 관계성의 경험은 운동,
즉 위치의 변화나 촉각에 의해서 시험해 볼 수 있으며 또는 다른
감각으로도 바꾸어 볼 수 있는 것이다.

우리는 형태와 공간을 청각에 의해서 구별할 수 있는 것을 경험으로 알 수 있다. 또한 시각적 존재를 음향적 사실로 바꾸기 위해서 광전관光電管을 사용한다. 맹인의 눈의 대용물도 알고 있다. 渦卷海豚(사람 이름?『초월과 창조를 향하여』에는 '한 일본학자'로 씀)의 실험에서 '라비쿤스'라고 하는 평형기관의 방위작용과 기능을 안다. 또한 우리의 경험에서 잘 알 수 있는 것은, 우리가 나선 계단을 오르내릴 때나 비행기가 기울어져 착륙할 때 우리 자신의 평형감각기관 라비쿤스가 연속하는 위치 간의 관계를 분명히 기록한다는 사실이다. 여기서 우리가 공간을 지각하는 것은 1 넓은 퍼스펙티브, 합치기도 하고 떨어지기도 하는 표면, 구석 간격을 두고 움직이는 대상 등의 사물의 시각적 감각을 통한 경우, 2 청각을 통한 음향 현상에 의한 경우, 3 수평 수직 대각선 도약 등의 운동에 의한 경우, 4 원, 곡선 선회(나선계단) 등 평형감각에 의한 경우. 이것은 모두 대단히 복잡하게 들리지마는 한번 조그만 모델을 써서 실제를 시험해 보면 목표는 더욱 명확할 것이다. 물론 실제의 공간경험은 많은 범주에서의 경험의 요약이라고 할 수 있다. 만약 이것을 분석한다면 우리는 어떤 감각이든지 공간관계성을 기록할 수 있다는 것을 인정하겠지마는 공간 이해의 최고형식은 모든 감각경험의 종합이란 것을 알 수 있다. 이리하여 우리 학생들은 먼저 가장 간단한 지각법식知覺法式에서부터 서서히 정점에 달한다.

가까운 장래에 학생들 자신의 손으로 소구성小構成의 범례가 될 수 있는 공간만화경空間萬華鏡이 만들어질 것이다.

내 생각으로는 회전하는 수평의 원반상에 몇 개의 수직봉을

〈드로잉〉, 50×71cm, 콜라주, 1979년

세우고 원반의 중앙은 조그만 엘리베이터로 하여 여기다 수평과 경사진 판자와 한 나선 그리고 투명체를 붙여 이것도 수직으로 가동케 한다. 원반과 상하 장치는 동시에 움직이게 하였으니 모든 종류의 교차와 '물체의 위치' 간의 모든 종류의 관계를 얻을 수 있다. 그리고 운동은 언제든지 정지시킬 수 있으므로 흥미를 끄는 공간관계를 용이하게 고정시켜 스케치나 다른 방법으로 이것을 기록할 수 있을 것이다.

이러한 방법의 공간습련空間習練에 다시 투시화법이나 실체경화법實體鏡畵法 연구를 겸할 수 있다. 그러면 공간적 시야를 얻을 수 있을 것이다. 나는 늘 느끼는 바이지만 공간 파악을 누구나 대단히 어려운 것으로 알고 있다는 것, 여러 가지로 교차하고 관통하는 평면이나 높이에 따르는 공간관계에 대해서 생각하는 것을 어렵게 알고 있다. 그 주체의 모든 부분과 기술이나 기능까지도 잘 아는 우수한 건축가도 왕왕 풍부한 공간법식을 상상하기에 곤란을 느낀다. 이러한 사실은 현대건축이 고딕이나 바로크에 비해서 단순하게 보이는 이유가 된다.

나는 확신한다. 지금 우리가 색채체계를 갖고 작곡에서 음의 체계를 갖는 것과 같이 순수한 공간체계·공간관계성의 전거典據를 가질 날이 멀지 않을 것을. 이것은 또한 다른 뜻을 갖는다. 즉 건축가들이 공간관계나 공간구성을 명확히 하는 것만으로 부족하다. 그 작품이 감상되어야 한다면 일반인이나 건축주도 또한 공간에 대한 이해가 있어야 될 것이다.

다시 말할 것 없이 현대건축의 계획에는 사회적 경험적 기술적 위생적인 여러 문제가 대단히 복잡하다. 반드시 우리나 다

음 시대의 운명은 본질적으로 이상 여러 문제의 올바른 해결이 과제가 될 것이다. 그러나 이러한 기본적 여러 요구의 충족과 함께 우리는 주택에서 공간의 사실을 경험하는 기회를 가져야 할 것이다.

주택은 그것을 세우는 데 필요한 경비와 시간뿐만 아니라 보통 생각하는 용도의 적합 재료, 구조에 따라 결정되겠지만, 다시 거기에 거주하는 사람에 대한 요소로서 공간의 체험이란 것도 한 조건이 되어야 할 것이다.

이러한 요구는 주제에의 신비적인 도달이란 막연한 언사와 떠날 수 없는 사실이며 그것이 또한 일반으로 건축 구성개념에 있어 필수의 요소로서 확실한 한계를 가질 날이 또한 멀지 않을 것이다. 이리하여 건축은 내부공간의 복합체도 아니고, 한서寒暑를 피하는 껍질도 아닐 것이며, 고정된 장치도 아니고, 또는 각실室의 일정한 배열도 아니며, 생활을 좌우하는 통제적 창조일 것이며 생활의 유기적 구성분構成分으로 이해될 것이다.

장래의 건축 관념은 전체를 고려하여 이것을 실현하지 않으면 아니 될 것이다. 생물학적 전체의 일부분인 개인은 다만 가정에서 휴양을 하고 회복할 뿐만 아니라 그 힘을 높이고 또한 조화적으로 발전시켜야 한다. 따라서 건축가에 대한 기준은 벌써 한 개인, 한 직업, 또는 일정한 경험계급의 주거에 있어 특별한 요구에 의하지 않고 전반적 기초, 즉 인간이 요구하는 거주의 생물학적 발달방법의 기초를 위요圍繞하고 선회할 것이다.

건축은 생물학적 전체에 있어 인간생활의 가장 깊은 지식이 그 효력을 나타낼 때에만 비로소 완전한 실현을 볼 것이다. 그

가장 중요한 구성분력構成分力의 하나는 공간에 있어 인간의 배치 처리일 것이며 공간의 이해와 체득을 갖는 것이다.

건축의 근본은 공간의 문제를 체득하는 데 있으며 그 실제적 전개는 구조의 문제에 있다.

대학신문 기고문 및 인터뷰 기사, 노트 기록

金鍾瑛

무명정치수를 위한 기념비

김종영 교수의 작품 국제 콩쿨_{콩쿠르}에 입선

영국의 현대미술협회주최로 방금 개최 중인 국제조각《콩쿨전》에 서울대학교 미술대학 조각과 주임 김종영 교수의 출품작이 입선되었다는 통지가 지난 27일 전하여 왔다. 동 협회에서는《무명정치수를 위한 기념비 The Unknown Political Prisoner》라는 명제로서 전 세계 각국의 조각가들에게 출품을 약 1년 전부터 요청한 바 있는데 이에 출품한 작가의 총수는 약 사백 명에 달하였으며 국가별로 보면 약 오십 여 개국의 작가들이 응모하여 실로 전 세계적인 관심이 집중된 처음 보는 국제적 대《콩쿨》이었던 것이다. 특히 동 콩쿨의 심사위원은 각국의 대가들로 구성되었었으며 그 총책임자로는 영국의 유명한 조각가 Henry Moore 헨리 무어씨였다. 戰禍_{전화}에 짓밟히고 있는 이 나라의 예술가로서 이에 당당히 입상하였다는 것은 우리들의 가슴을 뜨겁게 하는 바가 있다.

當選당선은 요행 김종영 교수 談담

"그리 대단한 것도 못 되니 별로 자랑할 것도 없습니다. 그
저 요행이겠지요. 조각예술에 정열을 바치는 한 사람으로의 학
도에 불과합니다. 그러나 세계 수준을 돌파할 의욕만은 충분히
가지고 있습니다. 예술에는 국경이 없지만 예술 하는 사람에게
야 조국이 있는 이상 조국이 이런 처지에 있을수록 분투할 각오
와 태세를 더욱 굳게 할 뿐입니다."

『대학신문』 1953년 5월 4일

국전편감國展片感

국전에 관한 기사의 주문이 내게는 힘에 넘치는 과제다. 결
국 미술의 각 부문에 걸쳐 이 얘기이야기를 해야만 되니 내게는 그
러한 광범한 조예도 없었거니와 그러할 담력도 없다. 국전 조각
부의 심사에 참여하기는 했으나 남의 작품을 꼬느아서꼽아서 그
것을 제가끔 그 위치에 노이게놓이게 한다는 것이 무슨 독재와 같
기도 하고 내 눈을 의심하기도 하여 결국 자신을 심사하기에 더
바빴던 감이었다. 출품작가의 연령을 보면 20대의 중학생으로
부터 70대의 노년에 이르기까지 오십년이란 연분年分의 차를 볼
수 있는데 이 40, 50년이란 세월은 소위 현대미술의 혼란상이
극도에 달한 때고 보니 어쨌든 이 영향이 우리 국전에까지 파급
하여 양화洋畵와 조각彫刻을 진열한 방은 마치 근대와 현대미술의

조감도와 같은 감感을 준다. 각기 나이나 성미에 따라 제가끔 다른 형식을 선택할 것은 물론이려니와 한 사람의 작품이면서 하나는 피카소를 연상케 하는 추상적인 그림을 그리기도 하고 어떤 중견작가의 작품은 화면의 한 모퉁이에서는 인상파의 흔적이 거저 남아 있으면서로있으면서도 구석에는 큐비즘인지 뭔지 모르는 다른 경향을 가지는 이러한 혼란상을 볼 수 있었다.

동양화부나 다른 데서는 이처럼 심甚한 예는 없었으나 역시 각부各部를 통해서 현실과 시대에 직면하려는 의욕을 볼 수 있었으니 결국 이번 국전에서 상당한 고려를 요要하는 문제는 착란錯亂만을 정리하는 것이었다.

새것과 묵은 것의 대립이 어느 시대이고 없지 않았었고 보니 별로히별로 이상할 것도 없으며 더욱이 현대문화를 제대로 섭취하기에 너무도 우遇한 과거를 가진 우리로서 이러한 현상에 처하게 된 것은 오히려 당연한 일이라고도 하겠다.

특히 새롭기를 원하는 신진작가들에게 한 가지 지적하고 싶은 것은 아무래도 예술이란 기계제품이 아니라는 이 새삼스런 이야기를 끄집어내지 않을 수 없는 것은 남의 형식을 받아드리는받아들이는 그들의 태도가 나빼스기나쁘기 때문이다.

자신의 생리를 망각하고 남의 인격의 투영投影에만 쬬차다니는쫓아다니는 것은 무모하기 짝이 없는 일이며 도시도무지 작품을 무엇 때문에 제작하는지를 모른다고 볼 수밖에 없다.

자기自己를 키우기 위해서 남의 생활과 교섭을 갖는 것은 작가에게도 없을 수 없는 일이겠지만 그러한 大他的대타적 관계가 오직, 자기완성에 그 목적이 있을진대 왜 자기의 소김속임 없는

생리의 과정을 보여주기 위해서 노력하지 않는가. 예술가의 작품이란 정신의 행동에서 보여주는 생활에 소식에 지나지 않는 것이며 우리는 그의 작품에 나타난 어떤 이해의 심도라던가 또는 해결의 방법이나 양을 통해서 작가의 역량力量을 보는 것이다.

이러한 의미에서 작가의 제작태도가 좀 더 진지하여 인격의 완성을 위해서 지혜롭기를 바란다.

『대학신문』 1953년 12월 7일

「앙리 마티스」의 예술

4월이 중순이나 되도록 아직 봄을 대해 보지 못하고 있다. 굳이 봄을 보아야 하겠다는 것도 아니었는데 글을 쓰라는 요청에 못 이겨 「마티스」 화집을 들춰 보니 장장이 봄이었다. 역시 우리는 기쁘고 생생한 것이 좋은 것 같다. 지성은 현대인의 특권이고 무기이기는 하나 그것만으로는 어딘지 항상 불안하고 채워지지 않는 무엇이 있는 것만 같으니 아무래도 어떤 신체적인 무엇이 동시에 요구된다. 「앙리 마티스」의 예술에서 봄을 느끼게 됨은 이 요구가 채워지는 연고가 아닌가 한다. 그는 예술생활의 신조를 생명의 환희라고 했다. 이것은 결코 관능적인 향락을 말하는 것이 아니며 생활의 충실, 희망의 기쁨을 말한 것이니 이것은 다 인간의 행복에 있어서 결핍될 수 없는 요소들이다. 위대한 예술가면 의례으레 하는 말이지만 「마티스」 역시 인류의 행복

에 조금이라도 도움이 되게 하는 것이 자기의 사명이라고 했다.

우리는 그의 무수한 작품들을 보아 왔다. 현대의 풍속화라고도 할 수 있으리만치 생활을 그려낸 가지가지의 나상裸像이며 초상, 풍경, 정물, 이것들은 모두가 그의 애정의 기록이고 생활의 노래다. 간명한 선과 색채는 그의 총명을 말하는 것이지만 그러고도 체취를 느끼리만치 표현된 그의 감각은 조형의 대도大道를 잠시도 소홀히 하지 않는대서 관능에만 그치는 것이 아니고 우리의 정신을 지양시키는 박력을 가졌으니 여기에 대大「마티스」의 관록이 있는 것이다. 마티스는 피카소와 더불어 현대회화의 알파이며 오메가다. 개성적인 발전으로도 이 두 사람을 능가할 자가 아직도 없고 보니 20세기 회화의 주류인 포오비즘포비슴과 큐비즘은 마티스와 피카소에서 최대한의 발전을 보게 된 셈이다. 그리고 다음 세대의 아방가르드들은 이 양대 압력에서 벗어나려는 것이 필생의 과제가 되어 있었다 해도 과언이 아닐 만치 이 두 사람의 손은 현대미술의 전 분야에 걸쳐서 닿지 않은 곳이 거의 없는 것이다. 북 불란서 카로카토에서 출생한 것이 1869년이었고 인상파의 전성기에 자라나기는 했으나 그의 비범한 자질은 야수파라는 별명을 얻게 되었으며 단연 두각을 나타냈던 것이다. 선천적으로 침체와 퇴보를 모르는 활달한 그의 정신은 끊임없는 탐구로 더욱 빛나고 전 세계의 청년예술가들의 경모敬慕를 일신一身에 모으게 되니 현대화단의 왕좌는 마침내 그의 것이 되고만 것이다.

팔십이 넘은 고령이면서도 묵묵히 제작에 열중하는 그의 모습은 세기의 경이가 아닐 수 없다.

작가의 조형의식 빈곤

- 제3회 국전을 보고

하나의 미술품이 갖는 문화적 의의를 따지게 될 때는 개인의 제작품이란 것을 떠나서 대내적으로는 그 나라 문화의 특질을 보여주는 동시에 현실을 생활하는 태도라든가 정신적인 기능을 구체적으로 명시하는 것이어서 국가사회의 지혜의 척도가 되고 마는 것이며 대외적으로는 세계를 어떻게 이해하며 인류의 행복이 어디 있는가를 알리는 표식이 되어야 할 것이다.

횟수를 거듭함에 따라 국전에 대한 일반의 관심이 깊어가는 것을 볼 때 우리는 미술품이 국민들의 정신생활의 수요需要가 되고 있다는 것을 알 수 있으며 이것은 곧 문화가 높아가는 직접적인 계기가 되는 것이어서 크게 경하해야 할 일이다.

다행히도 금년 국전은 작년보담 나아졌다는 말을 듣게 되니 기쁘기는 하나 원래 학문이라든가 예술은 정치나 경제 같은 데 비해 그 성숙이 더딘 것으로 알려져 있으니 성급히 만족할 수도 없는 일이다. 세월이 갈수록 우리나라 미술인들의 기량이 높아간다는 것은 수긍할 수 있는 일이기는 하나 방금 개최 중에 있는 국전에서 오늘날 우리가 처하고 있는 현실을 제대로 파악하는 데서 정신의 실태를 설명하고 생활감정을 웅변해 주는 작품을 요구하는 것이 허용된다면 나는 무엇보담도 이러한 고도의 작

용을 가진 작품을 요구하고 싶다.

그러나 수백에 달하는 국전참가작품 중에서 가려운 데를 시원하게 긁어 주는 작품을 하나도 발견 못했다 것이_{발견 못 했다는 것}이 나의 솔직한 고백이며 물론 이러한 문제의 해결이 가능하기에는 기술과 정신의 어려운 수련을 거쳐야만 되는 것이고 보니 오늘날의 우리현실에서 그러한 난과제의 해결을 목전에서 구한다는 것은 지나친 요구라고 할는지도 모르겠으나 적어도 작가들의 노력이 예술의 본질적인 문제를 추구해 보려는 진솔성까지도 상실하고 있는데 대해서는 분노憤怒의 감정조차 갖지 않을 수 없었다.

내가 일찍이 타성惰性에서 아직 잠을 깨지 못하고 있는 일부 동양화를 가르쳐 하루에 두 번 맞는 시계라고 농담弄談한 일이 있었다. 즉 지침指針이 움직이지 않는 시계를 말한 것이다. 우연하게도 최근의 서양화가 사물을 추리적으로 설명하는 기법을 버리고 시각적인 리즘리듬을 생명으로 하는 동양화의 직관의 세계에 합치되는 경향을 비유해 본 샘셈인데 이것은 비단 동양화에 국한된 문제가 아니고 금년 국전의 각부에 걸쳐 이러한 타성을 볼 수 있었다.

원래 인간의 사회생활이란 습관이나 타성의 힘을 빌리는 면이 적지 않다고 보겠으나 예술가의 정신은 때로는 타성을 버리는 것이 생존과 직결되는 때가 있다는 것을 알아야 한다.

전통을 살린다는 것이 기껏해야 형식의 피상적인 답습에 불과하다면 전통은 거기서 끊어지고 만 것이며 고전의 가치란 것은 그것이 우리의 현실에 새로이 해석되어 가는 데서만 언재나

언제나 그 빛을 갖게 되는 것이 아닌가. 전통을 살린다든지 향토성을 높인다는 것은 실제에 있어 용이한 일은 아니다. 적어도 현대에 있어서는 그러한 향토성문제가 세계적인 성격을 띠게 되는 데서만 문화의 가치를 가질 수 있기 때문이다. 20세기 초두에 블란서_{불란서}를 중심해 발단發端한 소위 신흥미술의 영향으로 미술의 정치적 국경이 없어진 사실은 너무도 유명하지만 그 후 다시 2차 대전을 겪은 미술사조는 더욱 단일적인 성격을 갖게 되어 호불호 간에 전 세계는 동질의 과제를 공유하기까지 이르렀다.

이러한 정신의 포용성은 인류의 역사가 시작된 이래 처음 보는 경이驚異가 아닐 수 없으며 또한 수습하기 어려운 현대의 혼란성도 또한 여기서 발단되었다고 보겠다. 아무턴_{아무튼} 현대의 예술가들은 각자 국경을 초월한 공통의 현재를 살고 있다는 신념과 동등한 위치에서 자기들의 전통을 주장하고 제가끔 다 다른 발상을 하면서도 서로 통할 수 있는 세계적인 현실을 가지게 된 것은 좋은 일이나 이러한 현대적 사조를 잘못 인식하는 데서 또한 그것을 악용하는 데서 예술의 절조節操를 우습게 알고 문화를 모독하는 비행이 있지 않기를 원한다.

이상으로 나는 금년 국전에서 느낀 작가들의 조형의식의 빈곤을 지적하여 나의 소신을 간단히 피력한바 이지마는 그것은 오로지 작가들의 불성실이라기보담도_{보다도} 우리나라 문화생활의 전면적인 저조에 그 원인이 있지 않는가_{않은가} 한다.

먼저 우리는 건전한 세계관에서 길러진 조형이념을 갖지 않고서는 막대한 시간과 정력을 소비하는 작가들의 노력에 대한 충분한 성과를 거두기 어려울 것이고 문화의 낙오도 면키 어려

울 줄 믿는다. 국가에서 주재하는 전람회도 좋지만은 작가들의
제작의욕을 촉진시키는 의미에서 국력을 발동하여서라도 우수
한 외국문화의 교류가 하루바삐 있기를 제언하는 바이다.

『대학신문』1954년 11월 15일

泰西名作 紙上展 1태서명작 지상전 1 데세우스데세우스, THESEUS

대영박물관에는 파르테논 신전에서 나온 일군의 여신상과
두 청년 와상을 비롯하여 많은 희랍조각이 소장되어 있다. 파르
테논 신전은 희랍의 흥망이 좌우되는 페르시아 전쟁에서 승전
한 국민들의 감격을 기념한 신전으로서 기원전 447년에 기공하
여 15년 만에 완성된 대공사였다.

당시 26세의 조각가 피디아스는 전국의 건축가 조각가를
망라하여 이 국가적 대사업의 총지위에 당當했던 것이다. 고전기
희랍조각을 대표할 만한 前記전기신화의 人像인상들은 동 신전의
페리멘트페디먼트, 破風를 장식했던 것으로서 2,400여 년이란 장구
한 세월을 겪는 동안 마멸磨滅되고 상하기는 했지만 고대 희랍인
의 예지叡智를 짐작할 수 있는 전아典雅, 법도에 맞아 아담함한 작품들이
다.

그중「데세우스」는 수신인수獸身人首의 괴물 미노토로스미노타
우로스를 퇴치한 영웅이며 조각의 수족이 결손缺損되었을 뿐 비교
적 파손이 덜한 셈이고 또한 원작이 드문 희랍조각에서도 출처

가 확실한 원작이란 점에서 안심하고 감상할 수 있다. 왼팔을 집고짚고 몸을 일으키려는 청년의 육체가 시트의 부드러운 리즘리듬?과 대조하여 마치 바다나 산악을 연상할 만큼 풍부한 변화를 가졌다.

불과 五, 六5~6척에 지나지 않는 인체가 이처럼 장엄한 스케일을 갖는다는 것은 조형의 기술과 아울러 정신생활의 기반이 없이는 이루어지지 않는 것이다. 인체의 표현은 어디까지나 건축적인 균형에 입각해서 질서 있게 정리整理되었으면서도 형식에 굳어 버리지 않고 그렇다고 해서 희랍말기의 조각과 같이 기교가 감각적인 데에 흐르지도 않아 엄숙한 제약과 절조節操를 스스로 지니며 이성과 감성이… 아름다운 조화를 이루고 있는 데서 이 조각의 격을 한결 높이고 있다. 대체로 고대 희랍 사람들의 자연에 대한 태도에는 하나의 논리적인 천부天賦를 볼 수 있으니 이것을 희랍문화가 현대에 이르기까지 그의 생명을 잃지 않고 있다는 사실을 생각할 때 우연한 것이 아니란 것도 알 수 있을 것이다.

『대학신문』1956년 5월 7일

泰西名作 紙上展 2태서명작 지상전 2 미로밀로의 비너스

희랍조각에서도 가장 많이 알려진 말기의 작품이기는 하나 언제 보아도 싫지 않은 조각이다. 고전기의 작품을 근엄한 이성

적인 미라고 할 수 있다면 여기서는 어느 정도 관능적인 의도가 엿보인다고도 할 수 있다. 그렇다고 해서 문화가 발전됨에 따라 세련된 기법과 정밀한 관찰로서 다채로운 생활감정을 표현한 이 변모를 가지고서 우열을 논하기는 어려운 일이다. 그만큼 이 작품을 인체조각에 있어 기법이 정묘한 것이라든지 자연에 대한 정확한 관찰과 이해의 심도에 있어 고금에 류類를 보기 어려울 만큼 탁월한 경지를 보여주고 있다. 설사 이 작품이 관능적인 데가 있다고 하더라도 그것은 「생명의 미」 이외에 다른 아무것도 아닌 것이다.

기본적인 수법은 다분히 고전기 이후로 전해진 법칙을 따르면서도 표현은 훨씬 자유롭다. 조심스러운 운동이라든지 비례에 여유餘裕를 두지 않고 전체를 비교적 엄격하게 통일시킨 것만 보더라도 감각적인 흥미에만 시종始終하지 않았다는 것을 알 수 있으며 이렇게 절도를 숭상하면서 차디찬 대리석에 맥박이 놓고 방금 호흡이 계속되는 듯 한없는 생명을 갖게 한 데서 여러 가지 인체조각의 원칙과 비기秘技를 간직하고 있는 작품이다.

이 조각이 1820년 4월 8일 메로스MELOS 島民멜로스 도민의 손에서 우연히 발굴됨으로부터 당시 콘스탄티노플 주재 불란서 대사 리베에르의 손을 거쳐 루이 18세에게 헌납되기까지는 여러 가지 파란곡절이 있었던 모양이다. 지금은 파리 루브르 박물관의 지보至寶로서 소장되어 있으며 또한 美神미신의 상이 처음으로 파리에 나타나자 작품의 정체와 제작 연대를 밝히는 데 있어 여러 가지 설이 분분했지마는 결국 고전기의 품격을 갖춘 헬레니스틱Hellenistic 작품으로 기원전 3세기경에 제작된 미의 여신

아프로디테가 왼손에 사과를 쥐고 바른손으로는 옷자락을 가볍게 쥐고 있는 자세란 것으로 전하게 되었다.

『대학신문』1956년 5월 14일

泰西名作 紙上展 3태서명작 지상전 3 **그리스도상**
루우불루브르 미술관 소장

이 목조상은 십이세기 때 불란서 지방에서 만든 기독 책형 像磔刑像의 수부首部만 남은 것이다. 십자가에 못 박혀진 그리스도 상인데도 얼굴에는 괴로운 빛이 하나도 보이지 않는다. 오히려 그러한 현실을 일일이 괘념掛念하는 것 같지도 않고 단정한 풍모에는 어딘지 초인간적인 위엄이 보이기도 한다. 고대희랍조각을 보아 온 눈으로는 얼른 이해하기 어려운 조각이다.

로마 제국의 허영과 폭압에 시달린 그리스도교가 육신에 따르는 모든 것을 대소롭게대수롭게 여기지 않고 더욱이 인간을 만물의 척도로 한 희랍의 인간주의사상을 배척함으로서 오로지 천국만을 열망하는 중세기시대의 예술은 고대희랍과는 경향을 달리한 것도 당연한 일이다. 항상 신비로운 영감과 상징적인 동경에서 무상의 행복을 얻을 수 있는 그들에게 있어 입체적인 양감이라거나 실질적인 물체감을 기초로 한 형식의 완성만이 반드시 궁극적 목표가 될 수 없다.

그러므로 그리스도교미술은 인간의 정신면에 있어 또 다른

하나의 질서와 능력을 보여주고 있다. 가령 인체조각을 하더라도 논리적인 방법으로 현실을 대상으로 하는 것이 아니고 매양 직접적인 신앙적 발상에서 제작했기 때문에 까닭 모를 신비로운 선조線條라든가 또는 과감하게 단순하기도 하고 직관으로 비유도 하여 그런 데서 오는 상징의 세계는 다분히 형이상적인 요소要素를 갖여가져 이러한 심원하고 엄숙한 분위기가 오히려 지성으로 피곤한 현대인의 생활에 안식처가 되지 않을까 생각한다.

청명한 천부天賦에서 이루어진 고대희랍문화와 더불어 현대문화의 문주門柱가 되어 있는 그리스도교 정신의 편모를 중세기 小彫像소조상을 통해서 보기로 했다.

『대학신문』1956년 5월 21일

泰西名作 紙上展 4태서명작 지상전 4 빨작크상발자크상Balzac, 1898
로댕 作작

이 기념상이 완성된 것은 로댕 만년인 1898년이었다. 人像인상이라기보다 암괴岩塊와 같은 이 조각의 예술적 가치를 당시 일반사회에서 이해하지 못했던 것이다. 그래서 마침내 제작위촉자인 불란서문필가협회로부터 작품인수를 거절당하기까지 되었을 때 로댕은 비장한 태도로 「예술가는 여자와 같이 정조를 지켜야한다」고 부르지 졌다부르짖었다.

정밀한 관찰과 끊임없는 천착穿鑿으로 사실의 극치에 도달

297

한 로댕의 예술이 이 기념상에서 새로운 경지를 개척하게 된 것은 그것이 현대조각의 출발점이었다는 의미에서 우리는 다시 한번 그의 업적에 경의를 갖지 않을 수 없다.

과연 조각의 세계는 物形물형의 묘사에 있는 것은 아니었다. 입체를 형성하는 괴는 그 자체의 고유한 감각을 갖는 것이고 이 괴를 구체적인 자연의 존재로 보여주는 데서 어떤 생명을 발견하는 것이 조각의 시초이기도 한다하다.

로댕이 그의 일생을 바쳐 개척한 새로운 조각의 출발점 그것은 또한 인류가 처음으로 조각을 발견한 그 장소였던 것이다.

『대학신문』 1957년 11월 11일

泰西名作 紙上展 5태서명작 지상전 5 헤라크레스헤라클레스

부우르델부르델 作작

더위에 못 견딘 「헤라크레스」가 원정 도중 태양신을 토벌하는 장면이다. 지금 같으면 아마 로켓트라도로켓이라도 발사하는 기백으로 태양을 향해서 활을 쏜다.

부우르델 일대의 명작인 동시에 20세기 조각의 특성을 이미 이 작품에서 뚜렷이 볼 수 있다.

사물의 세부를 생략하는 반면에 견고한 입체를 구성하고 또한 부분과 부분과의 관계를 수학적으로 계산함으로서 조각의 공간적 효과를 확대시키는 제작태도. 이러한 조형이념은 현대예

술에 있어 중요한 과제의 하나로 되어 있는 것이다.

이 작품에서 부우르델이 의도한 바를 측정하려면 이와 동일한 테마의 희랍조각을 비교해서 보면 쉽게 알 수 있겠으나 그럴 여유가 없으니 또 하나의 방법으로 실제의 인물이 이와 같은 포오즈를 했다고 하고 양자를 비교해 보라.

아무리 우수한 육체를 가진 청년일지라도 이 작품에서 보는 바와 같은 광대무변한 공간이며 다이내믹한 입체감에서 오는 박력을 당할 수 없을 것이다.

이외에도 우리는 흔히 조각의 명작이 실제 인물보담 위대하게 보이는 경험을 갖는다.

『대학신문』 1957년 11월 18일

泰西名作 紙上展 6 태서명작 지상전 6 가족상

영국 헨리 무어 作작

현대작가는 희랍 이후로 오랫동안 사용해 오던 자尺를 쓰지 않고 있다. 그것으로는 도저히 현대인의 생활감정을 측량할 수 없기 때문이다. 그래서 지성의 적극적인 참가와 더불어 예술가는 각기 자신들의 마음의 척도를 사용하기에 이르렀다고 보겠는데 현대미술의 난해성이란 것도 대체로 여기에 기인한 걸로 안다.

이「가족상」도 그러한 예의 하나로서 사람으로 보기에는 심

甚히 괴상하다.

그러나 작자 헨리 무어는 대담한 결의와 이루 헤아릴 수 없는 심정을 정리하기에 비상한 노력을 했을 것이다.

마침내 그는 예술의 깊은 내면성을 획득하였고 영원에의 염원과 더불어 인간에 대한 장엄한 애정을 보여주는 데 성공했다.

그런데 이러한 노력이 어디까지나 물질이 갖는 감각적 세계에서 이루어졌다는 것을 명심할 필요가 있다.

이것이 현대조형미를 이해하는 데 있어 가장 중요한 사실이기 때문에.

『대학신문』1957년 11월 25일

泰西名作 紙上展 **7**태서명작 지상전 7 「**인체의 결정**結晶」

독 한스 아르프 作작

명제를 「인체의 결정」이라고는 했지만 인체가 갖는 비례의 제약에서 완전히 벗어나 직관에 의한 추상적 질서를 표현한 작품이다. 20세기에 들어와 사물을 분석하고 종합하는 예술가들이 과학적 태도가 조형미의 본질을 구명究明하는 데 있어 중대한 계기가 되었던 것은 주지의 사실이며 현대 추상예술의 발전도 역시 이러한 과학적 정신에 기초를 두고 있다.

이 작품에서 보는 바와 같이 무기적인 단순한 곡선에 의해서 무명의 생명체를 만들어 낸 아르프의 솜씨는 시험관 속에서

미구未久의 생명이 제조될 것이라는 과학자들의 장담을 연상케
한다.

이러한 예술이 종국에 무엇이 될지는 모르겠으나 어쨌든
이처럼 단순한 형체가 어떤 생명체가 갖는 모든 유기적 조건을
구비하고 있다는 것은 이 작가의 비범한 역량을 말하는 것이겠
지만 예술이 이렇게까지 되는 데는 무수한 사상捨象이 추상에 따
르듯이 현실에 대한 철저한 부정과 환멸幻滅이 있어야 한다. 아르
프는 1차 대전 직후 유럽 일대를 휩쓴 다다이즘 예술의 창시자
의 한 사람이다.

『대학신문』 1957년 12월 9일

이념상으로 본 동양미술과 서양미술

김종영(미대 조교수)

현대미술이 희랍문화의 전통에만 만족하지 않고 적어도 기
원전 2천년 혹은 그 이상의 석기시대의 인류유적에까지 관심이
뻗쳤다고 보면 이것은 확실히 인간정신의 근원으로 복귀하는
과정으로 보겠는데 태고의 인류문화는 극히 소박한 대자연관계
이기는 하나 단일상태에 있었을 것이니 이러한 정신의 복귀가
성취된다면 앞으로의 인류문화는 한층 높은 차원에서 단일의
세계사가 이루어지리라고 보겠다.

동양미술과 서양미술이 언제부터 그 성격의 차이를 드러내

기 시작했는지는 모르나 희랍미술이 뚜렷한 하나의 이념을 형성한 것과 같이 동양미술에 있어서도 독자의 이념에서 고도의 문화를 형성한 것만은 사실이니 이러한 모든 문화사와의 관련에서 보지 않으면 무의미한 것이고 비단 동서양미술뿐 아니라 모든 지역의 특수성이란 것이 세계적인 보편성에 참여하여야 할 것이다.

이러한 보편성에 하등의 관계를 갖지 않는 단순한 개별은 전연 문화적 의의를 가질 수 없는 것으로 보아도 좋을 것이다.

보편성에 기반을 둔 특수성만이 후일 세계문화사의 가치를 높이는 역할을 하게 될 것이며 동서양미술이 이러한 세계적 자각에서 明日명일을 지향한다면 인류는 한층 높은 단계에서 하나의 세계미술을 가지게 될 것이다.

서양미술이 장구한 세월을 두고 사물을 기록하는 임무와 감동시키는 이중의 역할을 해 왔고 특히 희랍문화의 논리성은 사물의 객관적 모사에 최적의 방법을 제공하여 근대에 이르기까지 그 위력을 발휘하였던 것이다.

그러나 현대지성의 능력은 이러한 논리적 방법에 의해서 화면을 채울 수 있는 자연의 사실寫實 여부를 넉넉히 계산하고 있다.

그리고 화면 밖으로 뻗는 표현의욕에 대해서는 새로운 방법을 고찰하지 않을 수 없게 되었으니 이렇게 궁지에 빠진 서양미술이 예술의 활로를 개척하는 데 있어 일찍이 달관에서 자적自適•해 오던 동양미술에 대한 관심이 높아간다는 것도 생각할 수 있는 문제이다.

추상미술의 이론이 자연주의에서 인상주의를 거쳐 입체파

에 이르기까지의 즉물적 사실을 배척한 것은 현대지성의 극히 자연스러운 명령이겠고 현대미술의 추상적 능력이 동양미술에의 접근을 위한 교량적 역할을 하고 있는 동시에 새로운 세계를 위한 터전이 마련된다고도 볼 수 있다.

서양미술의 이러한 최근의 동향을 통해서 볼 때 이번 미네소타대학의 교환전에서 본 바와 같이 대부분의 작품이 추상예술이었다는 사실을 우연한 것으로 보고 싶지는 않다.

국제간에 작품을 교환함에 있어 상대방에 대한 신뢰란 것이 없을 수 없겠고 상호간 신뢰와 이해를 갖는 데서 또한 후일이 약속될 수도 있을 것이다. 듣는 바에 의하면 구미의 오리엔탈리즘이 상당히 득세하고 있다고 하며 그들의 동양미덕에 대한 태도가 결코 피상적인 이국취미에서 끝이는 것이 아니고 정신생활의 개척을 위해서 진지한 탐구에 집중하고 있다는 것은 그들의 작품이 웅변하고 있다.

합리주의문화에 권태를 느낀 서양 사람들로서는 동양의 南畵남화에서 보는 소탈한 자연관조에 매력을 느끼는 것도 당연한 일이다.

동양 사람은 일찍부터 사물의 개체적인 객관성에는 별로 집착하지 않은 반면에 전체적인 질서를 직관에 의해서 파악했고 사물과 사물과의 관계에 대해서는 항상 심안으로 보아 왔던 것이다.

• 무엇에도 속박東縛됨이 없이 마음 내키는 대로 생활生活함.

이러한 동양 사람의 특성은 대체로 내성적이기는 하나 우주의 본질에 대해서 일찍부터 개안했다고 보겠고 서양문화의 논리적인 축조성에 비해서 전체적인 리듬리듬?에 대한 감성과 초월적인 상징을 가지고 있다.

물론 이러한 동양정신은 주로 서예와 남화에서 최고의 경지를 볼 수 있는데 현대 서양미술의 정신적 경향이 주로 사물과 사물과의 관계와 전체성에 집중되어 상징을 회복시키고 있는 감을 주고 있는 것을 볼 때 확실히 지금까지의 결핍을 충족시키는 것이라고 아니할 수 없을 것이다.

이러한 현대미술의 특징은 다분히 동양의 고대 사상에도 통하고 있어 가령 장자가 도를 말했을 때 곤충이나 식물이나 분뇨에도 도가 있다고 하고서 그러한 사소한 모든 사물을 통해서 일찍이 동양 사람들도 대자연의 생성원리나 우주의 질서를 보아왔던 것이다.

그러나 우리는 성급히 동서미술의 융합이란 것을 생각해서는 안 될 것이다. 원래 동양미술의 결함은 서양적 지성이 부족한 데 있다고 보겠는데 이것은 서양미술이 동양적 직관성이 없는 이상으로 큰 결점이 되어 있어 우리는 우리의 부족을 채우는 데 있어서도 서양사람 만큼 적극성을 띠지 못하고 기성既成형식을 아직도 반복하고 있으니 반복이란 것에서 형성의 모방을 제외하면 남는 것이 무엇이겠는가. 이러한 매너리즘이 지양되지 않는 한 동양미술의 전진이란 것은 바랄 수 없을 것이며 과거에 빛나던 문화가 인류의 복지福祉를 위해서 회복되지 못하는 불행을 초래할 것이니 여기에 대해서는 우리의 맹성猛省, 깊은 반성이 있어

야 할 것으로 본다.

한편 서양미술의 결함에 대해서는 앞서 언급한 바도 있지만 이십세기의 지성이 끝내 지성에 의해서 조종되는 한 영영 동양사상의 핵심은 파악하지 못할 뿐만 아니라 위기에 처해 있는 현대인간 자체의 생명의 활로를 개척하기 위해서도 좀 더 진지한 탐구가 필요할 것이며 이러한 한동안의 수련기가 경과한 후에 비로소 동양미술과 서양미술은 인류문화사에서 찬연한 빛을 회복시킬 수 있으리라 본다. (끝)

『대학신문』 1958년 6월 9일

제7회 국전평 조각부
작품의 다양성은 좋은 현상 빌려 쓸 착각은 시정해야 할 일

현대의 미술이 세계적 현실에서 고립할 수 없다는 데는 우리나라도 예외가 될 수는 없다.

금년 국전 조각부에서 볼 수 있는 다양한 작품형식도 작가들의 국제적 관심을 보여주는 하나의 현실 문제로 취급되어야 할 것이다.

그러나 우리는 작품을 대할 때 입지적_{入地的} 이유에서 그러한 형식의 진실성을 묻게 되는데 작가는 여기에 대해서 관람 대중을 충분히 납득시킬 수 있는 제작상의 필요성을 보여주어야 할 것이다.

관람자의 정당한 주장이 작가에 있어서는 준엄한 현실이 되어야 할 것이고, 제작 활동이란 것도 항상 이러한 비판 위에 놓여 있다는 것을 자각할 필요가 있다고 본다.

작품 이전에 작가의 양심적 사고思顧는 작품을 중간에 두고 작가와 대중을 연결시키는 결정적인 계기가 되는 것으로 볼 수 있을 것이며, 만약 이와 같은 작가의 주主로 정신적 활동이 결여될 때는 관람자와의 인연이 보장保障될 수도 없을 뿐 아니라 그의 작품은 한갓 허식에 지나지 않는 것으로 보아도 좋을 것이다.

예술품의 형식이란 작가와 사회와의 동화작용에서 이루어진 결정체로서 흔히 우리는 어떤 특정의 예술형식을 통해서 그 시대정신의 최대공약수를 발견하였다. 이집트의 형식, 그리스의 형식은 이것을 웅변하고 있다.

하나의 진실한 사실에는 거기에 따르는 형식이 필연적으로 생긴다는 것이 상식이겠는데 잠깐 빌려 쓸 수도 있다고 착각하는 데서 난센스가 시작되는 듯하다.

아름다운 형식을 갖고자 하는 것은 누구나 원하는 바다. 그러나 그것이 작품의 생사에 관한 것이라고 볼 때 우리는 그의 선택과 최종의 결정에 앞서 현명한 지혜가 필요하다는 것을 제언한다.

김종영(미대 조교수)
『대학신문』 1958년 11월 7일

대상은 개체의 생명만이 아니다

- 무한한 욕망에 허덕이는 것이 현대미술

우리는 미술사상에서 한 시대의 생활의식을 대변하고 있는 많은 미술 사조를 볼 수 있다.

예를 들면 근대의 자연주의 사조이나 좀 더 올라가서 바로크 사조 같은 것은 미술사상에서도 뚜렷한 양식을 이루었다고 보겠는데 이렇게 한 시대에 획을 그은 미술 양식은 그 발상지를 중심해서 정치적으로나 문화적으로 서로 관계를 갖고 있는 다른 국가사회에까지 전파가 되어 마치 생물의 분포상태와 같은 이 사실을 역사가 경과된 오늘날 우리는 마치 파노라마를 내려다보듯이 역력히 보고 있다.

이러한 문화의 소장消長*은 시대가 지난 다음에야 비로소 명백해지느니만치 아직 발전도상에 있다든지 일반적인 관점에서 종결을 보지 못하고 도태와 세련이 진행되고 있는 동안에는 누구나 그 성격이나 전체적인 윤곽을 파악하기 어려우리라고 생각된다.

즉 현대미술이란 것도 아직 이런 상태에 놓여 있다고 보겠는데 무수한 형식이 공존하고 있는 현대미술의 본질이 용이하게 구명究明되지 않는 것도 이러한 이유일 것이다. 과장해서 말한다면 유사 이래로 인류가 남겨 놓은 모든 경험이 이십세기란 그

● 쇠하여 사라짐과 성盛하여 자라감.

릇 속에 침전되어 이 누적과 혼돈의 한계는 측량하기 어려운 상황에 놓여 있으니, 이것이 현대인의 정신적 허탈이 아니고 지성의 포용력이라면 과연 현대의 지성에 의해서 이 혼돈이 어떻게 정리가 될는지 심히 의아스럽다.

현대미술에 있어 추상적 관념이란 것이 보편적으로 작용하고 있는 데서 추상이란 말이 마치 현대미술의 대명사와 같이 쓰여지고 있는 감을 주는데 역사상 과거에도 유난히 현실을 추상했던 시대를 볼 수 있다. 고대 이집트가 그러했고 중세 기독교미술도 그 예에 들어갈 수 있다고 보겠다. 이집트가 자연의 위력에서 인간을 초월했고 중세가 종교적 위력에서 현실을 초월했듯이 이십세기의 과학은 확실히 인간을 멸시할 만한 위력을 가졌다고도 보겠다.

그러나 인간이 인간을 공공公公히 멸시하고 있는 이 몰인정이 영원히 계속한다는 것도 곤란한 문제이기는 하나 과거의 예를 보면 인간은 지구와 더불어 자력磁力이 있어 인간이 자신을 거부하고 이탈했다가도 조만간에 다시 되돌아오기 마련일 뿐 아니라 인간의 생명과 육체는 우리의 영원한 동경이겠고 이 향수와 애착에서 인간은 벗어날 수 없는 것이다.

조각은 기술상의 제한에서 생명의 표현이란 것이 이 예술의 주요한 과제로 되어 있는 동시에 조각을 이해하는 데 있어서도 항상 생명감이란 것이 중개의 역할을 해 왔던 것이다. 따라서 조각의 테마가 주로 인체나 동물에 국한되다시피 된 것도 이러한 까닭이겠는데 그러한 의미에서 지극히 인간적인 예술이라고도 할 수 있었다.

그러던 것이 이십세기에 들어와 즉물적 사실에 대한 관심이 희박해짐에 따라 조각의 대상은 반듯이_{반드시} 어떤 개체의 생명만이 될 수는 없었다.

회화와 더불어 추상이 가능한 만큼 조각의 형체는 사람이나 동물의 생명의 조건에서 벗어나게 되었고 구성과 비례가 작가의 머릿속에서 계산이 될 뿐 아니라 '생명'이란 것마저 작가의 장중掌中에 들어오고 말았다.

생각하면 대단한 권력을 획득한 셈이다.

현대미술의 혼돈과 방황은 이 무제한의 권리를 얻고서부터이겠고 아무리 해도 채워지지 않는 욕망에 허덕이고 있는 것이 또한 현대미술이 아닌가.

『대학신문』 1959년 10월 26일

믿음직스런믿음직스러운 **창작태도**

- 예술의 성장과 대상의 이해에 노력하라

우리나라에서도 이젠 조각예술에 대한 인식이 높아진 것만은 사실이며 학내에서도 조소과 학생들의 진지한 향학열이 날로 더해 가고 있으니 조형예술의 일익一翼을 차지하고 있는 이 분야가 크게 발전될 날도 멀지 않으리라고 본다.

그러나 이 입체의 예술은 제적제작? 과정이 무척 힘들기 때문에 성장이 더딘 것으로 알려져 있는 만치 노고를 겪지 않고서는

도저히 성공을 바랄 수 없다게없게? 되어 있다. 긴 제작 시간이 끝날 때까지 모티브에서 얻은 감동을 생생하게 그대로 가진다는 것은 결코 용이한 일이 아니다. 이것이 목재나 석재가 되면 더욱 세밀한 계획과 인내가 필요하다. 그러므로 조각예술의 매력은 실상 노작勞作의 소산이란 데에 있는 것으로 보는 이도 있다.

이러한 의미에서 각 학년 조소과 학생들은 이번 학기의 노력에서 조각예술이 과연 어떻다는 것을 이해하는 데 크게 도움이 되었으리라고 보며 작품전시장을 교육의 연장으로 아와주었으면알아주었으면? 좋겠다. 그러나 이 장소가 일반사회에 공개장곧공개 장소?이니만치 각자의 작품이 엄정한 비판의 대상이 되어 있다는 점에서 또 하나의 교훈을 받은 셈이다. 불안, 회의, 기대. 이것이 다 자기를 아는 데 필요한 경험이다. 이 긴장의 시간에 될 수 있으면 하나하나의 작품을 평했으면 좋겠으나 지상으로는 불가능할 것 같으니 우선 각 학년의 특색과 경향을 말해 보는 것으로 그치기로 하겠다.

각 학급을 통해서 가장 안정된 태도를 2학년에서 보았다. 두상이라는 기초과정이기는 하나 작품의 비중은 무거웠고 견실하다. 다소 극적인 효과를 의도한 몇 사람을 제외하고 대부분 모델을 추궁하는 진지한 태도가 믿음직하다. 자연에서 많은 지식을 얻는다는 것은 조각의 비밀을 아는 가장 첩경이 되는 것이다. 이러한 점을 버리지 않기를 부탁한다.

3학년의 입상은 대체로 힘에 겨운 감이 있다. 처음 대하는 과제이니만치 무리도 아니겠지만 좀 더 대상을 이해하는 데 노력해주기를 바란다. 이 교실의 약 반수를 차지하고 있는 여학생

들이 당당한 대결은 미대 불멸의 전통이 될 것을 확신한다.

4학년들의 작품에는 최고학과이니만치 역시 종합적인 역량이 보인다. 여기서 한번 자기의 예술이 어떻게 성장해 가고 있는가를 냉철히 반성해 볼 필요가 있다고 본다.

예술작품이란 것이 작가의 그 인격을 말하는 것이라면 자기를 기르기 위한 정신적인 노력이 기법의 수련에 항상 병행해 나가기를 바란다. 끝으로 각 학년을 통해서 비교적 우수한 작품을 지적하면 2학년의 신덕재, 유원대, 김화자, 김태열의 두상. 3학년의 조환 〈mademoiselle마드모아젤〉, 홍은숙 〈여인입상〉, 이종성 〈K양〉, 4학년의 란상은 〈작품B〉, 최승력 〈수평선〉, 황하진 〈젊은 어머니〉 등이다.

『대학신문』 1961년 6월 19일

수필 - 현대미술과 인체미

회화나 조각의 기법을 습득하기 위해서 인체모델을 사용하는 것은 어디서나 필수적인 과정으로 되어 있는데 이러한 학습방법은 이미 르네상스 때부터 시작되었던 것이고 현대에 이르기까지 그대로 답습하고 있는 것이다.

서양미술의 테마가 대개 인물이었다는 것은 고대 이집트미술이 그러했고, 그리스미술이 그러했고, 르네상스 이후로 근대에 이르기까지 유럽을 중심한 서양미술은 다양한 인체미술의

극치를 이루었다.

인간을 찬양하고 인간을 비판하고 인간을 기록하는 미술이었던 것이다.

이러한 시대의 예술가들은 그들의 예술적 진실에 도달하는 길이 비교적 단순했다고 볼 수 있겠으나 그 반면 작품은 지극히 정묘精妙하였다.

그러던 것이 19세기 말을 전후하여 미술가들의 눈이 차츰 달라지고서부터는 인체를 통해서 사물의 광범한 질서를 파악하려고 했고 물체에 대한 원칙과 표현력의 기초를 여기서 습득하기 시작했다.

즉 물체의 일반적인 균형과 비례며 구조에 관한 판단이며 유기적인 종합성 같은 것을 인체에 의해서 이해하게 되었다.

따라서 인체는 모든 자연물 중에서도 가장 많은 미적 요소를 갖고 있다는 결론을 얻을 수 있겠는데 그럼에도 불구하고 현대미술에서는 과거 어느 때 보담도 인물이 차지하는 비중이 크지 못할 뿐 아니라 인체에 대한 관념도 일반적인 약속을 벗어나 제가끔 다른 이미지를 갖고 있다.

세잔느, 고갱, 수우라쇠라, 부르델, 아르키펜코 — 이들은 아름다운 인물을 그린 것이 아니라 아름다운 작품을 제작하기에 열중하였고, 아름다운 작품을 위해서 미적 요소를 발견하기에 여념이 없었다. 마침내 세잔느는 모든 물체는 원과 원추와 원통형으로 환원할 수 있다고 했고 이것은 그대로 인체에도 해당되는 말이다.

그 후로 우리는 기하학적 형체로 된 기계와 같은 인간상을

허다히 보아 왔다.

즉 미적 요소란 것을 적출하여 그것을 특정의 방법에 따라 종합 구성한 것인데 이러한 현상은 마치 음식물이란 인체에 필요한 각종 영양분이 들어 있는 물질에 지나지 않으며, 고기를 먹는 것이 아니라 지방과 단백질을 먹는 것으로 되어 있는 영양학적 사고와 같은 이론이 될 것이다.

앞으로는 정체불명의 영양소를 조제한 합성 식품을 먹고 살는지는 모르나, 예술은 이미 합성 미술이나 음악이 생긴 지도 반세기가 된다.

이 합성예술에 대해서 외면하는 사람들의 불만이란 것은 도대체 그것이 무엇인지 정체를 알 수 없고 아름답지도 즐겁지도 않다는 것이다.

마치 합성 화학 식품에서 미각의 즐거움이라든지 충복充腹감이라든지 시각에서 오는 식욕의 유발을 느끼지 못하는 불만과도 같을 것이다.

쓰다 보니 현대미술의 시비是非점을 건드리게 됐는데 정신이 육체와 무관할 수 없는 것이라면 비록 마음을 기르는 예술품일지라도 인체의 본능적인 정당한 욕구는 채워져야겠고 예술가는 항상 인간의 욕구가 무엇인가에 대해 면밀한 탐색과 반성을 해야 할 의무가 있다고 본다.

『대학신문』1967년 5월 15일

인터뷰 - 회갑기념 첫 개인전 가진 김종영 교수

미대학장을 지낸 조각가 김종영 교수가 지난 11일부터 16일까지 신세계화랑에서 회갑기념 첫 개인전을 열었다. 한국 조각계의 거인이면서도 과작寡作의 작가로 알려진, 묵묵히 작품제작에만 전념하는 김 교수의 근간의 작품세계를 한눈에 볼 수 있다는 점에서, 이번 초대전의 의의는 크다.

미대 조소과 동문회의 주최로 이루어진 이번 전시회에 내놓은 작품은 나무·돌·청동 등을 재료로 한 30점.『65년 이후 10년간 내 일상생활의 기록』이라고 김 교수는 설명한다.

금년이 회갑이시라니까 적어도 40여 년간 작품생활을 해온 줄 압니다만, 이번이 첫 개인전이 되신다고.

"부끄럽습니다."

59년 月田월전 장우성과 2인전을 연 후 국전심사위원으로 초대작품을 출품하고 그 밖에 상파울로상파울루 비엔날레 등 몇몇 국제전과 국내전에 작품을 내놓았을 뿐이다.

김 교수의 이러한 외고집에 가까운 자기현自己顯·불기피不羈避증(?)은 곧 그대로 그의 생활신조요 예술정신이기도 하다. 평자들은 그의 작품을 "최소의 표현으로 최대의 효과를 얻은 극도의 금욕주의적 절제의 결과"라고 평한다. 그리고 자신의 말대로 김 교수에게 있어서 작품은 곧 "일상생활의 기록"이요 예술은 생활인 것이다.

이번 전시회의 작품들의 일관된 주제라면.

"내가 보는 생활과 자연의 현실을 소재로 하면서 그것을 통찰 초월해서 새로운 질서를 형성하려 했습니다. 작품을 보는 이가 뭔가 마음이 채워지는 게 있으면 그것으로 내 작품은 성공한 것입니다."

이 작품들에 구태여 제목을 붙인다면 〈생성〉, 〈성장〉 정도가 될 것이라고 김 교수는 덧붙였다.

모뉴먼트 건립에도 극력 손을 안 대시고, 더욱이 작품을 판매하시는 일이 없다고 들었습니다.

"다른 사람은 몰라도 나는 예술을 상행위로 생각하고 싶지 않습니다."

작품을 상품화하기 싫다는 말씀이지만, 예술가도 먹고는 살아야 할 것이고, 작품 판매는 예술가에 있어서 가장 정상적인 생활수단이 아니겠습니까?

"먹고살기에는 교수 월급으로 충분합니다. 나는 작품을 만드는 것, 즉 나의 생활을 돌멩이 위에 혹은 나무 위에 기록해 가는 것만으로 하늘이 내게 준 축복이라고 생각하고 있습니다. 이 위에 돈을 바라는 것은 과욕이죠."

지금은 교수로서 작품의 판매대가가 없더라도 수입이 있지만 만일 다른 직업이 없었을 경우에는 어떻게 했겠느냐는 물음

에 그건 그때 가서 생각해 봐야 할 일이라고 대답한다.

일생동안 조각을 해 오시면서 조각을 통하여 도달하신 진리랄까, 귀착점 같은 것은.

"그것은 인류애입니다. '베토벤'은 죽을 때 자신을 '인류를 위하여 포도주를 만드는 사람'으로 표현했다지만, 내가 작품을 하는 것도 인류에 대한 사랑의 발로, 이것 이외의 아무것도 아닙니다."

자신의 완성된 작품을 보면서 느끼시는 점은.

"항상 불만이죠. 좀 더 나은 작품을 만들기 위해 항상 쫓기고 있습니다."

그래서 40여 년의 작품 생활 중 별달리 내세울 만한 일화도 없이 오직 시간만 나면 망치를 잡는 게 일이라고 한다. 그게 '운동도 되고 좋다'고.

오늘의 미대생들은 공부도 열심히 하고 재주 있는 사람도 많지만, 그걸 더 키워 가려면 그들에게 영향을 미칠 수 있는 위치에 있는 선배 스승들이 더 노력해야 할 것이라고 말하는 김 교수는 자신도 젊었을 때는 '로댕', '부르델', '마이욜_{마율}' 등에게서 영향을 받았다고 술회한다.

이번 전시회로 '오랜 마음의 부담은 던 기분'이라고. 앞으로는 좀 더 자주 전시회를 가질 생각이 없느냐는 물음에 '작가는 작품의 수량을 늘리는 것이 일이다. 첫째 목적은 작품을 만드는

일이고, 전시회는 그 결과일 뿐'이라고 말한다.

『대학신문』1975년 11월 17일

인터뷰 – 예술원상 수상한 김종영 교수

"상에는 별로 관심이 없는데…. 그러나 이번 수상을 나의 작
품에 대한 격려로 생각하고 추천해 주신 여러분께 감사드립니
다."

예술원상 공로상을 수상한 김종영 교수(미대 조소과)는 '과일
나무에 상을 준다 해서 과일이 열리는 것과 무슨 상관이 있겠느
냐'고 자신의 창작활동을 수목의 결실에 비유하면서 퍽 겸손해
한다.

"올해 6월까지는 꾸준히 작품 활동을 하여 5, 6점 정도 제작
했지만, 그 뒤로는 건강이 좋지 않아서 별로 하지 못했어요. 정
년 퇴임을 맞는 80년까지는 열심히 해 볼 생각입니다."

김 교수가 다루는 소재는 특별히 한정되어 있지 않고 천지
만물, 우주, 삼라만상 등 모든 영역에 걸쳐 있는 것이 특색.

작품의 재료로는 돌과 나무를 즐겨 쓴다고.

김 교수는 '예술은 사물을 관찰하고 느끼며 천지만물을 관
조하는 활동'이라고 그 나름의 예술관을 피력하며 학교, 집, 나
무… 어떤 사물에서도 권태라고는 느껴본 적이 없다고 말한다.

"조각은 즉흥적으로 되는 예술이 아니고 작품 구상에서부

317

터 재료, 크기의 결정까지 세심한 신경을 써 가며 작품을 만들지만 막상 완성된 뒤에는 어딘지 미흡해서 만족을 느껴본 적이 없어요."

40여 년 간 조각을 해 오면서 75년도의 회갑기념전을 포함해 개인전을 두 번밖에 하지 않은 김 교수는 앞으로도 개인전을 열고 싶지만 여건이 되지 않을 것 같다고 어딘가 섭섭해 한다.

'예술가의 말은 작품이 대변한다'고 말하는 김 교수는 그 때 문인지 기자의 질문에 거의 단답식으로 짤막하게만 말씀하시며 '요즈음 사람들은 말하기를 너무 좋아하는 것 같다'고 사고는 빈곤하고 '말 많은 사람들'에게 일침을 가하기도 했다.

김 교수는 우리나라 조각계의 앞날을 전망, 젊은 작가들이 활동적이고 노력도 많이 하고 있으며 점점 발전해 나가고 있다고 말했다.

근 30년간 본교에 재직하면서 미대학장을 지내기도 했고 많은 제자를 양성, 지금은 제자들이 모두 교수로 활약하고 있다고 흐뭇해 하는 그는, 가르친 자들을 만날 때 가장 보람을 느낀단다.

김 교수는 슬하에 7남매를 두었으며 그중 둘째 아들은 아버지의 대를 잇는 조각도라고.

『대학신문』1978년 8월 28일

인터뷰 – 초대전 여는 김종영 교수

'적어도 대학생이면 예술작품에 대한 이해가 조금은 있어야겠다'며 '그래도 지금은 전반적인 문화수준이 향상되어 옛날보다는 그 의해_{이해?}의 속도가 빨라진 것 같다'고 말하는 김종영 교수는 지금 덕수궁 국립현대미술관에서《작품초대전》을 열고 있는 관계로 무척이나 바쁜 중이었다.

서구의 근대조각의 이론과 기술을 도입함으로써 삼차원적 예술의 탐미추구에 새로운 장을 열어 주고 초창기 조각계를 형성시키는 데 지대한 공헌을 한 김 교수는 '인체를 중심소재로 했던 초기 조각에서는 작업의 폭을 넓힐 수가 없어서 내면적인 이미지를 충분히 전달할 목적으로 추상조각에 손을 대었다'면서 지금 이것을 전공하는 후배들에게 '너무 형식에만 관심을 쏟게 되면 예술의 깊이가 얕아지므로, 어떤 사물에 대한 폭 넓은 이해로써 작가 정신을 구현할 수 있어야 할 것'임을 강조했다.

국전 초대작가이며 심사위원인 김 교수는 국민훈장 동백장, 한국예술상 등 여러 상을 수상한 경험이 있으나 '원래 예술가에게는 상이 없다'고 전제하면서 '씨를 뿌린 나무에 열매가 맺듯 그렇게 순리대로 작품이 제작되면 그것 이상으로 좋은 상은 없을 것 같다'고 말했다.

〈작품 78-22〉, 〈작품 58-2〉 등 1백 점이 넘는 조각작품을 전시 중인 김 교수는 '작품을 완성하고 난 후 항상 미흡하다는 생각이 들게 되어, 다음 작업을 할 때는 더 많은 정성을 기울이게 되는 것이 조각작품을 제작하는 것에서 얻는 가장 큰 보람'이

라고 말하면서 '예술을 창조하는 일은 기술만 문제가 아니라 시간과 노력이 동시에 요구되는 힘든 일'이라며 예술작품 제작에 따르는 고충을 이야기했다.

　또 '예술가는 자기 예술에 대해서는 최대한의 자부심을 갖되, 인간적으로는 절대로 겸손, 인자해야 한다'면서 '먼저 眞·善·美·勇진선미용의 인격을 쌓는 일이 중요하다'고 말하는 김 교수는 1915년에 출생, 슬하에 7남매를 두셨고 이번 학기를 마지막으로 32년간이나 정들었던 본교를 떠나 정년퇴임 하시게 된다.

<div align="right">

조인호曹仁鎬 기자

『대학신문』 1980년 4월 14일

</div>

인터뷰 – 어떻게 지내십니까?

– 한숨이 일과처럼 된 김종영 씨

　…예술가는 말이 없다. 예술작품 스스로가 제 몸짓으로 말을 한다. 그 말은 무궁무진하다. 예술가의 흔적은 그 작품 속에 남는다. 예술가의 생활도 삶도 그의 작품은 안다. 파고다공원 3·1독립기념탑이 '몰지각한 관리'들에 의해 넘어졌다. 깔려서 뭉개지고 발길로 차이는 동안 4년 전오기, 1963년임 이를 제작했던 작가 김종영 씨도 가슴은 깔려서 뭉개이고 머리는 발길로 차이는 아픔을 겪고 있다. 원로작가 김종영 씨는 일생을 바쳐 일한 예술마저도 한탄하고 있다. 마음이 아픈 탓인가? 그의 눈에 보

이는 우수가, 말을 하지 않아도 이미 그 뜻을 알 수 있는 것은….
일본 동경미술학교를 졸업, 서울미대 조교수, 부교수를 거쳐 서울미대 학장, 국전 심사위원, 서울시문화재위원, 문화재 보존위원, 런던국제조각대회 출품(53년) 상파울루 비엔날레 출품(65년) 〈3·1운동기념탑〉, 〈여인좌상〉, 〈생성〉 등 "이전 불법이라거나 난폭, 폭력 이상의 행동이다. 그것은 내 몸뚱이를 쓰러뜨린 것보다 훨씬 더 한 처사였다. 미리 상의라도 했어야 하지 않겠는가? 이젠 생각하기도 싫다. 다시 세울 형편이 안 되면 그것을 녹여서 토큰을 만들어 8백만 서울시민에게 한 개씩 나눠줘라! 그 像상 속에는 적어도 내 민족과 내 역사를 기리는 네 열의가 충만하다. 예술을 모르고 겉이 거칠다고 했으면 차라리 백화점에 세워진 마네킹을 갖다 세울 일이어늘… 작가는 자기 작품에 있어서는 제왕과도 같은 것이다."…

29일 아침나절, 마구 부딪치고 달아나는 꼬마들을 밀치며 골목을 몇 번인가 돌고, 숨찬 언덕을 올라서니 앞이 탁 트이며 삼선동 주택들이 회색으로 잔뜩 늘어섰다. 우리는 이런 동네를 빈촌보다는 좀 더 고상한 말로 벽촌僻村이라 한다. 근 20여 년을 살고 있다는 댁의 색 바랜 대문을 밀치니 천천히, 하늘에서 기자에게로 돌리는 김 씨의 눈길이 너무 쓸쓸해서 섬뜩하다.

세속을 떨쳐야…
마당 한가운데 라일락이 한 그루 마당을 덮고 이름 모를 수목화초가 마당 주위에 그득한데 그 아래로 빤질거리는 놈, 까클

거리는 놈, 자빠진 놈, 나는 놈, 온갖 형태의 조각들이 들어차서, 들어서는 이의 기분을 숙연하게 한다.

"내가 13세 때 서울 휘문중학 이전까지 남쪽 해안마을에서 자랐습니다. 세 살적 버릇이 여든까지 간다는 말이 그 탓인지는 모르겠습니다마는 난 내가 조형예술을 택해서 일생을 살아오는 동안 내 작품세계에 가장 큰 영향을 준 것이 그 시절의 기억들이 아닌가 봅니다. 그때 느꼈던 바다와 산, 하늘, 구름, 달들이 아직 생생하고 그때 보았던 온갖 식물이며 곤충들의 신기했던 세계가 나이 들수록 더 새롭습니다. 아마도 그때가 내 생애에선 가장 황홀했던 시기인 것 같습니다.

10세가 넘으면, 그때부터는 이미 속세의 괴로움과 타락을 동반해야 하는 게 인생인 것 같아요. 모르지요. 난 탈속의 성현들만큼 훌륭하지 못해서 이런 생각을 하고 있는 지도요."

그가 최근 2-3개월 동안 충격을 받고 있는 것은 구태여 말을 듣지 않아도 그의 표정과 눈에서 읽을 수 있었다.

"5시경이면 잠을 깹니다. 작은 마당이지만 거닐기도 하고 매만질 '내 것들'을 매만지면서 계획하지 않은 사색을 합니다. 대개 7시경이면 몇 년 전부터 습관화된 커피와 빵으로 아침 식사를 하고는 다시 관찰하고 생각하고 그러다가 간혹은 잡서雜書를 읽기도 하고 글씨를 써보기도 하지요. 그러다가 마음 내키면 언제고 습작을 해보기도 합니다. 작가는 제작하는 시간이 바로 휴식 시간입니다. 손을 쉬는 시간은 온갖 잡생각과 투쟁하고, 생활을 고민해야 하는 괴로운 시간일 겁니다. 세속을 떨쳐야 할 텐데 요즈음은 전혀 안정이 되지 않는군요. 사색을 하고 독서를 좀

하자고 해도 이젠 앰프에서 나오게 만들어 놓은 교회의 소음과 온갖 문명의 잡음들이 이를 방해합니다."

8월이면 정년퇴직

말끝마다 한숨인 김 씨는 8월로 정년을 맞는다. 퇴직을 불과 며칠 앞두고 교육계 30년의 보람을 채 생각할 여유도 없었던지 덤덤한 표정이다.

"큰 실수 없이 끝을 맺을 수 있다는 것이 다행스럽습니다. 이제 차차 내가 가르쳤던 제자들이 성장하는 것을 보며 더욱 뿌듯해질 날들이 오겠지요. 지금도 그런 기분을 느낄 때가 가장 신명 나는 순간이고는 하니깐요."

그는 '예술은 유희'라는 고대의 이론과 추사 선생의 말에 찬동한다. 따라서 예술작업은 '신명'이 있어야 한다. 물론이다. 그러나 그에게는 지금 '신명'이 없다. 3·1기념탑 운운 말을 꺼냈더니 다시 생각하기도 싫단다.

차라리 마네킹을 세워라

"이건 관리란 자들의 월권입니다. 그 이후 부당성에 관해 진정서를 國保委^{국보위}에 냈습니다. 그랬더니 시청 관리란 사람이, 만나서 얘길 해 보자는데 무슨 흥정을 하자는 것인가 봅니다.

우리 이조 오백년 역사 속에서는 문화의 계승이 주로 고급 관리들에 의해서 이뤄졌지요. 지금은 그렇지가 못합니다. 이런 것이 그것을 그렇게 무지하게 취급하게 만든 원인이라고 생각하니 어쩔 방법도 없이 그저 서글프고 아무도 모르는 시골 자연

에 묻혀 쉬고 싶은 생각뿐입니다.

로댕이 발자크의 동상을 만들었을 때, 위탁했던 프랑스문인 협회가 작품을 보고 계약을 취소했던 일이 있습니다. 잠옷 바람 으로 술 취한 형상의 거친 처리가 당시에는 그렇게 취급받았지 만 그 20년 후로부터는 로댕 말년의 최고 걸작으로 평가받고 있 습니다.

예술을 이해하지 못하는 몰지각한 관리들, 그 기념상의 면 이 거칠다면 백화점의 마네킹을 갖다 세워 둘 일입니다."

그는 흥분을 사과했다. 예술을 얘기하자고 했다. 고독과 괴 로움이 없는 예술가는 과거에 없었으니 그것이 위로가 되노라 며 웃었다.

예술은 아름다움을 추구하는 것 美미란 眞·善진선과 더불어 공정해야 하는 것. 그래서 그는 아직 잘 파악할 수 없는 미의 정 체를 향해 공정한 심상心狀으로 모든 사물의 질서관계를 통찰하 는 노력을 하고 있단다.

예술이라는 공간은 소재에서 파악되는 원초적 상태와 그 속 성, 즉 자연에 정신이라는 2차적 생명을 부여하는 일이라고 말 한다. 그래서 그는 석재와 목재를 즐겼으며 인위보다는 자연성 에 차원을 두는 조형세계를 구축해 왔다. 그의 조형세계는 그의 독자적인 철학이 빚어낸 자연관과 상통한다. 그는 말한다.

'창조란 말은 내겐 없다. 자연의 물체가 자연스럽게 있듯이 나의 조형세계는 그렇게 되어야 할 것이다'고 그래서 그는 깎는 자와 깎이는 자의 친화력을 위해 자연에 대해 겸손하고 사물에 애정을 쏟아 부담 없이 절로 웃고 홀로 오묘하며 서글픈 추상의

작품세계를 만드는가?

그의 작업 時시 버릇은 계속 주위를 청소해가며 작업하는 것. 그 효과가 다르더란다.

밤과 낮의 모든 시간이 작업할 수 있는 시간이며 이 모든 시간이야말로 일생을 희생할 수 있는 가치 있는 시간이 아니냐고 되묻는다.

전화위복의 기회로

앞으로의 계획이나 욕심 같은 것을 물었더니 빨리 안정을 찾을 수 있어서 계속해서 제작만 할 수 있는 때가 왔으면 좋겠다고. 그리고 대작도 한쯤한번쯤? 계획하고 있다고. 이러한 괴로움이 아마 평생 신세만 지고 살아온 가족과 주위 사람들에게 한 번 더 감사할 수 있는 계기가 되고, 인간의 심성에는 기복이 있는 법이니 오히려 전화위복이 될 수도 있을 거라며 신이 내리는 시련이라고 자위한다.

"작가는 적어도 자기 작품에는 제왕과 같은 존재입니다. 침범당하면 견딜 수 없는 겁니다"라고 말하는 김종영 씨는 미수米壽를 맞은 자당慈堂과 평생을 슬기롭게 지켜온 이효영 씨와 함께 7남매 중 둘째 아들과 살고 있다.

정석희 기자

『독서신문』 1980년 8월 10일

인터뷰 - 정년퇴임교수를 찾아서

- 미대 조소과 김종영 교수 - 특성 살린 지방문화의 육성시급

"나는 정년퇴임제도가 필요하다고 생각해. 나이가 들면 젊을 때만큼 시간이 많질 않아. 이제는 개인 시간을 좀 갖고 싶거든."

퇴임소감을 묻는 기자에게 김 교수는 조용한 어조로 첫말을 꺼낸다.

근 20년이나 살아왔다는 삼선동 언덕 김 교수의 자택에 들어서자 숙연한 기분이 들어 중압감조차 느끼기도 했다. 80이 넘은 노모와 함께 살고 계시는 김 교수는 미국의 미술사학가 핸슨이 "길거리에 나가 모자를 놓고 구걸을 해서라도 시간을 얻는다면 서슴없이 구걸하겠다"라고 한 말을 예로 들면서 손이 움직일 때까지는 작품 활동을 해야겠다고 아직 정정함을 과시한다.

동경미술학교에서 조각을 전공한 후 줄곧 본교 미술대학에서만 교수, 학장직을 역임하면서 후진을 양성해온 김 교수는 한국 현대조각의 선구자로 널리 알려져 있으며 국전심사위원 등으로 참여하여 그 운영발전에 지대한 업적을 남기기도 했다.

"미술대학이 그동안 일정한 캠퍼스도 없이 동숭동, 공릉동 등을 전전하다가 이제 관악에 자리 잡게 되니 한결 마음이 놓인다"라고 말하는 김 교수는 '밤늦게까지 실기실에 불을 켜 놓고 작품 활동을 하는 학구적인 미술학도라야만 진정한 예술가로 자부할 수 있을 것'이라며 천재형의 예술가보다는 노력형의 예술가가 돼 줄 것을 당부한다.

또한 각종 전람회 등 예술 활동이 서울에만 편재해 있음을

지적, '한 나라의 문화수준은 곧 국민전체의 문화수준을 의미하므로 서울과 지방이 골고루 문화발전을 이뤄야 한다'며 지역 특성을 갖춘 지방문화를 적극 육성해야한다고 역설하기도.

화제를 바꾸어 미술대학학생의 의식에 대해서 충고하고 싶은 말을 묻자 '미술대학은 천재적인 소질을 갖춘 화가나 조각가를 키워내는 곳이 아니다. 학생들은 항상 도서관에서 책을 대하고 작업실에서는 자신의 창조물을 대하면서 예술의 의미를 생각하고 고민하는 일을 반복해야 한다'며 이론과 실기를 겸비한 미술학도가 되어야 한다고 강조한다.

비록 일본에서 공부를 했지만 일본사람들이 받아들인 서구의 아류에는 전혀 눈 돌리지 않고 나름대로 서구조형의 본질에 접근하려 했으며 그보다 더 본질적인 것을 찾으려했기 때문에 항상 고심하지 않을 수 없었다며 창작의 고충을 털어 놓았다.

고뇌의 흔적이 얼굴에 역력한 김 교수는 "작가는 항상 말이 없고 형태가 제 몸짓으로 말을 한다. 형태에 언어가 더해지면 영원한 생명이 되는 것이다"라며 심오한 예술철학으로 끝을 맺는다.

이인희 기자
『대학신문』 1980년 9월 15일

추상미술°

금세기에 들어 활발해진 추상조형운동을은 단순한 하나의 ism이즘이라기보다 일층 광범한 것이라고 본다.

추상조형운동은 회화예술의 분야에서 출발한 하나의 전면적인 조형의식의 개혁의 봉화이다. 이러한 관점에서 그것은 회화의 세계에 있어서의 ism운동이 아니고 또한 그렇게 되어서도 안 될 것이며, 모든 과거의 예술에서 볼 수 있는 추상적 요소의 검토와 이미 존재한 순수한 추상예술의 재평가는 흥미 있는 과제이다.

폴 세잔느세잔, Paul Cezanne, 1839-1906

1904. 4. 15 부附 세잔느로부터 에밀 베르나르드Emile Bernard에게 보낸 서한 중에 "자연은 구체, 원추체, 원통체로서 취급되어야 한다. 그 모든 것이 투시법에 따라 물와 면面, plan의 전후좌우가 중앙의 한 점에 집중되지 않으면 안 된다. 넓이를 표시하는 수평의 병행선은 일종의 자연의 구획이며, 우리의 목전에 전지전능의 신이 개전開展한 훌륭한 광황光況, 스펙타클이라 할 수 있다. 이 수평선에 교차하는 연수선은 깊이를 가加한다. 자연은 넓이보다는 깊이로 볼 것이고, 이러한 점에서 적색과 황색으로 표현되

• 이 글은 김종영이 1950년대 말(추정)에 서양 추상미술의 전개를 연구 분석하여 대학노트에 수기로 작성했다.

는 광선의 파동 속에 공기를 느끼게 하기 위해서 청색을 충분히 가할 필요가 있다." 세잔느가 이 말을 했을 때, 때를 같이 하여 마르세이유와 엑스 간에 전차가 개통되었던 것이다.(여기에는 기하학과 물리학이 있다.)

세잔느 예술의 과학성은 큐비즘 화가들에 의해 입증되었고 계승된 동시에 진일보되었지만, 조르주 쇠라George Seurat, 1859-1891의 투철한 기하학적 형식미의 진가에 대한 인식은 현대의 추상예술의 승리의 다음에까지 기다리게 될 것이다.

세잔느의 작품에서 느끼는 제일의 감명은 "진眞"이다. 깊은 관찰과 집요한 추구의 결과에서 도달한 투철한 이해와 정확하고 힘찬 표현이 있다. 오품와 함께 있는 미가 우리를 감동시키는 것이다. 자연을 정확하게 이해하려는 인간의 태도, 관찰과 반성과 종합과 표현, 정확엄정한 과학적 정신에서 생겨진 것이 그의 예술이다.

기하학이나 물리학은 인간이 자연을 이해하고자 집요한 관찰과 반성과 종합 계속한 결과를 지적으로 표현한 하나의 인간 기록의 체계를 가진 집성이다.

조르주 쇠라George Seurat, 1859-1891

쇠라는 신인상파의 대표자로서 傳名전명되었고, 인상파의 채색법을 일층 광학적으로 究明구명하고 완성한 신인상파의 점묘법으로 유명하다. 세잔느는 초인적 집요성으로 자연을 관찰하

여 — 깊게 냉정하게 — 그리고 구체, 원추체, 원통체로 이해해야 한다는 결론에 달했다. 그리고 그의 작품의 무거운 진실성과 거기서 오는 깊은 미가 이루어졌다. 그의 회화의 기하학, 물리학은 자연관찰에서 길러졌고, 모든 인간과 같이 그의 흉중에 내재하면서 잠자고 있던 수학적 이해를 필요로 하는 내적 질서가 표명된 것이다. 그리고 그는 만년에 이르러 도달된 것이다. 1891년에 31세로 早沒조몰한 쇠라는 시대적으로 세잔느보담 이르고, 완전히 기하학적 형식미에 눈이 떠 그것으로 화면을 통일하여 그 구성의 일一 요소로서 간결, 순수한 형식화를 거친 인물과 풍경을 끼워 넣었다. 쇠라는 형의 화가다. 그는 기하학적 형식미의 화가다. 그의 화면은 항상 투철한 수학적 비례 균형과 순수한 점에 있어 우주적인 규모에까지 이르는 기하학적 분할과 절감으로 화면을 완전히 통일하였다.

그는 인간의 수학적 욕구, 내적 질서가 구하는 안정에 따라 作畵작화한 근대의 최초의 화가이며, 가장 순수하고 투철한 작가이다.

자연 대 인간, 인간 대 자연의 관계에 있어 누구나 두 길 중에서 택일해야 할 것이다.

자연을 깊이 이해하고서 결국 인간 자체로 돌아갈 것과 내부의 거울을 깊게 순수하게 하여 거기에 위대한 자연을 비치게 할 것과 두 길이다. 세잔느는 전자이면 쇠라는 후자이다.

전자에 치중하고 후後후가(에) 輕경했다는 대세에 대해 플라톤의 말을 인용하면 "… 나는 형상의 미에 대해 말하고자 한다. 그러니 나는 누구나 상상하는 실재의 물건이나 그림에서 그것

을 모방하는 것을 말하고 싶지는 않다. 그와 같은 실재의 것에서 녹로轆轤-정규定規-곡구曲矩에 의해 이루어진 평면이나 충실한 직선 곡선과 여러 가지 모양에 대한 것이라는 것을 알아주기 바란다. 이와 같은 직선과 곡선과 각 모양은 다른 것들과 같이 어떠한 특수한 이유나 목적 때문에 아름다운 것이 아니다."

이것들은 언제나 그 자신의 본연의 성질에 의해 아름다운 것이고 욕정의 초심焦心에서 완전히 자유롭게 그 자신의 기쁨을 주는 것이다. 색채에 있어서도 이 종의 것은 같이 아름답고 같은 즐거움을 줄 수 있다. 쇠라만이 이와 같은 추상적 형식미로서 작화에 일관한 근대화가의 선구자이다.

• 큐비즘 이후
비 미술과 지지支持에 싸여 출발한 큐비즘에 이어 그 발전, 수정의 운동이 차례로 일어났다. 절대주의Suprematism, 1913, 러시아Russia 구성주의Constructivism, 1914, 러시아Russia, 데 스틸De Stijl,1916, 네덜란드, 퓌리슴Purisme, 1918, 파리 등이 그 주요한 것들이다. 이 운동들은 입체파의 발전과 수정으로서 추상적 형체선, 면, 입체 및 순수한 색채의 가치를 일층 적극적으로 주장한 것이고, 이때부터 회화를 중심한 신조형운동이 현저했던 것이다.

말레비치를 중심한 절대주의Suprematism와 구성주의Con-structivism에 의한 인쇄, 장정, 기념물monument, 무대장치, 입체적 공작물에 이르기까지 추상형체에 의한 구성을 실천했다. 1914-1918년의 구주대전을 사이에 두고 가장 사

상적 동요가 심했던 때, 냉정·과감하게 일견 무미하면서 가장 본질적임으로 해서 더욱 곤란한 조형예술의 기초적·기술적 조건을 재정비를 도모하여 착착 이것을 실행한 이들의 새로운 조형예술가 또는 넓게 하나의 문화인으로서의 높은 자각과 견실한 실행력에 대해서는 근대인은 누구나 경의를 표해야 할 것이다.

• 모든 생산 방법을 산업혁명 전으로 돌릴 수는 없다.
 모든 조형미술을 세잔느 이전으로 돌릴 수도 없다.
 기계 이상으로 나아가기 위한 우리의 능력은 기계를 동화하는 우리의 역량에 있는 것이다. 우리가 객관성, 비개인성, 중립성 등의 기계의 세계의 교훈을 배우기까지는 우리들이 유기성의 일층의 풍부한 인간성의 일층 높이어 발전할 수 없다.
 일층 깊은 인간성을 구하는 외에는 예술의 의지의 방향이 없다. 미의식과 조형의식의 비상한 純化_{순화}는 이러한 점에서 우리들의 시대에 있어 강고한 필연성을 갖는 것이다.

• 과학과 기계는 행복과 함께 많은 불행을 초래하였으며, 더욱이 기계는 생산방법을 일변시키고 계급문제에 결정적 투쟁을 예언했고 兵器_{병기} 과학은 大戰_{대전}에 박차를 가하여 피하기 어려운 사상의 동요가 일방으로 냉정한 건설을 지향하는 자들의 최극한 이지주의_{理智主義}를 낳게 한 동시, 일방으로 반발 절규의 인간개방운동이 일어난 것은

당연하다.

야수파, 표현주의, 미래파, 다다, 슈르 등이 이것이다. 정신적으로 선구자인 고흐, 고갱은 형식상으로도 영향이 크다.

피에트 몬드리안Piet Mondrian **1872년 네덜란드**

물체의 자연의 외형을 파기하고 또한 제한된 형체까지 버린 입체파의 위대한 노력의 가치는 누구나 그리 쉽게 인정하지 못하는 것 같다. 입체파가 성취한 양의 정확한 구성에 의한 공간의 결정이란 것은 하나의 비범한 위업이다.

그리하여 지금까지 제한된 형체에 유폐된 순수한 비례, 자유로운 리듬의 조형이란 것이 생기게 된 기초가 확립된 것이다.

입체파적 조형에서 더 나가면 거기는 Neo Plasticism신조형주의이 있다. 그리고 세상 사람은 이것을 예술의 파멸에의 종국이라고 했다. 과연 그럴지도 모른다. 왜냐하면 지금까지 모든 조형은 순수 조형으로 향해 발전되고 있으며, 일단 이것이 순수조형이 성취된다면 그 이상 나갈 수 없을 것이다.

그러나 예술은 과연 언제까지나 필요할 것인가? 인생이 결함으로 가득했을 때, 예술이란 것은 단지 빈약한 인공품에 불과하지 않을 것인가. 생활에서 실현된 미—이것은 장차 어느 정도 가능하지 않으면 안 된다. 그때는 생활 자신이 예술일 것이며, 우리들의 시대에 이미 그러한 경지에 도달하여 파멸의 상태에 빠지고 말 것이다.

"예술은 파멸의 지경에 빠졌을 때, 비로소 예술의 진실의 내용만이 남을 것이다. 예술은 변형될 것이다. 그것은 최초에 우리들의 신변의 환경에서 실현될 것이고, 사회적으로 그리고 그때만이 참된 인간적으로 될 것이다. 우리의 모든 생활에서 실현될 것이다."

<div align="right">몬드리안</div>

추상회화에 대한 집요한 질문에 대해 "그것은 모든 화가들이 구하고 있는 이외의 아무것도 아니다. 즉 선, 색채 및 면의 비례의 균형에 의한 조화를 표현하려는 것뿐이다. 다만 이것을 가장 명확하게 힘차게 하려는 것뿐이다."

그가 말한 모든 화가가 구하는 것은 확실히 회화의 어떤 일면이나 그러나 회화에 있어서는 가장 본질적인 일면이다.

그는 어디까지나 인간적 생활을 구하는 치열한 정신의 소유자이며 예술의 최후자가 될 것을 원했다.

진실한 의미에서 로맨틱한 정신은 조형예술의 분야에서 본질적인 유동, 약동, 역학적 요소를 부가시키는 힘찬 작용을 가진 것을 간과할 수 없다.

이 작가의 정신의 근저에서의 유동하는 역학적 약동 없이는 아무리 견고한 형식적 구성과 투철한 이지적 직관도 무용의 조작에 불과할 것이다.

추상예술은 결국 지성의 예술이라고 할는지 모르나 그러나 그것이 지성적이면 그럴수록 예술로서의 격정적인 로맨틱한 요

소의 가장 본질적인 것을 섭취하는 노력이 없을 수 없는 것이다.

정신적 또는 감정적으로 그 인간 개방의 정열이 환영을 받을지라도 조형예술은 견고한 육체(예술적)를 갖지 않으면 안 된다는 예술의 철칙의 냉혹성은 이어 프랑스적인 中和的중화적 예지의 힘을 얻어 가령 마티스, 뒤 뷔페 등의 우수한 작가가 났다.

- 몬드리안과 아르프의 예술은 그들의 철저한 세련과 형식의 놀라운 단순성은 인간의 감각의 근저에까지 이르러 누구나 깜짝 놀라게 하는 미를 갖추고 있다. 주의해서 이들의 작품을 한참 들여다보면 그 단순성에 묻혀 있는 긴장한 의지적인 구성력의 팽창한 힘과 무한의 유동감을 느낄 것이다.

바실리 칸디스키칸딘스키, Vasily Kandinsky 1866년 모스크바 생

그는 정신의 표현을 중요시했다. 그의 색채론을 중심한 회화론은 색채의 명암 한난은 항상 흑백을 양단雨端에 두고 황, 등, 적, 청, 자, 록 등 각 색의 "언어" 혹은 그것이 일으키는 감정에 대해서 주목하고 하나의 색채 음악을 생각했고 동시에 이것과 형식구성 및 개개의 형체의 결합에 의해 자연의 모사에 의한 것보담 더욱 직접으로 정신적인 회화적 표현을 계획했던 것이다.

그리하여 그는 세잔느 입체파와는 대척적인 입장에서 특이한 추상회화형식에 도달했으며, 그의 이론과 작품에서 세잔느, 큐비즘과 다른 점은 이들이 정적인 구성에서 출발하여 자유로운 리듬을 구하는 데 대해 그의 입장은 회화와 음악과의 혈연관

계를 설명하며 동적구성과 색채의 음악을 표현하려 했다.

감정의 파동에 따라(리듬) 어디까지나 동적인 선을 중요시한 데서 반 고흐 직계이며 오토마티즘의 선행이라고 볼 수 있고 미로, 다리, 맛손의 Desin에서도 그의 영향을 볼 수 있다.

무대상 작화와 독창적인 회화론으로 현대미술의 선구자이다.

한스 아르프Hans Arp

피카소는 결코 그의 예술을 부정하지 못한 데 비해 다다의 창시자의 1인인 아르프는 자신의 탁월한 재능에 대해 기탄없이 부정하는 랑보的랭보적 정신을 가졌다.

진실한 생활에의 동경이 항상 신선한 힘으로서 자기의 생활을 완전히 예술에 바치려는 욕망을 모조리 소멸시켜버리는 때가 가끔 있다고 탄식한 고흐의 정신은 더욱 통렬한 힘으로서 20세기 문명이 구주대전歐洲大戰, 제1차 세계대전에 의해 중압과 횡포를 처참하게 발휘하던 절정에서 폭발했다.

랑보가 아비시니아에 도주하고 고흐가 자살을 택하지 않을 수 없게 했다.

조형예술은 변하지 않으면 안 된다. 새로운 조형예술의 재출발을 위해서 조형예술의 가장 본질적인, 근본적인 것을 구명해야 할 것이고, 단순히 실용적인 의미에서가 아니라 정신의 지향을 위해서라도 과감한 본질탐구의 정신은 과학시대에 있어 가장 고원한 것이다.

회화는 아름답게 조화롭게 꾸며진 평면이다.

조각은 아름다우나 塊괴다.

여기까지 환원해 버린다는 것은 앞으로 가장 자유롭게 활발하게 풍부하게 씩씩하게 참된 회화정신과 조각정신을 발전시키는 기초적 조건이 되는 것이다. 혁명은 書家서가*에서 생긴다. 가장 추상적인 수학은 모든 거대한 기계를 움직이게 하는 근본이다.

진정한 미술가의 사회적 사명은 객실을 장식하는 물건을 만든다거나 미술관의 걸작의 위물위조한 물품을 만드는 데 있는 것이 아니고, 시대의 미의식에 관한 근본문제를 해결하고 높이어 시대의 생활형식의 모든 면에 이르기까지 미를 갖게 하는 근저를 만드는 데 있는 것이다.

레오나르도 다빈치 이래의 비행기계 설계방침이 조류의 모사에 시종하는 동안 그것은 용이하게 실현되지 않았다. 물체의 공중 浮動부동의 원리를 추상적인 수학, 순수물리학적으로 인식하는 데서 여하한 巨鳥거조보담도 크고 무거운 大旅客機대여객기의 장시간의 비행이 가능한 것이다.

추상 활동의 실생활에 있어서의 거대한 힘의 실례를 보여주는 시대에 우리는 처해 있다. 예술에 있어서의 추상적 경향을 이러한 관점에서 이해해야 한다.

추상적 경향으로 향하는 예술가는 현실에서 눈을 돌리고 있다는 것은 우스운 편견이다. 추상작가는 현실을 보고 있다. 그것

* 문맥상 '서예가'가 아니라 '글 쓰는 이'를 말함

을 사진기보담 불충분한 형체로 기록하는 데 그칠 것인가, 혹은 현대적으로 정리된 기하학적, 물리학적, 심리학적 이해로서 인간적으로 (기계적이 아니고) 재구성할 것인가에 대해서 후자를 택하는 수밖에 없다. 생활감정이란 것도 그러한 기초적인 세계관에서 공통점에 서지 않으면 진정한 의미에서 예술가와 감상자와의 교류는 생기지 않는다.

예술가는 과학자나 수학자의 뒤를 따르는 것이 아니고 병행한다. 따라서 아르프가 새로운 수학이나 물리학을 얼마나 이해하는가는 별문제다.

그의 공간, 형체 등에 관한 추상적 이해의 형식이 시공을 따로 보는 구舊 물리학에 대해 이 둘이 떨어질 수 없는 개념을 항상 결합시켜 외계를 더욱 동적으로 혹은 열광 등의 에너지는 그 운동에 대한 마찰에서 생기는 것이 곡선이라고 생각하는 새로운 과학의 방향과 일치하는 것으로 볼 수 있다.

물리적 급及 심리적 추상예술

물리적 추상예술관은 경시하기 쉬운 세잔느세잔와 쇠라의 재능의 공상적 영역에 대한 정당한 이해를 갖도록 노력해야 할 것이고, 심리적 추상예술관은 그의 성격상 곤란한 이론적 또는 조형적인 과학성을 증대시키도록 노력해야 할 것이다. 각기 그 본질을 파괴하는 타협은 불가하다. 그보다는 포용력을 기르는 것이 가장 필요하다.

초현실주의자슈르 레아리스트 계의 추상적 경향 작가는 거의 다 심리적인 추상예술의 작가로 볼 수 있다.

알베르트 자코메티와 알렉산더 칼더쿨더 등의 유능한 신인
들까지도 이 두 사이에서 거취에 고난을 당하는 때가 가끔 있다.
용이하게 ism에 매이지 않고 제작에 일관하여 발전하는 아르프
의 그들에 대한 영향은 크다.

세잔느는 자연을 구체, 원통체, 원추체로서 이해해야 한다
고— 이것은 물리적 추상화를 필연적으로 나게 한다.

고흐는 그의 아우에게 보낸 서한에서 "아— 나는 언제나 언
제나 더욱 인류만이 모든 생명의 근원이란 것이 확실해진다."

이것이 그의 철저한 진실한 의미에서 로맨틱한 예술정신의
근원이며 Fauve 이후의 신 운동과 거기서 배출한 심리적 추상예
술에의 길이 보인다.

냉정히 의지적으로 자기의 길을 개척한 세잔느는 퓨리턴적
이고 스토익한 만년을 보냈으며 에밀 베르나르와 발자크의 "알려
지지 않은 걸작"(미지의 걸작)에 대해 이야기했을 때 자기의 가슴
을 치고 내가 그 주인공 프란폰텔Frenhofer, 프레노페르이라고 하였다.

그리고 감동해서 눈물을 흘리며—

프란폰텔이 빠진 글이 구굴舊窟이라면 그도 구굴의 정인情人
이다.— 인간의 생명을 너무도 회화에 바치지 안했는가않았는가.
고흐는 태양과 생명을 지나치게 동경했다. 그의 장腸은 타고 가
장 존중하던 자기의 생명을 스스로 끊었다.

이러한 희생에도 불구하고 물리적 회화관과 심리주체와의
상극은 좀체 해결되지 않는다.

추상예술의 방향

書道서도가 가장 순수한 예술인 것과 같이 추상예술은 가장 순수한 조형의식의 구현이다. 그러나 이 순수화가 물리학적, 기하학적 내지 심리학적일지라도 어쨌든 과학에 기초를 두고 있다는 것을 잊어서는 안 된다.

그것은 이 시대에 있어 하나의 종점인 동시에 출발점이기도 하다.

신비적인 개인주의적 至上主義的지상주의적 명인 기질의 "순수화"에는 여하한 발전성도 발견할 수 없을 것이다. 추상예술의 순수화의 방향은 이와 혼동하는 것은 큰 오해이다. 과학의 종합성은 신비적인 개인주체와 상시 대립하는 것이다.

과학의 방향이 추상예술의 방향이다. 그때는 '진정한 인간적'으로 될 것이다. 사회생활에 실현될 미에 대해서 말한 몬드리안의 암시가 무엇인가.

인간은 누구나 시인이 되는 때—

추상예술의 방향에 대해 의심을 가지는 자는 그 자신이 신비적 개인주의와 자기와의 관계를 먼저 반성할 필요가 있다고 보겠다.

추상미술Abstract Art 관계 작가명

한스 아르프Hans Arp 1888년 스토라스브르그에서 생

1912년年 뮤-니히뮌헨에서 칸딘스키 등의 청기사 운동에 참가.

1916 쮸-리히취리히에서 다다 창립자의 한 사람이 됨

1920 경 파리에서 슈-루 레아리리즘초현실주의 그룹에 가입

1930 경 2, 3년간 추상창조Abstraction Creation에 가입. 그 후 이탈. 여하한 ism도 그를 붙들어 두지 못했다. 피카소 이후의 획시대적劃時代的 작가의 제일인자.

콘스탄틴 브랑쿠시Constantin Brancusi 1876년 루마니아 생
만년의 로댕에 배움
그 후 고립적으로 극도로 단순화한 형체로 조각하여 독특한 난형의 양감을 살린 작품에서 입체파 조각과는 다른 신 조각의 분야를 개척
청신한 소박성이 있음
그 독창성은 높이 평가되어야 하겠으나 다소 신비주의적이고 추상작가로서의 투철한 지성이 부족한 것은 유감

알렉산더 칼더Alexander Calder 1898년 미국 생
모빌mobile, 움직이는 조각의 과감한 최초의 실천자. 엔지니어로 출발. 화가로서 1926 파리에서 아르프 미로 모딜리아니 등의 영향으로 모빌mobile을 제작
1931 모빌 전 개최. 청신한 근대적 조형 시의 세계를 확대
아르프의 영향으로 소위 아미-바아메바? 식 형체의 구성

로베르 들로네Robert Delaunay 1885년 파리 생
입체파 화가 그룹에 가입. 그 후 순수 색채 음악적인 작풍으로 전향. 오르피즘Orphism 이라고 불리었다. 부드러운 색감으로 원, 반원을 반복하는 테마로 원형, 타원형의 화풍은 시적인 추상

회화에 있어 한 선구적이다.

테오 반 되스버그Theo van Doesburg 1883년 네덜란드 생

1931 스위스에 사망. 기하학적 추상미술을 위해서 열렬한 투사의 일인. 이론가. De Still의 주동자. 바우하우스 가입. 몬드리안, 그로피우스, 르 코르부지에도 그의 영향을 받았다.

나움 가보Naum Gabo 1890년 러시아 생生

펩스너의 제弟. 혁명 후 모스크바에서 구성주의 조각가constructivist로서 활약. 베를린▸파리▸뉴욕 ─ 重層중층에 의한 수학적인 구조물construction과 무대장치를 제작. 확실한 기술적 및 수학적 기초에서 견고한 동적 작품

알베르토 자코메티Alberto Giacometti1901년 스위스 생

1930 경 초현실주의자 클럽에 가입. 칼더Calder, 무어Moore와 함께 장래촉망 브랑쿠시풍의 신비적 경향이 있었으나 점차 청산. 아르프의 감화에서 견고한 양감과 슈르 리아리스트슈르리얼리스트, 초현실주의적的인 청명한 꿈과 독자적 세계

후안 그리스Juan Gris 1887년 스페인 생 1927 파리 死사

입체파 예술Cufist 작가. 쇠라Seurat와 같이 투철한 지성적 작풍

장 엘리옹Jean Hélion 1904년 파리 생

추상작가로서 유능. 몬드리안 풍의 구형矩形 직선을 소화(하

고 너그러운 커브를 가미)

바실리 칸딘스키Vasily Kandinsky 1866년 모스크바 생生

선구자적先驅者的 정열情熱. 불요不撓의 정진精進. 훼예폄포毀譽貶褒*에도 불구不拘 등연燈然

프랑크 쿠프카Frank Kupka 1871년 체코 생

1911 경 직선 나선형의 순수 추상물 제작. 파리에서 선구적 작가

카지미르 말레비치Kasimir Malevich 1878년 러시아 생

최초 야수파 퀴브Fauve Cub의 영향. 1913 모스크바에서 쉬프레마티즘Suprematism, 절대주의을 일으킴. 모스크바 아카데미 교수. 1935 레닌그라드(에서) 殁몰. 서구 추상미술 발흥에 유력한 원동력이 됨

피에트 몬드리안Piet Mondrian 1872년 네덜란드

1910년 경 피카소 영향. 이어 소위 十一십일**still에 도달. 다시 직선과 구형 삼원색으로 투철, 적확, 강력

피카소가 고야와 같으면 그는 베르메르 델프트와 같이 네덜

- 비방과 칭찬. 보통 훼예포폄이라고 씀.
- 십에 일, 열 가운데 하나, 10%라는 뜻.

라즐로 모홀리 나기Laszlo Moholy-Nagy 1895년 헝가리 생
러시아의 절대주의Suprematism과 구성주의constructivism의 영향

헨리 무어Hennry Moore 1898년 잉글랜드England 생
원시미술에 경도. 브랑쿠시Brancusi, 아루프Arp의 영향으로
중후한 신진 조각가. 유닛원Unit-one, 액시스Axis 등 미국 신미술
운동의 유력한 멤버

벤 니콜슨Ben Nicholson 1894년 영英
브라크braque 영향. 무어moore와 같이 미국 신흥예술 운동

아메데 오장팡Amedee Ozanfant 1886년 파리 생
쟌느레코르뷰제와 함께 퓨리즘purism 운동

앙투안 페브스너Antoine Pevsner 1886년 러시아 생
가보의 형. 큐비즘 영향 구성주의자constructivist

알렉산더 로드첸코Alexander Rodchenko 1891년 러시아 생
쉬프레마티즘Suprematism : 절대주의과 관련. 무대상 회화 주장

블라디미르 타틀린Vladimir Evgrafovich Tatlin 1885년 러시아 생.
입체파cubism — 구성주의constructivism

조르주 반통겔루Georges Vantongerloo 1886년 네덜란드 생

데 스틸De still의 멤버. 곡선적 추상조각 몬드리안의 입체화.

수학적 조화미. 순수기하학적 조각

자크 비용Jacques Villon 1875년 프랑스 생

최고 입체파 작가cubist. 마르세르 뒤샹의 형

종교와 자연과학은 이중의 의미에서 합치된다. 즉 인간에서 독립된 이성적이고 세계질서가 존재한다는 점에서, 또는 이 세계질서의 본질은 직접으로는 인식할 수 없는 것이고 다만 간접적으로만 파악할 수 있으며 예감할 수 있다는 점에서, 동시에 새로운 예술은 세계의 본질을 간접적으로 구하고 있다. 우연의 법칙에 따라— 비논리적으로 질서를 가진 무질서 속에서 절도에서 실현하려고 하며 착각을 배제한다. 아르프Arp

리듬Rhythm

조화Harmony

지배Dominance

종속Subdominance

균형Balance

변화Variation

원인 → 결과

결과 → 원인

윤리학 과학

× intensification 강화

○ intensive 강조

현대조형

과학적인 방법으로 자연을 표현하고 인간의 사상을(정신을) 표현하고….

김종영 연보

우성又誠 김종영은 경상남도 창원군 소답리金畓里 111번지에서
영남의 전형적인 사대부 가문으로 일컬어지는 김해 김씨의 혈
통을 22대째 이어 내려온 성재誠齋 김기호金其鎬와 경주 이씨 가문
의 이정실李井實의 사이에서 1915년 6월 26일 오 남매 중 장남으
로 태어났다.

그가 태어난 창원에는 그의 유년기와, 동경 유학에서 돌아
온 그가 일제 해방 후 서울대학의 교수가 되어 서울로 올라오기
전까지 한거하던 대고택大古宅이 아직도 남아 있는데, 이 건물은
그의 선대에 축조된 한국의 전통적 양반건축의 우수한 양식의
한 예를 보여주고 있다. 지금은 건실 단아한 안채와, 민가에서는
좀체로좀처럼 보기 드문 이층 누각의 솟을대문을 가진, 사미각四美
閣이라 이름 지어진 사랑채만이 그동안의 세월을 별달리 보살피

는 손길도 없이 기나긴 풍상을 견디어 내며 곰삭은 흙 돌담장으로 둘러쳐진 채 그 모습을 남기고 있다. 그러나 그 당대의 당당하던 가세家勢를 짐작케 하는 많은 부속건물들의 허물어진 흔적들에서 참다운 한 예술가이며 교육자였던 김종영의 일생이 그 타고난 부귀마저도 홀연히 떨쳐 버리고 외곬의 청빈한 삶에 바쳤던 참뜻을 보는 듯하여, 그가 떠나고 난 오늘의 예술 정황의 주변들을 바라볼 때 새삼 느끼게 하는 바가 크다.

부친 김기호는 시서화詩書畵에 능통했던 선비여서 자연 김종영은 그 가풍대로 동양의 사대부적 군자로서 교육을 받았는데, 그 학습의 진도가 남달리 놀라워서 그의 나이 십칠 세 때인 1932년 동아일보에서 주최한 전국서예실기대회에서 안진경체顏眞卿體로써 일등을 차지한 것을 보면 그의 예술에의 품성이 얼마나 일찍부터 뛰어났던가를 짐작하게 한다.

1930년 김종영은 일제하의 수많은 관립학교를 굳이 마다하고 민족재단을 설립한 서울의 휘문학교에 입학하게 되는데, 여기에서 그의 일생을 결정한 일이 일어났다. 그것은 바로 후에 서울대학교 미술대학 학장이 된 미술선생 장발張勃과의 해후였다. 당시 서울에서는 보성학교와 중앙학교가 춘곡春谷 고희동高羲東에 의해서 미술교육이 활발하였고 휘문학교도 장발의 영향으로 많은 미술학도들이 구름처럼 모여들고 있었다. 김종영은 이쾌대李快大, 윤승욱尹承旭 등과 더불어 장발의 지도를 받으며 미술가로

서의 틀을 굳혀 갔다.

휘문학교를 졸업할 무렵 그는 예술에 이해가 깊었던 부친의 도움으로 일본의 동경미술학교에 진학하기로 하였다. 그러나 당시 많은 사람들이 관심을 가졌던 서양화가 아니고 조각을 택하게 된 데에는 역시 은사인 장발의 배려가 있었기 때문이었다. 그 자신도 동경미술학교에서 서양화를 전공한 화가였던 장발은 1920년 초기에 동경미술학교를 중퇴하고 미국으로 건너가 컬럼비아 대학에서 미학과 미술사를 전공하였는데, 그런 까닭으로 해서 현대미술에의 투시력을 가지고 있던 장발이어서 장래한국미술의 조각 부문을 담당할 인재를 기른다는 것이 얼마나 소중하다는 것을 누구보다도 절감했던 것이다. 그래서 장발은 자기 제자 중에서 우수한 사람을 택하여 조각가로 만들었으며 김종영이 그러했고 윤승욱이 또한 그러했다.

이러한 장발과의 인연으로 해서 그의 한국현대미술에의 포석으로서 김종영은 조각과로 진학하게 되었다. 동경미술학교 시절의 김종영은 그의 성품 그대로 평범하고 사려 깊은 행동의 학생이었다고 한다. 남의 눈에 띄지 않는 곳에서 고요하게 자기성찰의 페이스대로 젊음과 예술의 길을 걸었다. 미술학교의 선생으로는 아사쿠라 후미오朝倉文夫, 타데하다 타이무建礒大夢 등에게 사사하였으나 그들의 영향을 받기보다는 오히려 화집에서 접하는 독일 계통의 콜베나 자킨, 부르델, 마욜, 브랑쿠시 같은 당시

유명하던 조각가의 작품들을 통하여 서구조형의 본질에 접근하는 깊은 감명으로서 받아들였던 것이다. 그중에서도 형태의 본질적인 미학을 송두리째 드러내 놓은 콜베의 작품은 그의 생명의 내부에 잠자고 있던 가장 근원적인 창조충동을 자극하였던 것 같다.

1941년 동경미술학교 조각과를 졸업 후 고국에 돌아와 1948년 서울대학교 미술대학 교수가 될 때까지의 칠 년간은 향리 창원에 묻혀 은둔 생활을 한 시기였다. 그것은 1945년까지는 일제말기의 군국주의적인 풍조에 휘말리기 싫어서 산야에 묻혔었고, 1945년 팔일오 해방 후에는 날뛰는 군상들이 역겨워 역시 초야에 묻혀서 주경야독의 은둔 생활을 계속했다.

1948년 김종영이 창원을 떠나 서울대학교의 교수가 된 것은 역시 은사인 장발이 서울대학교 미술대학장으로서 그를 부름으로써, 그가 계획했던 대로 현대미술에의 포석이 비로소 그 열매를 맺게 된 것이다. 당시 서울대학교 미술대학에는 김종영 이외에 김환기金煥基, 김용준金瑢俊, 장우성張遇聖 등 훌륭한 미술가들이 있었다.

김종영이 조각가로서 두각을 나타낸 것은 1953년 3월 10일부터 4월 13일까지 런던 테이트 갤러리에서 개최된《무명정치수를 위한 기념비》라는 주제를 가진 국제 조각대회에 출품하여 입상하면서부터이다. 당시 쇄국적인 한국의 미술계는 이 김종영

의 국제전 입상으로 말미암아 커다란 파문을 일으켰다.

　김종영의 학창 시절과 1953년까지의 조각작품으로는 그 스스로가 대부분을 남기지 않아서 그 사정을 알기가 어려우나, 동경 유학 초기에 잠시 귀국하여 만든 어머니상과 소녀상 두 점이 향리의 본가에 그동안 보관되어 왔음이 최근에서야 알려지게 되었는데, 그 초기의 두 작품에서부터도 그가 얼마나 절제된 표현과 그 구조에 충실하고 있었는가를 엿볼 수가 있다.

　1959년 중앙공보관에서 개최한 월전月田 장우성과의 2인전은 김종영의 작품을 한자리에 모아서 볼 수 있었던 최초의 기회였다. 목조, 석조, 철조 등 여러 가지 재료를 써서 표현된 그의 작품은 그야말로 응결된 시정신詩精神 그 자체였다. 이 전람회에 나타난 김종영의 작품은 혼탁한 현대조각의 이정표라고 높이 평가되었으며, 여기서는 표현양식에 있어서 구상에서부터 추상에 이르기까지 자유자재하였는데, 그것은 이 예술가의 경우 양식이란 그때그때 예술정신의 표현방식일 뿐 아무 의미가 없다는 것을 보여주고 있다. 그의 이와 같은 밀도 있고 공간성에 충실한 작품들이 국전이나 한국미술협회전 등을 통하여 때때로 출품하였을 뿐이었으며, 그의 작품들을 볼 수 있는 기회는 좀처럼 많지 않았다.

　그러나 김종영이 조각가로서 결정적인 작품활동을 남기게 된 것은 1975년 신세계미술관에서의 회갑기념 개인전이었다.

여기에서는 그의 생애를 회고하는 뜻과 함께 다양한 재료의 작품들이 전시되었는데, 한결같이 양괴와 볼륨의 원리를 한 치도 우회하지 않고 진정면으로 찾아들어 갔다. 1958년 포항에 세워진 〈전몰학생기념탑〉과 1960년 서울대학교 음악대학에 세워진 〈현제명 선생상〉, 1963년 건립된 탑골공원의 〈삼일독립선언기념탑〉 등의 기념조각에서 민족과 역사에 대하여 평소 그가 깊은 관심을 보여 왔음을 알 수 있으며, 서울대학교 미술대학장과 국전심사위원 및 운영위원을 역임하면서 한국 조각계의 발전에 헌신하였으며 1955년 〈이브〉를 비롯한 〈황혼〉, 〈근교〉, 〈추상〉, 〈가족〉, 〈전설〉 등 많은 초대작품과 각종 전람회에 출품하였던 작품들은 실로 한국현대조각사의 이정표가 아닐 수 없다.

1980년 평생을 몸담아 온 서울대학교를 정년으로 퇴임하면서 현대미술관 초대로 본격적인 대전람회를 가졌다. 이 전람회는 김종영이 전 생애를 통하여 육체와 영혼으로 갈고 다듬은 거의 모든 조각작품과 일부의 그림들로 이루어졌지만, 그의 침묵과 사색을 통한 예술에의 통찰, 바로 그 예술정신이 이루어 놓은 일대장관이 아닐 수 없었다.

그는 조각뿐만이 아니라 수많은 소묘작품들과 회화작품 그리고 남달리 뛰어난 서예작품들을 남겼는데, 그의 인간과 자연에 대한 지극한 사랑, 큰 역사를 품으면서 높은 격으로 티 없이 맑고 청순한 형태를 추구했던 그의 귀중한 흔적들은 현금의 세

계를 살아간 가장 열심인 한 예술가상으로 후세에 오래도록 이야기되리라고 믿는다.

그는 서울시문화위원과 문화재보존위원 및 한국미술협회 대표위원, 디자인포장센터 이사장 등 중책을 맡았으며, 1960년 서울시문화상, 녹조소성훈장을 비롯하여 1972년 서울대학교 공적기념상 및 국민훈장동백장, 1978년 한국예술원상을 수상하였다.

김종영은 가족으로 모친 이정실 여사를 비롯하여 부인 이효영李孝榮 여사와의 사이에 사남삼녀를 남겼다.

그는 일 년이라는 세월을 그 엄청난 병고와 싸우다가 가족과 그리고 그를 그토록 존경해 따르던 이들의 간절한 회복의 염원도 헛되이 1982년 12월 15일 육십팔 세의 일기로 별세하였다.

기록 | 조국정

2005년 증보판 추기 追記

김종영이 타계한 지 일 년 후인 1983년 그를 흠모하던 제자들이 용인 천주교 묘지에 조각비를 세웠으며, 같은 해에 생전에 그가 집필했던 원고들을 모아 열화당에서 『초월과 창조를 향하여』를 출판하였다. 이어 1984년에 월간 『공간』이 '우성 김종영 일주기'라는 특집에서 임영방, 박갑성, 김태관, 최의순, 최종태, 김익태의 회고담과 작품론을 게재하여 김종영의 예술세계에 대한 비평적 평가를 시도했다. 또한 1989년 호암갤러리에서 《한국 조각계의 영원한 빛 김종영》이란 제목의 대규모 회고전이 개최됨으로써 김종영의 예술세계에 대한 객관적인 재조명과 평가의 기회를 가질 수 있었다. 같은 해 친지, 제자, 후학들의 발의로, 일생을 교육자이자 예술가로서 전념해 온 김종영의 뜻과 가르침을 되새김은 물론 그것이 후학들에게 발전적으로 계승될 수 있도록 '우성 김종영 기념사업회'를 발족하였으며, 그 이듬해인

1990년 기념사업회의 중요사업 중 하나로 매 이 년 단위로 만 사십 세 이하의 젊고 유능한 개인이나 한국조각의 발전에 현저한 공로가 있는 단체를 선정하여 시상하는 '우성 김종영 조각상'을 제정하였다.

한편, 김종영의 생전에도 해결하지 못하다 그가 타계한 지 십 년이 지난 후에야 해결한 의미 있는 일로서, 1963년에 온 국민의 뜻을 모아 건립하였지만 뚜렷한 이유도 어떠한 통보도 없이 1980년에 서울시에 의해 탑골공원에서 철거되어 삼청공원에 방치되었던 〈3·1독립선언기념탑〉을 친지와 제자 등의 노력으로 철거된 지 십일 년 만에 새로 조성된 서대문독립공원에 복원한 것을 들 수 있다. 그 사이에도 김종영을 기억하고 그의 예술적 성과를 조명하고자 하는 사업은 꾸준히 이어진바, 1990년 예술의 전당에서 그의 작품과 제자들의 작품을 모아 전시한《우성 김종영 10주기 추모전》을 비롯하여 1994년에 원화랑에서 기획한《김종영전 – 긴 봄날》, 1997년 부산 공간화랑의《김종영 조각전》, 1998년 그의 미공개 드로잉과 조각을 모아 가나아트센터에서 개최한《김종영 특별전 – 그림과 조각》이 그것이며, 특히 1998년 전시에는 기념화집으로 『김종영의 그림』을 도서출판 가나아트에서 출판하였다.

우리나라 추상조각의 개척자이자 진지한 연구자이며 교육자였던 김종영의 작품과 예술세계를 체계적으로 수집, 보존, 조사, 연구, 전시하기 위해 2002년 김종영미술관이 건립됨으로써 그가 한국현대조각사에서 차지하는 의미와 중요성에 대한 실증적인 기반을 마련할 수 있게 되었다. 개관 이후 김종영미술관은

김종영의 자화상을 모은《김종영의 김종영》,《김종영의 조각과 밑그림》,《김종영의 가족그림》과 같은 전시를 포함하여《나무로부터》,《문자향》등의 기획전시를 통해 그의 예술세계를 널리 알려 나가고 있다. 김종영이 태어난 지 구십 년이 되는 2005년 2월에는 김종영미술관과 덕수궁미술관의 공동주최로 대규모 회고전을 개최했다.

기록 | 최태만(2005)

2009년 김종영의 서예작품집 『서법묵예』 출간을 기념하여 김종영미술관에서 그의 서예작품을 선별하여 《각도인서刻道人書》전을 개최했다. 이 전시를 계기로 선비 조각가 김종영이 평생 정진한 서예의 참모습이 세상에 처음으로 알려졌다. 2010년 김종영은 4·19 유공자로 인정받아 건국포장을 추서 받았다.

2015년 6월 김종영미술관, 서울대학교 미술관, 그리고 창원의 경남도립미술관 공동주최로 김종영 탄생 100주년 기념 《불각의 아름다움》전을 개최하였다. 8월에는 이동국 예술의 전당 서예박물관 수석큐레이터의 기획으로 갤러리 학고재에서 《춘추: 추사 김정희·우성 김종영, 不計工拙과 不刻의 時空》을 개최하여 김종영과 그가 생전에 흠모했던 추사 김정희의 작품을 한자리에서 감상할 수 있었다.

2017년 12월에는 김종영미술관과 예술의 전당 서예박물관

공동기획으로 김종영의 서화 드로잉 조각을 총망라해 그의 예술세계 전모를 살필 수 있는 전시《20세기 서화미술거장: 김종영, 붓으로 조각하다》를 개최했다.

일생을 조각 예술교육에 헌신한 김종영의 유지를 기리기 위해 청년조각가를 후원하기 위해 1990년부터 격년으로 시행한 '김종영조각상'은 2016년 제14회부터 장르와 나이 제한을 없애고 '김종영미술상'으로 거듭났다. 2017년에는 김종영의 제자가 김종영기념사업회에 장학금을 맡기어 2018년 제15회 김종영미술상 시상식부터 장학생을 선정해서 장학금을 전달하고 있다.

기록 | 박춘호(2023)

〈동서문 고개〉, 64.5×49cm, 캔버스에 유화, 1933년

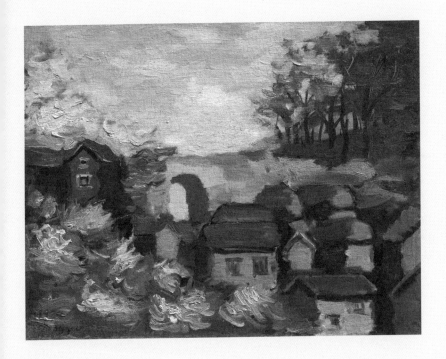

조각가 김종영의 글과 그림 불각(不刻)의 아름다움

초판 1쇄 인쇄일 2023년 7월 10일
초판 1쇄 발행일 2023년 7월 17일

지은이 김종영

발행인 윤호권
사업총괄 정유한

편집 김화평 **디자인** 양혜민 **마케팅** 정재영
발행처 ㈜시공사 **주소** 서울시 성동구 상원1길 22, 6-8층(우편번호 04779)
대표전화 02-3486-6877 **팩스(주문)** 02-585-1755
홈페이지 www.sigongsa.com / www.sigongjunior.com

글, 그림 ⓒ 김종영, 2023

ISBN 979-11-6925-948-4 03600

*시공사는 시공간을 넘는 무한한 콘텐츠 세상을 만듭니다.
*시공사는 더 나은 내일을 함께 만들 여러분의 소중한 의견을 기다립니다.
*잘못 만들어진 책은 구입하신 곳에서 바꾸어 드립니다.